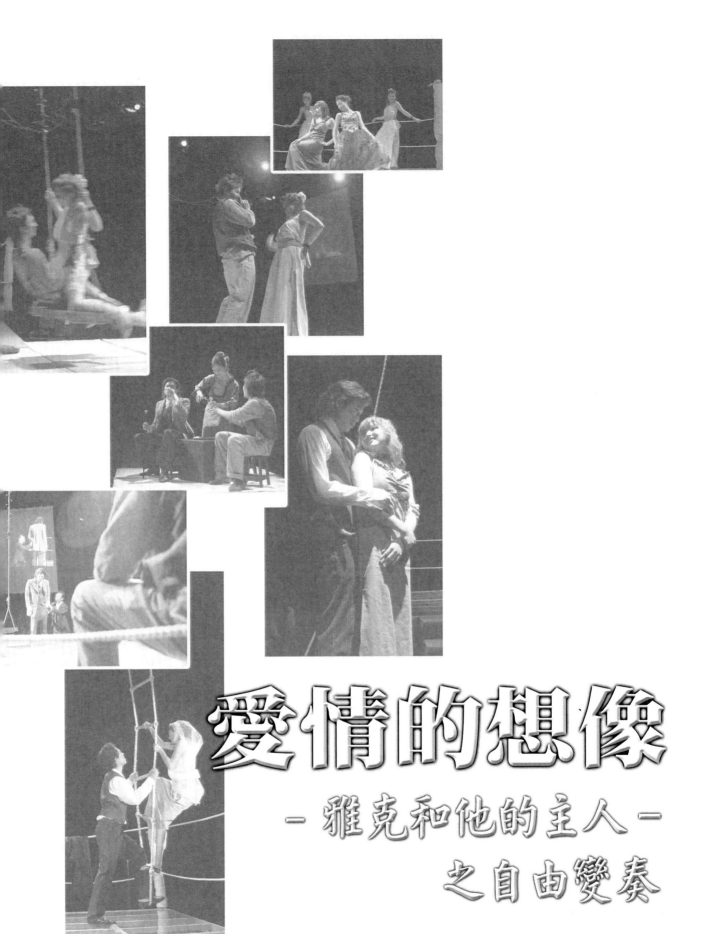

愛情的想像

－ 雅克和他的主人 －
之自由變奏

黃惟馨◎著

目 錄

愛情的想像

雅克和他的主人之自由變奏

前　言

向米蘭・昆德拉的致敬

　　一天，唐吉訶德帶著一個目不識丁的農民當僕人，踏上征途，去同他的敵人開戰。一百五十年後，托比・項迪將自己的花園變成了碩大的模擬戰場；他在那裏把自己的時間用來追憶軍旅中渡過的青春年華。他的僕人特利姆下士，終心耿耿的陪伴著他。特利姆走起路來一顛一跛的，很像十年後在旅途中伺候主人的雅克。他同一百五十年後在奧匈軍隊中服役的好兵帥克一樣喋喋不休、頑固不化，讓他的主人盧卡奇中尉那麼開心又那麼厭惡。三十年後，費拉寄米爾和他的僕人孤零零地站在世界這座空蕩蕩的舞台上，等待著果陀。旅行結束了。

　　僕人和主人在整個西方現代史上留下了自己的足跡。在布拉格這座宏大告別的城市裏，我聽到了他們漸漸減弱的笑聲。我滿懷愛意和痛楚，依戀著那笑聲，一如人們依戀脆弱、短暫的事物，那些已經受到判決的事物。

<div style="text-align:right">米蘭・昆德拉[1]</div>

　　1968 年俄國侵占了捷克，1971 年米蘭・昆德拉寫成了《雅克和他的主人》。十年後，《雅克和他的主人》首次以昆德拉之名登上巴黎的馬蒂蘭劇院與世人見面。

　　《雅克和他的主人》改編自狄德羅《宿命論者雅克》（出版於 1796 年，距狄德羅離世已十二年）；這個改編並不是通常的意義，昆德拉將之看做是自己的 "狄德羅的變奏"。對昆德拉而言，《宿命論者雅克》的意義在於當俄羅斯這個沉重的非理性落到他的祖國時，他可以從狄德羅的這部小說裏呼吸西方現代精神的氣息而不會窒息，這種精神最顯著的特徵就是自由和寬容；這也是昆德拉所有的作品始終沒有放棄的核心價值，可以說，這種對於《宿命論者雅克》的精神氣質的偏愛正是《雅克和他的主人》誕生的最根本的原因。

　　在 1981 年出版的《雅克和他的主人》序言中，昆德拉表示這個作品是對狄德羅的致敬，是一首狄德羅的 "變奏曲"：

　　　　《雅克和他的主人》不是一部改編的作品；這是我自己的劇作，是我自己的『變奏狄德羅』。而既然這是孕育於仰慕之情的作品，或許我也可以說這是『向狄德羅致敬』的一齣戲。

　　　　這個『變奏式的致敬』是一場多重的風雲際會：不僅是兩個作家的相遇，也是兩個時代的匯聚，更是小說和戲劇的交會。在此之前，戲劇作品的形式和規範性總是比小說嚴謹許多。戲劇世界裡從來沒有出現過勞倫

[1] 節自《雅克和他的主人》序曲，米蘭・昆德拉著，尉遲秀譯，皇冠出版社，2003，27 頁。

斯‧斯特恩。小說家狄德羅發現了如何自由運用形式，而劇作家狄德羅卻對此一無所知。我將這種自由交付給我的喜劇作品，藉此『向狄德羅致敬』，也向小說致敬』。[2]

昆德拉將其對狄德羅的致敬變奏成一齣精彩的三幕劇。

在閱讀《雅克和他的主人》時，隨著劇情的流轉，叫人不禁再次折服於昆德拉過人的智慧與純熟的技巧。從浩瀚的‘原著’（《宿命論者雅克》）中，昆德拉巧妙地節取了三段愛情故事並細膩地建構了三者之間有趣的對比，這三段故事描述的是主人、聖圖旺騎士與阿加特，雅克、小葛庇與朱絲婷兩組三角的性愛關係，以及阿爾西侯爵與拉寶梅蕾侯爵夫人之間的愛恨情仇——在昆德拉的生花妙筆與靈活的場景安排下，三個故事各自發展也息息相關。

在第一幕中，主人與雅克的愛情故事以二人聊天的方式展開，隨後兩者以‘邊說邊演’的方式交叉呈現在舞台不同的場景中，主人與雅克各自穿梭在故事與現實之間，時而是敘述者時而又是劇中人，時空與人物立場的轉換巧妙又有趣。在斷斷續續的敘述中，二人不時岔題產生其它的對話，昆德拉也利用了機會幽了狄德羅和自己一默。

雅克：主人，您剛才要我說一下對那個詩人的看法。

主人：（還沉醉在客棧老闆娘的迷人風韻裡）詩人？

雅克：去找過我們主人的那個年輕詩人……

主人：對！有一天，有個年輕詩人跑來找我們主人，也就是創造我們的那個主人。詩人們常常來煩他。年輕的詩人總是多得不得了，光是在法國，每年都會增加大約四十萬個詩人，其他沒文化的國家情況更糟。

雅克：這些詩人怎麼解決呢？把他們淹死嗎？

主人：這是從前的做法，古時候在斯巴達，他們是這麼做的。那時候，詩人一生下來，就會被人從高高的岩石上扔到海裡，不過在我們這個文明的時代，任何人都有權利活到他自己斷氣的那一天。

客棧老闆娘：（端來一瓶酒把杯子斟滿）可以嗎？

主人：（試飲一口酒之後）好極了！就擱這兒吧。（客棧老闆娘退場）喔，剛才說到有一天，有個年輕詩人跑到我們主人家來毛遂自薦，還從口袋裡掏出一張紙。我們的主人說：『這可不簡單，這是詩耶！』詩人回答說：『是的，大師，這是詩，這是我自己寫的詩，我懇請您跟我說真話，我只想聽真話。』我們的主人問他：『可是，你不怕聽真話嗎？』『我不怕。』年輕的詩人用顫抖的聲音回答。我們的主人接著說了：『親愛的朋友，我覺得，不只是你手上的詩句連狗屎都不如，我想你再怎麼寫，也不會好到哪裡去了！』年輕的詩人說：『這真是令人傷心哪，我一輩子都得寫些爛東西了。』我們的主人回答說：『小詩人，我可要提醒你，詩人平庸是天地不容的，不論是神、是人還是街

[2] 節自《雅克和他的主人》序曲，24頁。

旁的路標，都從來沒有寬恕過詩人的平庸啊！』詩人說：『這個我知道，可是我也沒辦法呀，那是一種衝動。』

雅克：一種什麼？

主人：一種衝動。年輕的詩人這麼說：『有一股莫名的衝動，驅使我寫出蹩腳的詩句。』我們的主人扯開嗓門大聲對他說：『我再說一次，該說的我可是都說了！』可是這位詩人卻還接著說：『大師，我知道，您是一位偉大崇高的狄德羅，而我只是個爛詩人；不過，我們這些爛詩人是人多的一邊，我們永遠都是大多數！就整體來說，人類不過就是些爛詩人組合起來的！而大眾的思想、大眾的品味、大眾的感覺，也不過是爛詩人的集合罷了！您怎麼會認為一個爛詩人會去指責別的爛詩人呢？爛詩人代表的就是人類啊，人們愛這些蹩腳詩愛得要命哪！正因為我寫的都是些蹩腳詩，有朝一日，我會因此成為公認的大詩人！』

雅克：那個年輕詩人真的對我們主人這麼說嗎？

主人：沒錯，一字不差。

雅克：他的話倒是有幾分道理。

主人：當然囉，而且這些話讓我產生了一種非常不敬的想法。

雅克：我知道您在想什麼。

主人：你知道？

雅克：沒錯。

主人：好，說來聽聽。

雅克：不，不，是您先想到的。

主人：別裝蒜了，你跟我一起想到的。

雅克：不，不，我是後來才想到的。

主人：好了，你說吧！到底是什麼想法？快說！

雅克：您在想，創造我們的主人，說不定也是個蹩腳的詩人。

主人：誰能證明他不是呢？

雅克：那您覺得，換做另一個主人來創造我們的話，我們就會過得比現在好嗎？

主人：這就難說了。如果我們倆真是出自名家之手，出自一個天才的筆下……那當然不一樣囉。

雅克：您知不知道這樣子很悲哀？

主人：什麼事很悲哀？

雅克：您對您的創造者有這麼壞的評價。

主人：我只是評論他的作品而已呀。

雅克：我們應該敬愛創造我們的主人；我們愛他的話，就會更快樂，更安心，也會對自己更有自信。可是您，竟然想要擁有一個更好的創造者。老實說，這簡直是在褻瀆神明啊，主人。[3]

[3]　節自《雅克和他的主人》一幕六場，73-77頁。

在第一幕中，雅克陳述了他如何瞞著好朋友小葛庇，與朱絲婷發生私情的往事，而主人也訴說了聖圖旺背著他與阿加特有所糾纏的過去；兩個類似的 '欺瞞' 都在 '另一個欺瞞' 下得到諒解。

這兩個故事尚未說完，劇情進行到第二幕，第三個故事在主僕二人來到大鹿客棧過夜時由客棧老闆娘口中說出。表面上這又是一次大大的離題，其實卻是昆德拉技巧的安排。這個故事敘述拉寶梅蕾侯爵夫人意會到侯爵愛人的變心，表面上她假做鎮定，在確定事實後，內心興起瘋狂報復的計劃。她收買了兩個妓女母女，將她們打扮的如虔誠的基督徒一般並介紹給侯爵讓侯爵愛上女兒，之後在侯爵與女兒的新婚夜惡毒地揭開真相，侯爵羞怒地揚長而去。故事說到這裡，原本在旁聆聽的雅克，不忍故事的結局發展，竟跳上舞台扮演侯爵更改了結局，在雅克的更改下，侯爵挽著女兒走出舞台共渡快樂人生，留下了訝然、不知所措的拉寶梅蕾侯爵夫人。

阿爾西侯爵與拉寶梅蕾侯爵夫人的故事完整地呈現於第二幕，對照著第一幕主人與雅克進行到一半的故事，三個故事已然呈現出有意味的對比。

在第二幕中昆德拉也藉著雅克插嘴時說了"刀鞘與小刀"的寓言故事，做為他對侯爵與拉寶梅蕾侯爵夫人的故事的註腳。

雅克：我很確定這一段您不會太感興趣的，他們的故事一邊進行，我一邊說刀鞘與小刀的故事給您聽。

侯爵：（打斷三個女人的談話）各位女士，我完全同意妳們的看法。生命的喜悅算什麼？不過是煙霧和塵土罷了。妳們知道我最欽佩的人是誰嗎？

雅克：主人，別聽他的！

侯爵：妳們不知道嗎？是聖西梅翁隱士，我受洗的名字就是從他來的。

雅克：刀鞘與小刀是一切寓言故事中寓意最深遠的，也是所有科學的基礎。

侯爵：想想看，各位女士！西梅翁花了四十年的時間，在一根四十公尺高的柱子上向上帝祈禱，祈求上帝賜給他力量，讓他能在四十公尺高的柱子上待四十年，在那兒向上帝祈禱……

雅克：主人，別聽他的！

侯爵：……祈求上帝賜給他力量，讓他能在四十公尺高的柱子上度過四十年……

雅克：聽我說！有一天，刀鞘和小刀吵得不可開交，小刀對刀鞘說：刀鞘吾愛，您是個貨真價實的婊子，您每天都接待新來的小刀。刀鞘回答說：小刀吾愛，您是個不折不扣的混蛋，因為您每天都換刀鞘。

侯爵：各位女士，請想想看！花四十年的時間待在一根四十公尺高的柱子上！

雅克：他們從吃飯的時候就開始吵。這時，坐在刀鞘與小刀中間的人就說話了：我親愛的刀鞘，還有你，我親愛的小刀，你們這樣換刀換鞘是很好，不過你們都犯了一個非常嚴重的錯誤，那就是你們曾經互相承諾不要換來換去。小刀，你應該還不知道吧，上帝創造你，就是要讓你插進好幾個不同的刀鞘。

女兒：那……這根柱子真的有四十公尺高嗎？

雅克：至於妳呢，刀鞘，妳還不明白上帝創造妳，就是要給妳很多支小刀嗎？

主人不看平台上發生的事，專心聽雅克說話。

聽完最後這句話，主人笑了。

侯爵：（帶著愛意的溫柔語氣）是的，小姑娘，有四十公尺高。

女兒：那西梅翁不會頭暈嗎？

侯爵：不會地，他不會頭暈。親愛的小姑娘，妳知道為什麼嗎？

女兒：我不知道。

侯爵：因為他在柱子上從來不往下看。他永遠看著上帝。要知道，往上看的人從來
不會頭暈。

三個女人：真的嗎！

主人：雅克，真是這樣嗎！

雅克：沒錯。

侯爵：（向女士們告辭）很榮幸能和各位相遇。（侯爵離去）

主人，覺得很有趣的樣子：你的寓言很不道德。我唾棄這個故事，也拒絕接受這個
故事。我還要說，這個寓言故事，我就當它不存在。

雅克：可是你覺得這故事很有趣！

主人：跟這沒關係！誰會覺得這故事不有趣呢？我當然覺得這故事很有趣！[4]

　　第三幕開始，主人與雅克繼續他們的旅程也繼續他們未說完的故事。在這一幕
的前半段，主人說出了自己到目前為止的悲慘故事——他不但因為聖圖旺的陷害進
了監獄、賠了一大筆錢，出了監獄後還得扶養‘長的和聖圖旺像得慘不忍睹’的私
生子，同時，主人也道明了這次旅程的主要目的就是要去探望這個私生子並將他送
去當學徒——在哀傷中，原本雅克想為逗樂主人接著敘述自己的戀愛故事，不料故
事又被現實的事件打斷，原來主人劇中的人物聖圖旺騎士竟出現在他們的面前；與
仇人面對面，主人在憤怒之下殺死了他並慌張地逃跑，而雅克卻選擇留下為主人頂
罪。在孤獨一人即將受刑前，雅克終於一口氣說完了自己先前的戀愛故事，然而他
的主人並未聽到。後半段劇情來到現在，昆德拉安排了一個奇蹟式地脫困與重逢—
—小葛庇也來到了現在，在行刑前解救了雅克並感謝雅克曾經帶給他的好運，包括
他與朱絲婷順利結婚以及有了一個長的很像雅克並且也叫雅克的兒子。在雅克與小
葛庇搭著肩愉快地走下舞台後，主人狼狽、憂愁的重新出場，他傷心地懷念著雅克，
就在此時，雅克如同‘安排好的’一般再度出現，為先前所有的故事畫下一個句點，
主僕二人歡喜的重逢，重新踏上未知的旅程，開啟另一個不可知的故事。

主人：你知道的，昨天聽到拉寶梅蕾夫人故事的的時候，我就覺得：這總不是同樣
一成不變的故事嘛？因為拉寶梅蕾夫人終究只是個聖圖旺的翻版，而我只是
你那可憐朋友葛庇的另一個版本。葛庇呢，他和受騙的侯爵可以說是難兄難
弟。在朱絲婷和阿加特之間，我也看不出有什麼差別，而侯爵後來不得不娶
的那個小妓女，跟阿加特簡直是一個模子印出來的。

雅克：沒錯，主人，這就像轉著圓圈的旋轉木馬。您是知道的，我祖父，就是用東

[4] 節自《雅克和他的主人》二幕七場，108-111 頁。

西把我嘴巴塞住的那個祖父，他每天晚上都唸聖經，但是他對聖經也不是沒有意見，他總是說聖經都不斷重複相同的事，問題是，會重複同樣事情的人，根本就把聽他說話的人都當成白痴。我呢，主人，我常常問我自己，在天上把這一切都寫好的那傢伙，他不也是沒完沒了地在重複相同的事嗎？那難不成他也把我們都當成白痴……[5]

《雅克和他的主人》的劇情在三個故事的裏、外穿梭進行，在這三個故事中前兩個故事描述三角關係中的爾虞我詐、優勝劣敗，第三個故事呈現愛情如何扭曲人性、驅使人在面臨背叛時採取瘋狂的報復。這些同樣類似的故事不斷重覆在人類的週圍。正當雅克即將被吊死之際，他毫不在意地對法官說："我能跟您說的只有我連長常說的那句話，'我們在人世間遭遇的一切都是上天注定的'！"於是，沉重的主題、強烈的情感在昆德拉幽默的詮釋下一切顯得'輕'了起來。

雅克：我可愛的主人……

主人：雅克！

雅克：您知道的，客棧老闆娘，也就是那位屁股看起來很可觀的高貴女士曾經說過：不管少了哪一個，我們兩個都活不下去。（主人的情緒非常激動；他倒在雅克的懷裡，雅克安慰他）別這樣，別難過了，快起來告訴我，我們要到哪兒去吧！

主人：難道我們知道我們要到哪兒去嗎？

雅克：沒有人知道。

主人：的確沒人知道。

雅克：那麼，請給我一個方向。

主人：連我自己都不知道要往哪兒去的話，怎麼給你方向呢？

雅克：上天注定，您既然是我的主人，您的任務就是要領導我。

主人：話這麼說是沒錯，不過你忘了還有寫得比較遠的那句話。主人當然得下命令，不過，雅克得決定主人該下什麼命令。哪，我等著呢！

雅克：好，那我決定您帶著我……向前走……

主人：（環顧四週）我很願意帶你向前走，不過，向前走，前面是哪邊？

雅克：我要告訴您一個天大的秘密，人類一向都用這招來騙自己。向前走，就是不管往哪兒走都行。

主人：往哪兒都行？

雅克：不論您往哪個方向看，到處都是前面哪！

主人：實在太棒了，雅克！太棒了！

雅克：是呀，主人，我也這麼覺得，我覺得這樣很好。

主人：好吧，雅克，我們向前走！[6]

5 節自《雅克和他的主人》三幕四場，152-152 頁。
6 節自《雅克和他的主人》三幕五場，166 頁。

　　"幽默，憂鬱的幽默"[7]－這是《雅克和他的主人》的風格，也是它的精神。幽默是一種精神形式，其特點在於以一種玩笑和奇特的方式表達事物的真實狀態，其實，幽默就是在笑聲中揭露事物的本質，就是昆德拉所說的把世界"不當回事"[8]。憂鬱則是一種精神狀態，表明一種深刻的哀傷，也揭示了一種普遍的悲觀和對其進行的哲思。所以，憂鬱就是昆德拉所說的"沉思的自由"[9]或對於這種自由的嚮往。昆德拉用"憂鬱的幽默"這個詞來概括《雅克和他的主人》，表明了他是一個"陷入極端政治化世界中的享樂主義者"[10]：自由地講述豔情故事，同時不露痕跡地進行深刻的哲學思考，其哲學思考具有"非嚴肅的、諷刺的、滑稽的、震撼人的特性"[11]，揭示出人類事物的"遊戲性和相對性"[12]，這對於政治化的世界———一個把一切都"當回事"的世界及其意識形態有著極大的破壞力。

　　昆德拉的《雅克和他的主人》表明一部古老作品的戲謔性改編對於他就好像是一種在世紀間進行交流的方式，二十世紀的昆德拉與十八世紀的狄德羅透過《宿命論者雅克》在對話，在交流；狄德羅面對的是法國的封建社會，而昆德拉面對的則是‘永恒的俄羅斯之夜’；一個是智力、幽默和想像力的盛宴，而另一個則是幽默、憂鬱和批判力的狂歡。

　　《宿命論者雅克》是我最鍾愛的小說之一。在其中，一切都是幽默，一切都是遊戲，一切都是小說形式的自由與歡娛。……這齣戲不是改編的作品；是我自己的形式；是我自己的幻想；是我自己的變奏，我變奏了自己要紀念的一部小說。[13]

　　變奏是一種對於另一個空間的探索，是在內在世界的無限多樣性中的旅行；劇作之於小說如此，演出之於劇作也是如此。

　　在我的不成熟的劇場演出中，《雅克和他的主人》是我變奏的主題，而米蘭‧昆德拉成為了我所致敬的對象。

[7]　《被背叛的遺囑》，米蘭‧昆德拉著，孟湄譯，牛津大學出版社，1994，4-5頁。
[8]　《雅克和他的主人》序曲，16頁。
[9]　《被背叛的遺囑》，18頁。
[10]　《雅克和他的主人》序曲，12-13頁。
[11]　《被背叛的遺囑》，73頁。
[12]　《被背叛的遺囑》，18頁。
[13]　《被背叛的遺囑》，73頁。

愛情的想像

雅克和他的主人之自由變奏

第一部份

劇作家介紹

Milan Kundera

米蘭・昆德拉（Milan Kundera）

一、生平

　　米蘭・昆德拉被譽為當代最有想像力的作家之一，於 1929 年 4 月 1 日出生於捷克中部城市布魯諾（Brno）。父親路易（Ludvik）是位著名的鋼琴家，曾經擔任過音樂學院的院長。昆德拉 18 歲時曾經短暫加入過共產黨，兩年後退出。50 年代，昆德拉從學校畢業後，便任教於布拉格音樂戲劇學院的電影系，期間他帶領學生倡導捷克的新潮電影，成為捷克文化界鼓吹創作自由的旗手之一。他的作品初期以詩和劇本為主，代表劇作《鑰匙的主人們》（1962）曾在十四個國家演出過。50 年代末期，昆德拉開始短篇小說的寫作，出版《可笑的愛》三卷（1963、1965、1968）。第一部長篇小說《笑話》於 1967 年在布拉格發行，印了十二萬冊，這也是他的作品最後一次以捷克文出版。1968 年「布拉格之春」後，昆德拉的作品被禁，並被撤職。1971 年，完成劇本《雅克與他的主人》，四年後與妻子移居法國。1979 年《笑忘書》在法國出版，由於書中論及「布拉格之春」及捷克共產黨，捷克政府於是褫奪了他捷克公民的資格。該書於同年得到法國梅迪西絲獎，1981 年法國總統特別授與他法國公民權。

　　昆德拉的作品多次贏得國際文學獎項，並被翻譯成二十國的文字出版。但是，由於他的作品在捷克被禁，使得身為捷克人，原本慣常以捷克文寫作的昆德拉，在 1968 年以後的作品卻全是以翻譯（法文）的面貌出版問世；流亡法國後為了避免翻譯造成的困擾，更一舉改以法文寫作，這對任何一位作家而言均是一件致命的打擊。但是昆德拉卻有另一套看法。他認為捷克文生動活潑，富有聯想力與美感；但也因為這些特性，比較缺乏系統和邏輯性。而從此在他寫作時，為了考慮翻譯時可能會造成譯者的誤解，用字遣詞上特別注意到清晰、準確的原則，呈現出簡潔、有力的面貌。而翻譯作品問世後，得到全世界讀者的賞識與肯定，也使昆德拉體會到：好的作品是有其宇宙性的。

　　推究昆德拉作品能在西方世界造成如此大轟動的原因：首先，他具備了藝術上各方面的基本訓練，他是詩人、小說家，同時也是音樂家和電影製作者。從小生長在布拉格的昆德拉，不僅接觸到西方豐富的文化傳統，又經歷過第二次世界大戰、德軍佔領、祖國淪為共產國家，到「布拉格之春」、蘇俄入侵和流亡國外等坎坷遭遇。當別的作家面對戰爭與強權的欺凌，多以寫作抗議文學或挖掘社會黑暗的寫實文學提出控訴時，昆德拉卻能以其豐厚的文化胸懷和熟稔的藝術表現，從更深遠、寬廣的角度發掘出許多新穎的觀點。因此，在閱讀他的作品時，不僅可以體會到他文字語言的優美、感性及作品結構的繁複，更會被其洞曉人性與蘊藏的哲理所撼動。

　　此外，音樂在昆德拉的小說中是一項不可缺少的要素。舉例來說，在《生命中無法承受之輕》中，有一個主題是從貝多芬的最後一個四重奏的最後一個樂章引伸出來的。除此之外，他甚至也使用音樂的形式來作為他作品的結構。在《笑忘書》

裡，每一章都是一首變奏曲，是環繞同一主題而衍生而成的變奏曲。耐心看完，就如同聆聽悅耳的音樂一樣的迷人。

精神與肉體、男人與女人、記憶與遺忘、政治與歷史，這些都是昆德拉作品中所要探討的主題。而「性」在他的小說裡，更是以各種情況出現，用來探索與解釋兩性關係、記憶、遺忘……他用他的筆觸摸到人類心靈最深處的隱私，並無所不能的描繪著。

二、著作

昆德拉已出版的華文的作品計有小說十部，論文集兩部，劇本一部：

小說

《好笑的愛》（*Risibles amours*；1968）

《生活在別處》（*La vie est ailleurs*；1973）

《告別圓舞曲》（*La valse aux adieux*；1973）

《笑忘錄》（*Le livre du rire et de l`oubli*；1978）

《不能承受的生命之輕》（*L`insoutenable Legerete de l`etre*；1984）

《無知》（*L`ignorance*；2000）

《慢》（*La lenteur*；2001）

《玩笑》（*La plaisanterie*；2002）

《身份》（*L`identite*；2002）

《不朽》（*L`immortalite*；2002）

論文集

《小說的藝術》（*L`art du roman*；1986）

《被背叛的遺囑》（*Les testmants trahis*；2002）

劇本

《雅克和他的主人》（*Jacques et son maitre*；1971）

第二部份

劇本分析

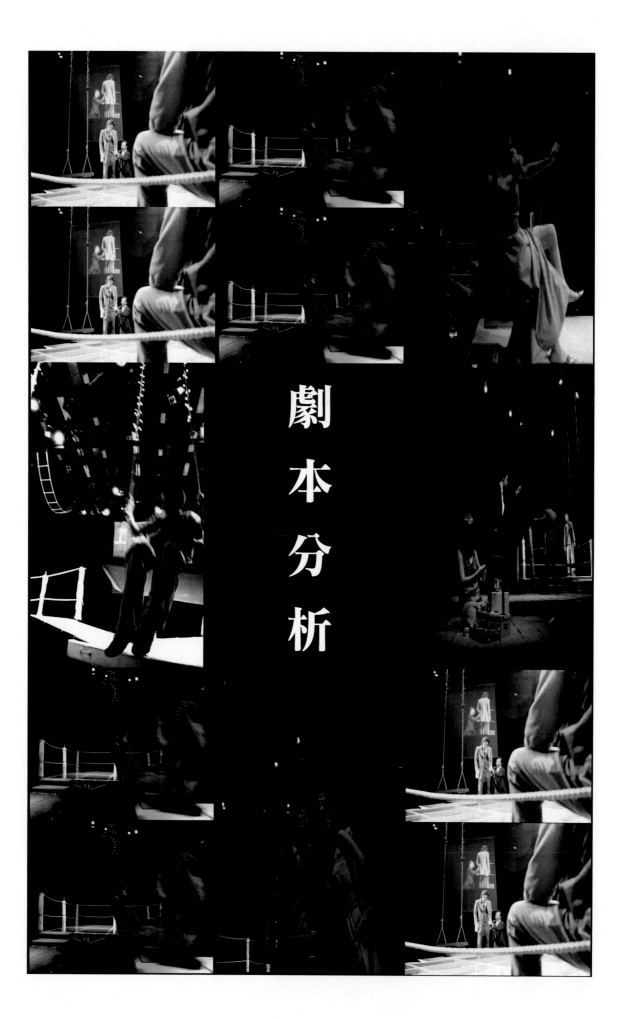

劇本分析

一、劇本結構

　　這齣戲的結構是這樣的：以雅克和主人的旅行做為一個搖搖欲墜的主軸，鋪陳出三則情史：主人、雅克和拉竇梅蕾夫人的三個愛情故事。主人和雅克的兩則愛情故事或多或少還跟他們的旅行扯得上一點關係（雅克的故事和旅行的關係幾乎是微乎其微的）；而佔據了整個第二幕的拉竇梅蕾夫人情史，就技術的觀點而言，則是一段不折不扣的插曲（這則故事和主要情節完全無關）。這種處理方式相當明顯地違背了所謂戲劇結構的法則，然而正是在這裡，我的主張清楚地呈現出來：

　　捨棄嚴謹的情節一致性，而以巧妙的方法重塑整體的協調性：亦即藉助於複調曲式（三則故事並非一則說完再說另一則，而是交陳雜敘的）以及變奏的技巧（事實上，三則故事互為變奏）。（因此這曲「變奏狄德羅」同時也是向「變奏的技巧致敬」的作品。我於七年之後寫就的小說《笑忘書》其旨趣亦復如是）。[14]

　　在《雅克和他的主人》一劇的序文中，昆德拉開宗明義地指出其劇本結構上使用了‘複調’以及‘變奏’的技巧。

　　‘複調’理論首先由 M.巴赫金（1895-1975）在分析杜斯妥也夫斯基的小說時所提出，並在後來又充份發揮的一個重要概念，其基本含意是指一部小說中多種獨立的、平等的、不同的、有價值的聲音和意識以對話關係的共存。昆德拉對此概念有濃厚的興趣，他自己也分析了杜斯妥也夫斯基把三條故事線索同時開展又相互結合的小說《群魔》，進而指出它以三種類型的小說（諷刺小說、浪漫小說、政治小說）在統一性主題的統率之下結合而成的復調小說特點。之後，昆德拉又分析了中歐文學巨星之一的布洛赫（Hermann Broch）的小說《夢遊人》第三部，布洛赫不僅有同時展開並不斷交織的五條線索，而且 “五條線的體裁是根本不同的：小說、短篇小說、報告文學、詩、論文；把非小說的體裁整合到小說的復調之中這是布洛赫的革命性創新”[15]。根據以上的材料，再及於昆德拉關於小說藝術的多處自白、闡述或以作品所做的例證，我們可以把握到昆德拉小說中的復調觀點：它是多線索的、平等的、整體的、同時的、多文體的、同主題的。從巴赫金的復調與昆德拉的復調的比較中可以發現，巴赫金所說是以對話關係為基礎的復調式小說，它是結構的，更是意識的；昆德拉所言則是小說中的復調，其所指雖具有意識內容，但更是結構（技巧）的，亦即小說的 “復調式結構”。

　　‘復調’原是音樂的概念，是多聲部音樂的一種主要形式，它是由兩個以上同時進行的旋律所組成。將 “復調” 引入小說理論中即使之成為蘊含了豐富類比和隱

[14] 《雅克和他的主人》序曲，24-25 頁。

[15] 《小說的藝術》，米蘭·昆德拉著，孟湄譯，牛津大學出版社，1993，60 頁。

喻涵意的一組小說理論基本術語，而藉由這些類比和隱喻，作家、小說家可以從自己主觀意念出發賦予其不同的內蘊。而對這組基本術語的不同理解正是確立和辨別復調小說理論這一母系統中不同子系統的前提。

'變奏'同樣是音樂的詞語，最常見的變奏是在保留旋律的基礎上，通過改變節奏、和聲、音色、加裝飾音等手段來改變音樂的效果和情緒。昆德拉自陳他這本書是《宿命論者雅克》的一曲變奏，變奏是對另一空間的探索，是在內在世界無窮無盡的變化中旅行，它以集中、反覆、深入主軸，像某種耐心的鑽井行動，在相似的材質裏圍繞著某個定點持續不懈地挖著一條條的通道。

綜上所述，在《雅克和他的主人》中的'復調式結構'具體呈現在於劇中不同人物故事線索的同時性敘述，這不同的幾條線分別是雅克的（包括雅克、小葛庇與茱絲婷）、主人的（包括主人、聖圖旺騎士與阿加特）以及阿爾西侯爵與拉寶梅蕾侯爵夫人的；這幾條線是昆德拉從狄德羅的《宿命論者雅克》裡"借"來的。在狄德羅的作品中，五位敘事者（作者本身、主人、雅克、客棧老闆娘以及阿爾西侯爵）一邊互相打斷彼此的話，一邊敘述著小說的故事；昆德拉節取了其中三段有關愛情的主題，編構成《雅克和他的主人》中的故事。而"變奏"即是指昆德拉對於狄德羅小說中有關愛情主題的呼應與重新詮釋。

昆德拉自訴"這種處理方式相當明顯地違背了所謂戲劇結構的法則"，因此在劇本分析上似乎不適以一般的結構分析來闡釋，以下將從音樂曲式結構的方向來分析《雅克和他的主人》；從這個角度中，我們可以把它看成是一首結構完整的"愛情奏鳴曲"。

奏鳴曲是音樂的一種曲式，也是寫作樂曲的一種格律，它有三個要素即重復、變奏和對比。重復是指將主旋律做多次的呈現，變奏是在保留主旋律的基礎上，通過改變節奏、和聲、音色、加裝飾音等手段來改變音樂的效果和情緒，而對比則是為音樂添加戲劇性的因素，如兩段情緒、效果不同的旋律先後或同時出現，此消彼長、互相纏繞、互相融合。奏鳴曲大致的結構可以分為三個部份，呈示部、展開部和再現部。'呈示部'把樂章的主題提了出來，通常主題有兩個以達到對比的效果。兩個主題間若有另一段音樂則稱為'連接部'或是'插部'，在兩個主題結束後會再有一段音樂做為呈示部的'結束部'。'展開部'在呈示部兩個主題的基礎上添寫出新的音樂旋律；隨之後來的'再現部'再把'呈示部'的主題重復出來，並使之有所變化、有所發展，最後由一個尾聲結束整個樂章。

《雅克和他的主人》全劇是以雅克和主人二人的旅程為主軸，在旅途中他們談論著、閒聊著，話題主要是有關二人過去的風流韻事。在來到大鹿客棧後，老闆娘也向二人說了一個有關愛情的故事。在離開客棧後，二人繼續著旅程，話題又回到自己的身上。隨著旅途的前進，二人的故事也有所發展，在遭遇到許多變化之後，'過去'的故事終於在'現在'結束，二人再次展開'未來'的旅程。

如果把《雅克和他的主人》套入奏鳴曲的結構之中來看，在內容與形式之間所呈現的幾乎是一個完美的搭配：全劇共分三幕，第一幕是呈示部，第二幕是展開部，第三幕則為再現部；三幕結構成一個奏鳴曲的完整樂章。

以下就藉樂曲結構來分析《雅克和他的主人》。

幕次	出場人物	場　景　事　件	結　構　分　析
I - 1	雅克 主人	1. 雅克與主人出場。 2. 雅克講述他當兵、受傷和獲救的往事，引發了主人的興趣，要求雅克說他的戀愛故事。 3. 主人隱約提到他與阿加特的關係。 4. 雅克隱約提到他與朱絲婷的關係。	1. 全劇開始於主僕二人的進場，在一小段的開場白後，由雅克展開了主題，雅克開始敘述他過去的戀愛故事，這是劇中的一個主旋律的興起。 2. 主旋律才剛開始，主人即打斷了雅克的敘述並提及了自己過去的戀愛故事，這是另一個主旋律的興起；兩個以愛情為主題的旋律在此同時開啟並互為對比。
I - 2	雅克 主人 小葛庇 朱絲婷 聖圖旺 阿加特	1. 主人敘述過去他與阿加特之間的一段關係，在故事中，透露聖圖旺如何為主人獻計以追求阿加特。 2. 雅克打斷了主人的故事，主人不悅，進而要求換雅克說他的戀愛故事。	1. 這一景承接了上一景的開端，開始正式地進入本劇以愛情為主題的故事；首先敘述的是‘主人的旋律’。 2. ‘主人的旋律’進行了一段後，藉由雅克打斷主人的話的動作讓‘主人的旋律’暫停以便進行‘雅克的旋律’。
I - 3	雅克 主人 小葛庇 朱絲婷 聖圖旺 阿加特 老葛庇	1. 雅克敘述自己過去與小葛庇、朱絲婷之間的故事，其中透露雅克如何藉機佔朋友女人的便宜。 2. 主人打斷了雅克的故事，並發現他們的故事頗為相似。	1. 這一景主要在進行‘雅克的旋律’。 2. 同樣再藉由其中一個旋律的被打斷，準備再次跳回另一個旋律。 3. 藉由主人發現二人故事的雷同，點出兩個旋律的對比處。
I - 4	雅克 主人 小葛庇 朱絲婷 聖圖旺 阿加特	主人繼續他的故事，故事中聖圖旺對主人坦白自己也與阿加特有戀情並假意地的求取主人的原諒。	這一景回到‘主人的旋律’，並有所發展。

I - 5	雅克 主人 小葛庇 朱絲婷 聖圖旺 阿加特	主人與雅克所說的兩個故事交互的進行著；主人原諒了聖圖旺的欺瞞，而小葛庇相信了朱絲婷的謊言。	兩個旋律同時進行，並互有連接、彼此對話；藉由這樣的呈現方式，兩個旋律的對比清晰可見，大異其趣。
I - 6	雅克 主人 老闆娘	1. 主人與雅克因互相打斷故事而暫停，二人繼續他們的旅程。 2. 二人來到大鹿客棧，老闆娘熱情地招待他們。 3. 主人又說了一個狄德羅與年輕詩人的故事。 4. 老闆娘表示要在主僕二人晚餐之後說一個有關拉實梅蕾夫人的故事。 5. 雅克抗議要繼續他的故事，但抗議無效。	1. 在上一景兩個旋律精彩的對話後，這一景暫時停歇以達節律之功用。 2. 利用主人與雅克二人繼續旅程來到大鹿客棧的時空接續，以及藉主人所說的'狄德羅與年輕詩人的故事'做為場景的緩衝；這一段插話在奏鳴曲的結構上稱為"連接部"或"插部"。 3. 老闆娘預告要講述拉實梅蕾夫人故事的舉動以及雅克抗議的動作是呈示部中的'結束部'；在這一部份中，除了為兩個主旋律劃下暫時的休止符外，也同時點出即將到來的對主旋律的'變奏旋律'。
II - 1	雅克 主人 老闆娘	老闆娘開始敘述拉實梅蕾夫人與阿爾西侯爵的故事，故事中描述拉實梅蕾夫人與阿爾西侯爵二人的戀情由烈轉淡的過程。面對阿爾西的變心，拉實梅蕾夫人決定報復。	1. 這一幕進入了展開部；'拉實梅蕾夫人與阿爾西侯爵的故事'是在'主人的旋律'以及'雅克的旋律'的基礎上再做添加而構成的變奏。 2. 首先藉由老闆娘的敘述開啟了變奏旋律。
II - 2	雅克 主人 老闆娘 拉實梅蕾夫人 阿爾西侯爵	老闆娘繼續說故事，拉實梅蕾夫人開始運用心機引阿爾西侯爵上當；在老闆娘說故事的時候，不斷被客棧的瑣事打斷。	1. 變奏旋律的繼續。 2. 打斷的部份是音樂小節中的休止符，增添節奏的變化。

II - 3	雅克 主人 老闆娘 拉寶梅蕾夫人 阿爾西侯爵	1. 老闆娘暫停說故事，並與主人打情罵俏。 2. 雅克透露自己兒時的成長經驗。 3. 三人舉杯飲酒。	這一景是展開部中的‘插部’，是為了不使變奏旋律進行的太快速，其功用同樣在於節律。
II - 4	雅克 主人 老闆娘 拉寶梅蕾夫人 母親 女兒	老闆娘繼續說拉寶梅蕾夫人的故事，故事中拉寶梅蕾夫人買通了母女兩個妓女，設計構陷阿爾西侯爵。	再次回到變奏旋律，並使旋律有所發展。
II - 5	雅克 主人 老闆娘 拉寶梅蕾夫人 母親 女兒 阿爾西侯爵	1. 在拉寶梅蕾夫人的故事中，她安排了阿爾西侯爵與母女巧遇，阿爾西愛上了狀似貞節的女兒。 2. 雅克不喜歡拉寶梅蕾夫人的故事，因此說出‘小刀與刀鞘’的寓言，但被打斷。	1. 變奏旋律繼續。 2. 另一個插部‘小刀與刀鞘’出現；這一個插部在寓意上與變奏旋律相互對照，可視為是變奏旋律的對比。
II - 6	雅克 主人 老闆娘 拉寶梅蕾夫人 阿爾西侯爵	在拉寶梅蕾夫人的故事中，阿爾西侯爵陷入愁苦的相思，轉而求救於拉寶梅蕾夫人；拉寶梅蕾夫人的計策逐漸成形。	回到變奏旋律。
II - 7	雅克 主人 老闆娘 拉寶梅蕾夫人 母親 女兒 阿爾西侯爵	1. 在拉寶梅蕾夫人的故事中，拉寶梅蕾夫人安排阿爾西侯爵與女兒的聚餐。 2. 雅克繼續說‘小刀與刀鞘’的寓言，想打斷寶梅蕾夫人的故事；主人分心聽起了這個寓言。	1. 變奏旋律繼續。 2. 變奏旋律與插部進行對話，之後，插部結束。
II - 8	雅克 主人 老闆娘 拉寶梅蕾夫人 母親 女兒 阿爾西侯爵	在拉寶梅蕾夫人的故事中，阿爾西侯爵深受詭計之苦，決定迎娶女兒。	變奏旋律繼續進行，逐漸來到高潮。

II-9	雅克 主人 老闆娘 拉寶梅蕾夫人 女兒 阿爾西侯爵	1.在拉寶梅蕾夫人的故事中，阿爾西侯爵果真迎娶了女兒；然而就在新婚之夜，拉寶梅蕾夫人拆穿了整個計謀，阿爾西唾棄女兒的出身轉而憤怒離去，拉寶梅蕾夫人嘗到了報復的喜悅。 2.雅克不喜歡這個故事的結局，他扮演起阿爾西並原諒了女兒，讓他們有了幸福的結果。	1.展開部變奏旋律結束。 2.以雅克扮演的動作與結果做為對變奏旋律的小變奏。
II-10	雅克 主人 老闆娘	1.主人與雅克針對拉寶梅蕾夫人故事的結局拌起嘴來。 2.老闆娘叫他們停止鬥嘴去睡覺。	1.主人與雅克的爭吵是展開部的'結束部'。 2.二人和解之後，整個展開部完整結束。
III-1	雅克 主人 聖圖旺騎士	1.主人與雅克離開大鹿客棧，繼續他們的旅程。 2.雅克重敘當兵、受傷以及獲救的往事。 3.主人又想起了與聖圖旺間的衝突，準備再接續自己的愛情故事。	1.展開部結束之後再回到呈示部的主題。 2.'雅克的旋律'與'主人的旋律'從呈示部中被打斷的地方再次被提起。
III-2	雅克 主人 聖圖旺騎士 阿加特	1.主人繼續說著與聖圖旺的故事，故事中聖圖旺設計欲陷害主人，主人掉入陷阱中，與阿加特共眠。 2.雅克為主人的遭遇感到憂心，並為他向故事中的聖圖旺騎士打抱不平。	1.繼續主人的旋律並有所發展與增添。 2.雅克加入'主人的旋律'與聖圖旺的對話成為'主人的旋律'的裝飾音節。
III-3	雅克 主人 聖圖旺騎士 阿加特 阿加特父 阿加特母 人群	1.在主人的故事中，聖圖旺帶來阿加特的父母與警局督察，並將主人與阿加特的私情在眾人面前曝光，主人被警察抓走。 2.雅克為這樣的故事結局大為憤慨。	1.主人的旋律繼續並來到高潮。 2.雅克仍做為裝飾的音節。
III-4	雅克 主人	1.主人與雅克繼續他們的旅程，主人繼續敘述自己故事	1.藉著主人對故事的敘述讓主人的旋律暫時結束。

	聖圖旺騎士	到目前的發展，並表明這次的旅程是為了去探望'自己的'兒子。 2. 主僕比較著二人故事的相似性。 3. 聖圖旺出現在路中，他也要去探望'自己的'兒子；主人憤而拔劍與他對決卻將之殺死；主人逃逸。	2. 以'主人與雅克的對話'做為插曲；插曲的內容是兩個旋律的合聲。 3. 插曲過後，藉著聖圖旺的出現主人的旋律再起；聖圖旺被殺，主人逃跑後'主人的旋律'結束。
Ⅲ-5	雅克 農民 法官 小葛庇	1. 雅克被農民抓住，他為主人頂罪而即將被吊死。在行刑前，雅克敘述了自己的愛情故事以及過去的遭遇。 2. 雅克奇蹟地被路過的小葛庇所救。 3. 小葛庇欣喜地告訴雅克自己已為人父，兒子與雅克長得相似。	1. 藉由雅克的獨白進行'雅克的旋律'。 2. 藉由小葛庇的出現與敘述'雅克的旋律'結束。
Ⅲ-6	主人 雅克	雅克與主人重逢，繼續著他們不可知的旅程。	這一景是全曲（全劇）的尾聲，透過主人與雅克的對話將先前的主題做一回顧與註解，之後，全曲完結。

　　從上面的分析中，我們清楚地看出昆德拉如何運用音樂的曲式來結構他的復調主題，這個主題就是愛情。在這一齣愛情奏鳴曲中，呈示部（第一幕）清楚呈現主人與雅克的兩段愛情故事，在過程中，兩段愛情各自興起、各有發展並相互比較、彼此對話。展開部（第二幕）是第三段的愛情，它敘述的是拉寶梅蕾夫人的故事，這段故事是立於前兩個故事的基礎上再做的變奏。再現部（第三幕）是第一與第二段故事的後續發展與結束。昆德拉自小所受的音樂薰陶在此做了完美的演出。

二、時空處理

　　如果我們把分析的角度帶回到'戲劇形式'分析的層面上，《雅克和他的主人》也絕對是一個'禁得起'拆解的鉅著。首先從劇本最基礎的「時空處理」來看。

　　從上面的分析中，我們知道《雅克和他的主人》總共講了三則愛情故事－主人的、雅克的以及拉寶梅蕾夫人的－表面上，它的時空似乎是在現在與過去中來回跳躍，忽而現在忽而過去，極為混亂，同時，它跳躍的方式也似乎沒有一個規則，整個劇本像是打破了寫作必須'時、空統一'的金科玉律，然而，經過仔細反覆的研

讀，事實上這些劇本賴以為生的條律早已悄然地被完美的包藏在裡。

「時空處理」所指的是對劇本情節發生的時間以及發生的空間的安排，也就是故事發生於什麼時間、歷經多久、在什麼時候結束，以及故事發生的地點在哪裡。

劇本與小說存在基本對時空處理的不同方式，小說在書寫上較劇本來得自由；劇本，為訴諸演出的目的，必須將時空盡量壓縮在一個範圍之中。《雅克和他的主人》講述三個故事，故事延續的時間與發生的空間各自不同；如何將這三個時空做一完美的結合使它們能在一次短短三個小時的時間與劇場有限的空間裡被呈現？看看以下的分析。

在找出劇本的時空處理前首先要先確定劇本的情節，更具體的說是要確定劇本的骨架。從上所述，《雅克和他的主人》講述三個愛情故事，這三個故事雖然同時敘述但卻仍有一個主要的軸心來做為串連，從劇本中可以發現這個軸心是'主人的故事'，而雅克與拉寶梅蕾夫人的故事是用來做其對照的，三個故事相互的對照下引出本劇的戲劇核心也就是劇本的精神（這部份在下文再做解說）。因此，可以說劇中主人的故事是整個劇本的骨架而這個故事所發生的時空就是劇本的時空。

在進一步分析前，先看看《雅克和他的主人》的情節：

主人帶著他的僕人雅克展開一段旅程，這段旅程的目的是為了去探望主人寄養在鄉下一個快十歲的兒子（這件事只有主人知道，雅克是被蒙在鼓裡的）。在旅行的途中，主僕二人有一搭沒一搭的閒聊著，隨後話題轉到了雅克過去的風流韻事上。當雅克開啟了這個話題後吸引了主人的興趣，二人就此輪流地講著自己的愛情故事。不知道為什麼每當一個故事被講了一會兒，主人和雅克就會打斷對方，使得這兩個故事在二人到達大鹿客棧前都沒有結束。大鹿客棧的老闆娘熱情地招待主僕二人吃了一頓豐盛的晚餐，本來雅克想要繼續說完自己的愛情故事，誰知多嘴又風韻猶存的老闆娘也搶著要說另一個故事，由於主人被老闆娘的風情迷得團團轉，於是老闆娘佔了上風贏得說故事的'先發權'。老闆娘說的是拉寶梅蕾夫人與阿爾西侯爵的愛情故事。在老闆娘說故事的時候，三個人時而停下來舉杯共飲，同時也對故事發表看法並做一番討論；故事講完後，主僕二人還因對結局有不同的看法而小小地爭吵了一下，在老闆娘的勸解下，二人合好並上床睡覺。第二天主僕二人再次踏上旅程並說著昨天未講完的故事，這次輪到主人先說。主人在雅克沒有打斷的情況下說完了自己到目前為止因為一段愛情所受的懲罰與遭遇，也終於道出這次旅行的目的。主人說完故事之後，雅克感受到主人的憂傷，於是想說自己的故事來取悅主人讓他快樂，不料，就在快到達主人兒子的寄養家庭時，主人過去的情敵－他不但把主人害得淒慘無比，同時也是主人兒子真正的父親－湊巧出現在眼前也同時是要去探望自己的兒子，主人一時氣憤至極竟拔刀將仇人殺死。事情發生後主人落慌而逃，雅克卻被聞風而來的農民抓住送到法官面前。法庭上雅克被判了吊刑，在即將面對死亡前，雅克對著想像中的主人說完了自己的愛情故事並抱怨著命運捉弄人。此時雅克的好友小葛庇恰巧來到這裡，小葛庇順利地解救了雅克，二人便歡歡喜喜的離開。之後不知過了多久，主人一人漫無目的的走著並為失去了雅克而哀傷著。

就在主人怪罪自己害死了雅克的同時，雅克卻奇蹟似的出現，二人喜極而泣為重逢感到不可思議，隨即相擁再次踏上旅程。

　　表面上看來，這是一個順敘的劇本結構，也就是說劇本開始於一個起點，隨著劇情的發展，時間跟著往後走，最後劇情結束在之後的另一個時間點上；劇本的架構是以開始、中間、結束的形式來安排。以圖來看：

開始 ──────────→ 中間 ──────────→ 結束

事件 1.主僕出場展開旅程。　3.離開客棧往目的地出發。　6.主僕重逢再次踏上旅程。
　　　2.來到大鹿客棧過夜。　4.遇到仇人，主人殺死仇
　　　　　　　　　　　　　　　人後逃跑，雅克被捕。
　　　　　　　　　　　　　　5.雅克被判刑，隨後獲救。

劇中的時間進行，按事件的先後是：

事件 1.第一天 ➡ 2.第一天的黃昏時分（主人與雅克在客棧用晚餐）➡
　　　3.第二天早 ➡ 4.第二天的某個時間 ➡ 5.第二天之後 ➡ 6.再後來的某天

從上，我們可以說《雅克和他的主人》是一個傳統的時間延展型的劇本[16]。但是如果以'主人的故事'為全劇的主軸，它又呈現不同的劇本結構。
　　主人與雅克出發旅行前主人的故事已經發生並進行到一個段落，而這個故事還持續在進行（因為旅行的目的是為探望主人的兒子）。隨後，主人遇到了仇人、報仇、逃跑、雅克被抓等事件都是主人故事的後續，劇本的結束在主人與雅克的重逢並再進行旅程，而我們可以預知他們仍然是往探望主人兒子的旅途邁進。
　　因此，在劇本的開始點前主人的故事已經開始，而對這個故事在劇本開始前的了解是透過劇本開始後二人的對話中取得，在對過去的來龍去脈做了清楚的敘述後，故事又再繼續往下發展，也就是說主人的故事在劇中是以中間、開始、結束的方式來安排的。以下再做更具體的說明：

主人的故事：
開始　事件 1.經由聖圖旺的關係認識阿加特並展開追求。
　　　　　　2.聖圖旺向主人坦承自己也與阿加特有所關係；主人原諒了他。
　　　　　　3.聖圖旺計陷主人，主人被關進監獄，事後賠償了一大筆錢。
　　　　　　4.主人供養不是自己的私生子。
中間　　　　5.主人為了要去探望寄養在鄉下的兒子而帶著雅克展開旅程。
　　　　　　6.主人與雅克來到大鹿客棧投宿。

[16] 《戲劇的時空觀》；《戲劇論集》，姚一葦著，台灣開明書店，1981，1-36 頁。

　　　　　7.二人聽客棧老闆娘說故事。

　　　　　8.離開客棧後，在途中巧遇聖圖旺，主人將其殺死後逃跑，雅克被捕。

結束　　　9.主人與雅克重逢再踏上旅程。

這個故事依事件發生的順序為 1、2、3、4、5、6、7、8、9，他的時間進行是：

1.2.3.4.十年前（主人的兒子已經十歲）──→ 5.現在（旅途中）──→ 6.現在的黃昏時分
──→ 7.現在的晚餐過後 ──────→ 8.現在的隔天及之後──→ 9.之後某天

而將故事套入劇本的場景安排則為：

1－　一幕二場

2－　一幕四場、五場

3－　三幕二場

4－　三幕三場

5－　一幕一場

6－　一幕六場

7－　二幕一~十場

8－　三幕四場

9－　三幕六場

劇本的情節與‘主人故事’的關係為：

(開始) 1，2，3，4 ──→情節起點(中間) 5──→ 情節發展 6，7，8──→ 情節結束(結束)9

主人的故事在劇本中敘述的順序是 5、1、2、6、7、3、4、8、9

而它的進行線則為：

1　　　2　　　3　　　4　　　5　　　6　　　7　　　8　　　9

這種迴旋形的敘述線是集中型戲劇的特點。再讓我們引用集中型戲劇[17]的寫作技巧
來討論：

(1)集中：集中型戲劇將時間與事件壓縮到最後，稱之為「成熟的條件」。

　　劇中主人歷經了過去的種種，這些‘過去種種’發生的時間必定累積了許久，如
　　果將其一一寫入劇本中會造成冗長、瑣碎的狀況，同時劇本的篇幅也會過大，因
　　此將劇的起始點放在主人故事的中點，隨著劇中時間往前進，過去的種種再透過

――――――――――――――

[17] 《戲劇的時空觀》，1-36 頁。

「追述」或「倒敘」來顯露。'過去種種'發生的時間與空間經過了壓縮後，在此成為了主人故事在現在繼續的「成熟的條件」。

(2) 埋藏：集中型戲劇的劇中人必定背負著一大堆的過去，這些過去就是作者埋藏的部份；戲劇主要的進展就是要一一揭示這些過去的埋藏。

在《雅克和他的主人》中，上述的 1、2、3、4 四個事件即是主人的過去，而劇一開始藉由在從 5 到 8 的進展中人物的對話顯露主人的過去。

(3) 引發：引發的技巧在於把'過去'和'現在'揉合一起，使現在所發生的事與過去有不可分割的關係。

劇中主人與雅克間看似閒聊'風流韻事'的動作，其實是在引發主人敘述自己過去經歷的技巧。當這些訊息表露完後，藉由聖圖旺的出現把'過去'和'現在'融合起來，劇情就此再向'未來'前進。

總結上面的分析看來，《雅克和他的主人》其實是一個十分完美的時間集中型劇本；這個結構的方式絕非出於偶然，想來昆德拉也深諳戲劇的寫作技巧。

在空間的處理上，《雅克和他的主人》藉由靈活的場面調度呈現了極度的自由。來看看劇本舞台指示中的描述：

> 佈景：整齣劇的佈景不變。舞台分為兩部份，前半部較低，後半部較高，是個高台的形式。所有和「現在」有關的情節都在舞台前端演出，與「過去」有關的部份則在後半部加高的大平台上演出。
> 舞台的最深處（也就是在加高的部份）有樓梯或梯子通往平台上的閣樓。大部份的時間舞台應該儘可能簡單抽象（完全是空的），只有在特定的幾個小節裡，演員自己搬來椅子、桌子等。[18]

整齣戲講述三個愛情故事，這三個故事各自有不同的時、空背景，這些故事都是由現在的人經由'回憶'來講述；如果這些故事只是以'講'的方式來呈現，以戲劇演出的角度來看會顯得無趣而且不具太大的吸引力。昆德拉於是藉著對「舞台空間」的調度來巧妙地將三個故事以'演'的方式同時把「過去」與「現在」放置在觀眾的眼前，因此，藉著舞台的佈置，我們可以清楚的建立對故事發生的時空概念。

如果我們把三個故事的發生空間按照劇本描述的順序將之條列出來，它們會是：

主人的故事：

1. 與雅克的旅途中的某個地方（一幕一場）
2. 與聖圖旺會面的地點（一幕二場、四場、五場、三幕二場）
3. 大鹿客棧（一幕六場～二幕）
4. 旅途的另一個地方（三幕一場）
5. 阿加特的臥房（三幕三場）
6. 旅途中殺死聖圖旺的地方（三幕四場）

[18] 《雅克和他的主人》舞台指示，31-32 頁。

7.與雅克重逢的地方（三幕六場）

雅克的故事：

　　1.與主人的旅途中的某個地方（一幕一場）

　　2.老葛庇的修車房（一幕三場）

　　3.小葛庇的閣樓（一幕三場）

　　4.大鹿客棧（一幕六場~二幕）

　　5.旅途的另一個地方（三幕一場）

　　6.旅途中主人殺死聖圖旺的地方（三幕四場）

　　7.法庭（三幕五場）

　　8.被小葛庇解救的地方（三幕五場）

　　9.與主人重逢的地方（三幕六場）

拉寶梅蕾夫人的故事：

　　1.拉寶梅蕾夫人與阿爾西侯爵會面的地方（二幕一場、二幕六場、八場）

　　2.拉寶梅蕾夫人與母女會面的地方（二幕四場）

　　3.拉寶梅蕾夫人、阿爾西侯爵與母女會面的地方（二幕五場、七場）

　　4.安排母女居住的地方（二幕八場）

　　5.阿爾西侯爵新婚之夜的地方（二幕九場）

　　上面這些事件發生的空間如果以寫實的方式來表現，那麼演出時換景的次數與工程絕對是繁複無比的。因此，昆德拉以抽象佈景的方式並以‘時間換取空間’，也就是說事件的描述著重在時間（過去與現在的差別）上，空間則包藏在時間之內。更清楚地說，空間是跟著時間而來，只要把事件的時間概念建立起來，空間的概念也就隨之展現。

　　為了讓整個時空更清楚地被體會，舞台上的前、後兩部份分別代表「現在」與「過去」，“所有和「現在」有關的情節都在舞台前端演出，與「過去」有關的部份則在後半部加高的大平台上演出”──這定義了劇本的時間概念；而“舞台應該儘可能簡單抽象（完全是空的），只有在特定的幾個小節裡，演員自己搬來椅子、桌子等”－這則是對空間概念的定義。

三、主題精神

> 雅克：（對觀眾說）你們就不能看看別的地方嗎？那好，你們要幹嘛？問我們打
> 　　　哪兒來？還要問我要到哪兒去？（帶著一種意味深遠的輕蔑）難道有人知道
> 　　　自己要到哪兒去嗎？（向著觀眾）你們知道嗎？啊？你們知道自己要到哪
> 　　　兒去嗎？[19]

在劇本的一開頭，昆德拉就藉著雅克點出一直以來他文學作品所最關注的焦點
——人的‘存在’。

人的存在是什麼？它的真意何在？在昆德拉最早的作品《可笑的愛情》中就可
以看到透過情欲故事的表面，作者問及所問的正是這一通常不在場、不顯現、不露
面的存在本身。每一個個體的人總是以自我的方式感知著他的存在，而"所有時代的
小說都關注自我這個謎"[20]。自我對於存在疑問的本質可以說基於兩方面，首先在於
個體的人常常不確知我是誰，我從哪裡來，要到哪裡去；但同時人對自我的意識又
迫使他要向存在發問，問出我是誰，我真正的自我是什麼樣的；他要竭力地把握這
個自我。

昆德拉認為"小說唯一存在的理由就是去發現唯有小說才能發現的東西"[21]，
這個東西就是人的"具體存在"，亦即人的"生命世界"。昆德拉把現實和存在相
對地分開來，他認為"小說不研究現實，而是研究存在"[22]。現實和存在究竟有什
麼不同？現實是已經實現的可能性，是既成的事實，它和人的關係是主體和客體的
關係；而存在卻是一種尚未實現的可能性，它隨著客觀世界的發展和主體內在世界
的千變萬化而凝聚成千萬不同的現實。生活中總是有眾多的可能性，現實本來可以
如此卻常常由於極細小的主觀或客觀的原因變成完全另一種樣子。存在不是已經發
生的既成之物，而是人存在於其間的一種可能的場所，在這種場所中，人與世界的
關係是一體共生的，世界是人存在的維度。描寫現實的小說呈現的是一種歷史境況，
它寫的是特定時間裡的某種社會狀況；另一種小說也可以寫歷史但那是審視人類存
在的歷史維度的小說，它所關注的不是歷史而是在某種可變的歷史環境中，人的存在
的可能性，是人的具體存在，人的生命世界，也就是那些對個人命運來說有決定意義，
面對於構成歷史的現實來說卻全然不值一顧的，不斷在遺忘中煙滅的大量細節。

在昆德拉看來，小說的作用不在於呈現一個社會歷史片段，而在於理解、分析、
考察被投入這一歷史漩渦中的人的動作、行為、態度的各種可能，因此昆德拉認為，
小說家既不是歷史學家也不是政治家，而是存在的"探勘者"[23]，小說的目標就是

[19] 《雅克和他的主人》一幕一場，34-35 頁。
[20] 《小說的藝術》中第二部份《關於小說藝術的對話》，17 頁。
[21] 《小說的藝術》中第二部份《關於小說藝術的對話》，28 頁。
[22] 《小說的藝術》中第二部份《關於小說藝術的對話》，23 頁。
[23] 《小說的藝術》中第二部份《關於小說藝術的對話》，20 頁。

要詳加考察人的具體的存在。

為了達到從多方面探勘‘存在’這一目的，昆德拉認為最巧妙的藝術就是透過構思，把不同的情感空間並列在一起，然後通過每一情感空間進行存在的追問，每一個主題就是對每一個存在可能的追問。也因此，昆德拉提倡用音樂的‘復調’方式來寫小說，復調就是多條線索同時並進而又相互對照、相互呼應，形成音樂的‘對位’。

基於這樣的創作理念，昆德拉以戲劇的形式寫下了《雅克和他的主人》。《雅克和他的主人》以復調的對位方式講述了三個愛情故事，藉由這三個故事的相互對照、相互呼應，昆德拉描繪了人與愛情的存在可能。

主人和雅克，一個十八世紀的貴族和他的僕人，踏上了旅程。途中，二人的話題從女人來到了過去的風流韻事；在二人的輪述中，這對主僕的遭遇呈現相對應的互補。

在主人的故事中，他遭受到聖圖旺與阿加特的欺騙，先是送出了大把的金錢供養著別人的私情，再因為自己對女人的迷戀掉進了更大的深淵，不僅把自己關進了監牢還要養育從中獲利者的私生子。相對於主人的故事，雅克卻是那個從中獲利的人，當他的好友小葛庇向他求助時，原本出於真心而伸出援手，未料轉而在朱絲婷身上播下了自己的種。在這兩個類似的故事中，我們看到了人的許多可能性。

主人追求著阿加特，聖圖旺是居中拉線的人；在“有機可乘”[24]的時候，他佔了主人的便宜，與阿加特同時有所牽連。如果聖圖旺以此為滿足，這三人的遊戲看來是可以相安無事的。但是聖圖旺做了破壞平衡的事。他一方面向主人坦誠私情，另一方面設下陷阱讓主人自動掉進來，於是主人在與阿加特一夜纏綿之時，被指控“玷污未婚女性的名譽”[25]，不但進了監牢、賠償一大筆錢，最慘的是，他還要撫養聖圖旺的兒子。至此，聖圖旺是最大的贏家；然而，真是如此嗎？

雅克出於朋友之情，原本要幫助小葛庇解危，同樣在有機可乘的情況下與朱絲婷進行了一場魚水之歡，朱絲婷在事後竟要雅克“什麼都別告訴小葛庇”[26]，而小葛庇也真的相信了朱絲婷的欺瞞。數年過後，小葛庇與朱絲婷組成了幸福的家庭並快樂地養育著‘小雅克’。

多年之後，主人與雅克的故事仍在進展，主人繼續償付著自己悲慘過去的債，而雅克在朱絲婷之後，真的談了戀愛。就在旅途中，二人比較了境遇的反轉；主人是雅克故事裡的小葛庇，而雅克是另一個“不同靈魂”[27]的聖圖旺。

故事終究會有結束的時候。當主人再遇見聖圖旺時，他揮別了過去的悲慘舉刀刺向聖圖旺，同時逃脫了殺人的罪行；原本要為主人頂罪的雅克，在境遇的偶然中，被重逢的小葛庇所救。最終，這對主僕如同“上天注定好的”[28]一般，重新找到彼此，再次踏上旅程。

[24] 《雅克和他的主人》一幕三場，57 頁。

[25] 《雅克和他的主人》三幕四場，150 頁。

[26] 《雅克和他的主人》一幕三場，52 頁。

[27] 《雅克和他的主人》三幕一場，137 頁。

[28] 《雅克和他的主人》一幕一場，37 頁。

> 雅克：主人，難道有人可以為他自己做的事負責嗎？我連長常說：我們在人世
> 　　　間所遭遇的一切幸與不幸，都是上天注定的！您知道有什麼方法可以把
> 　　　已經注定的好的東西擦掉嗎？主人，請告訴我，難道我可以不要存在
> 　　　嗎？我可以去當別人嗎？還有，如果說我已經是我了，我還能去做我不
> 　　　該做的事嗎？[29]

　　在雅克與主人的故事裡，雅克可以不是雅克嗎？主人可以不是主人嗎？聖圖旺可以是另一個別人嗎？這是作者對存在可能提出的質問。

　　在這兩個故事之外，昆德拉同時編排了另一個人與愛情境遇的可能性。拉寶梅蕾夫人深愛著阿爾西侯爵，有一天，她突然不再感覺到侯爵對她的愛。於是，她玩了一個試探的遊戲。急於想從這段愛情脫身的侯爵，不諳人心地掉入遊戲的陷阱中。阿爾西侯爵的坦白讓拉寶梅蕾夫人心生憤恨，她決定要報負。她找來一對妓女母女做為她毀滅性行動的工具，首先，她把這對母女改造成虔誠的教徒，在適當的時機裡安排了侯爵與她們的會面，基於她對侯爵的了解，侯爵果然愛上了女兒這個不真實的女人的形像。在讓侯爵飽嘗思慕之苦後，拉寶梅蕾夫人再以解救者之姿從中撮合了二人的婚姻。就在他們的新婚之夜，拉寶梅蕾夫人殘酷的揭發了令阿爾西侯爵難堪的真相；在羞怒之中，侯爵無力反抗地丟下新婚妻子揚長而去，背後歡送他的是拉寶梅蕾夫人瘋狂冷酷的嘲笑聲與女兒悔恨不知如何自處的啜泣聲。

　　這個故事還有另一個雅克的版本。雅克在聽完大鹿客棧老闆娘的描述後大大的表示不同意，他跳入故事中以阿爾西侯爵的身份原諒了女兒，帶著她離開了傷心之地，從此過著幸福快樂的日子，留下訝然的拉寶梅蕾夫人在自己一手操弄的殘局之中。

　　在這個故事裡，主人、雅克、客棧老闆娘各執自己的看法；故事的結局究竟如何？

> 主人：雅克能這樣最好，因為我有時想到椅子和孩子，還有這一切無窮無盡的重
> 　　　複，我就會被搞得很焦慮……你知道的，昨天在聽拉寶梅蕾夫人故事的時候，
> 　　　我就覺得：這不總是同樣一成不變的故事嗎？因為拉寶梅蕾夫人終究只是聖
> 　　　圖旺的翻版，而我只是你那可憐朋友葛庇的另一個版本。葛庇呢，他和受騙
> 　　　的侯爵可以說是難兄難弟，在朱絲婷與阿加特之間，我也看不出有什麼差別，
> 　　　而侯爵後來不得不娶的那個小妓女，跟阿加特簡直是一個模子印出來的。
> 雅克：沒錯，主人，這就像轉著圓圈的旋轉木馬。您是知道的，我祖父，就是用東
> 　　　西把我嘴巴塞住的那個祖父，他每天晚上都唸聖經，但是他對聖經也不是沒
> 　　　有意見，他總是說聖經都不斷重複相同的事，問題是，會重複同樣事情的人，
> 　　　根本就把聽他說話的人都當成白痴。我呢，主人，我常常問我自己，在天上
> 　　　把這一切都寫好的那傢伙，他不也是沒完沒了地在重複相同的事嗎？那難不
> 　　　成他也把我們都當成白痴……[30]

[29] 《雅克和他的主人》一幕一場，37 頁。
[30] 《雅克和他的主人》三幕四場，152-153 頁。

在這個劇本中，我們看到三種（四種？）情欲故事的境況；身處其中的人物在主、客體諸多不同因素的造就下，他們做出了選擇與行動，而形成了現實。

昆德拉的目的不在描寫仔細的人物性格、不在追究某種性格與其性格所使然而採取的行動間的必然性；他透過事件的 '現象多重性' 呈現在某一境況中人所可能的樣式。主人、聖圖旺與阿加特，雅克、葛庇和朱絲婷，拉寶梅蕾夫人和阿爾西侯爵，他們的現實已是這般，其他人在可變的歷史環境中又會是如何？

對與錯、善與惡，如同旋轉木馬不斷地在歷史中重復；愛是最難的事。

第三部份

導演構思

導　演　構　思

一、舞台空間處理

　　《雅克和他的主人》有幾個特色：一、三個故事都是經由場上的人物以敘述的方式來進行，並在敘述中夾帶‘演’的部份。二、敘述的過程並非一氣呵成，中間常有被敘述者在現實中所發生的事打斷的情形。三、敘述者在敘述的同時也身兼劇中人的身份進入故事中扮演，而聽故事的‘聽眾’成為了旁觀的‘觀眾’。這幾個特點呈現了本劇‘多重時光並置’的特殊結構。

　　在劇本的「舞台指示」中，作者清楚地表示：

> 佈景：整齣劇的佈景不變。舞台分為兩部份，前半部較低，後半部較高，是個高台的形式。所有和「現在」有關的情節都在舞台前端演出，與「過去」有關的部份則在後半部加高的大平台上演出。[31]

如果依照作者的方示來呈現舞台，可以輕易地建立演出時的時空概念，也就是當演員在舞台前半部時，場上所進行的演出是‘現在’的事，而當演員到了舞台後半部時，場上進行的則是‘過去’的事。

　　我們把劇本的時空，依場上人物與發生事件再做一個分析：

幕次	出場人物	場　景　事　件	時空狀態	註
I-1	雅克 主人	1. 雅克與主人出場。 2. 雅克講述他當兵、受傷和獲救的往事，引發了主人的興趣，要求雅克說他的戀愛故事。 3. 主人隱約提到他與阿加特的關係。 4. 雅克隱約提到他與朱絲婷的關係。	現在	
I-2	雅克 主人 小葛庇 朱絲婷 聖圖旺 阿加特	1. 主人敘述過去他與阿加特之間的一段關係，在故事中，透露聖圖旺如何為主人獻計以追求阿加特。 2. 雅克打斷了主人的故事，主人不悅，進而要求換雅克說他的戀愛故事。	過去 現在	主人敘述故事時，雅克在旁觀看；主人進入過去的時空而雅克則留在現在。
I-3	雅克 主人 小葛庇 朱絲婷	1. 雅克敘述自己過去與小葛庇、朱絲婷之間的故事，其中透露雅克如何藉機佔朋友女人的便宜。 2. 主人打斷了雅克的故事，並發現他們	過去 現在	雅克敘述故事時，主人在旁觀看；雅克進入過去的時

[31] 《雅克和他的主人》舞台指示，31頁。

	聖圖旺 阿加特 老葛庇	的故事頗為相似。		空而主人則留 在現在。
I - 4	雅克 主人 小葛庇 朱絲婷 聖圖旺 阿加特	主人繼續他的故事,故事中聖圖旺對主 人坦白自己也與阿加特有戀情並假意 地的求取主人的原諒。	過去	主人敘述故 事時,雅克在 旁觀看;主人 進入過去的時 空而雅克則留 在現在。
I - 5	雅克 主人 小葛庇 朱絲婷 聖圖旺 阿加特	1. 主人與雅克所說的兩個故事交互進 行著;主人原諒了聖圖旺的欺瞞,而 小葛庇相信了朱絲婷的謊言。 2. 雅克在旁聽故事。	過去 現在	主人、聖圖旺 與葛庇、朱絲 婷的故事進行 時,雅克在旁 觀看,並未進 入故事。
I - 6	雅克 主人 老闆娘	1. 主人與雅克因互相打斷故事而暫 停,二人繼續他們的旅程。 2. 二人來到大鹿客棧,老闆娘熱情地招 待他們。 3. 主人又說了一個狄德羅與年輕詩人 的故事。 4. 老闆娘表示要在主僕二人晚餐之後 說一個有關拉寶梅蕾夫人的故事。 5. 雅克抗議要繼續他的故事,但抗議無 效。	現在	
II - 1	雅克 主人 老闆娘	老闆娘開始敘述拉寶梅蕾夫人與阿爾 西侯爵的故事,故事中描述拉寶梅蕾夫 人與阿爾西侯爵二人的戀情由烈轉淡 的過程。面對阿爾西的變心,拉寶梅蕾 夫人決定報復。	現在	這場戲中所提 及的拉寶梅蕾 夫人的故事都 是以'說'的 方式進行。
II - 2	雅克 主人 老闆娘 拉寶梅蕾 阿爾西	老闆娘繼續'扮演'故事,拉寶梅蕾夫 人開始運用心機引阿爾西侯爵上當;在 老闆娘說故事的時候,不斷被客棧的瑣 事打斷。	過去 現在	當拉寶梅蕾夫 人的故事以 '演'的方式 進行時,主人 與雅克在旁觀 看。

II - 3	雅克 主人 老闆娘 拉寶梅蕾 阿爾西	1. 老闆娘暫停說故事，並與主人打情罵俏。 2. 雅克透露自己兒時的成長經驗。 3. 三人舉杯飲酒。	現在	
II - 4	雅克 主人 老闆娘 拉寶梅蕾 母親 女兒	老闆娘繼續扮演拉寶梅蕾夫人的故事，故事中拉寶梅蕾夫人買通了母女兩個妓女，設計構陷阿爾西侯爵。	過去	主人與雅克在旁觀看。
II - 5	雅克 主人 老闆娘 拉寶梅蕾 母親 女兒 阿爾西	1. 在拉寶梅蕾夫人的故事中，她安排了阿爾西侯爵與母女巧遇，阿爾西愛上了狀似貞節的女兒。 2. 雅克不喜歡拉寶梅蕾夫人的故事，因此說出‘小刀與刀鞘’的寓言，但被打斷。	過去 現在	客棧老闆娘回到現在。
II - 6	雅克 主人 老闆娘 拉寶梅蕾 阿爾西	在拉寶梅蕾夫人的故事中，阿爾西侯爵陷入愁苦的相思，轉而求救於拉寶梅蕾夫人；拉寶梅蕾夫人的計策逐漸成形。	過去	主人與雅克在旁觀看。
II - 7	雅克 主人 老闆娘 拉寶梅蕾 母親 女兒 阿爾西	1. 在拉寶梅蕾夫人的故事中，拉寶梅蕾夫人安排阿爾西侯爵與女兒的聚餐。 2. 雅克繼續說‘小刀與刀鞘’的寓言，想打斷寶梅蕾夫人的故事；主人分心聽起了這個寓言。	過去 過去與現在交會	主人在過去的故事中聽雅克說寓言。
II - 8	雅克 主人 老闆娘 拉寶梅蕾 母親 女兒 阿爾西	在拉寶梅蕾夫人的故事中，阿爾西侯爵深受詭計之苦，決定迎娶女兒。	過去	主人與雅克在旁聽故事。

II-9	雅克 主人 老闆娘 拉寶梅蕾 女兒 阿爾西	1. 在拉寶梅蕾夫人的故事中，阿爾西侯爵果真迎娶了女兒；然而就在新婚之夜拉，拉寶梅蕾夫人拆穿了整個計謀，阿爾西唾棄女兒的出身轉而憤怒離去，拉寶梅蕾夫人嘗到了報復的喜悅。	過去	主人與雅克在旁聽故事。
		2. 雅克不喜歡這個故事的結局，他扮演起阿爾西並原諒了女兒，讓他們有了幸福的結果。	現在與過去交會	雅克進入故事，之後再跳回現在。雅克扮演時，主人與老闆娘在旁聽故事。
II-10	雅克 主人 老闆娘	1. 主人與雅克針對拉寶梅蕾夫人故事的結局拌起嘴來。	現在	
		2. 老闆娘叫他們停止鬥嘴去睡覺。		
III-1	雅克 主人 聖圖旺	1. 主人與雅克離開大鹿客棧，繼續他們的旅程。	現在	
		2. 雅克重敘當兵、受傷以及獲救的往事。		
		3. 主人又想起了與聖圖旺間的衝突，準備再接續自己的愛情故事。		
III-2	雅克 主人 聖圖旺 阿加特	1. 主人繼續說著與聖圖旺的故事，故事中聖圖旺設計欲陷害主人，主人掉入陷阱中，與阿加特共眠。	過去	雅克在旁聽故事。
		2. 雅克為主人的遭遇感到憂心，並為他向故事中的聖圖旺騎士打抱不平。	現在與過去交會。	現在的雅克與過去的聖圖旺對話。
III-3	雅克 主人 聖圖旺 阿加特 阿加特父 阿加特母 人群	1. 在主人的故事中，聖圖旺帶來阿加特的父母與警局督察，並將主人與阿加特的私情在眾人面前曝光，主人被警察抓走。	過去	雅克在旁聽故事。
		2. 雅克為這樣的故事結局大為憤慨。	現在	現在的雅克對過去的主人表示憤怒。

Ⅲ-4	雅克 主人 聖圖旺	1. 主人與雅克繼續他們的旅程，主人繼續敘述自己故事到目前的發展，並表明這次的旅程是為了去探望'自己的'兒子。 2. 主僕比較著二人故事的相似性。 3. 聖圖旺出現在路中，他也要去探望'自己的'兒子；主人憤而拔劍與他對決卻將之殺死；主人逃逸。	現在	
Ⅲ-5	雅克 農民 法官 小葛庇	1. 雅克被農民抓住，他為主人頂罪而即將被吊死。在行刑前，雅克敘述了自己的愛情故事以及過去的遭遇。 2. 雅克奇蹟地被路過的小葛庇所救。 3. 小葛庇欣喜地告訴雅克自己已為人父，兒子與雅克長得相似。	現在	
Ⅲ-6	主人 雅克	雅克與主人重逢，繼續著他們不可知的旅程。	現在	

從上表中，可以清楚地看出幾個並置的時空：現在、過去、過去與現在的交會。

如果按作者在劇本中的調度，演出時人物只要依事件發生的時間在舞台的前、後兩區進行演出即可，若有過去與現在的交會時，則呈現前、後兩個區位同時對話的情景；作者在構思劇本時所懷抱的細膩與巧思在此做了全然的展現。

在把《雅克和他的主人》這樣一個追求形式上最大自由的劇本搬上舞台時，導演想要做的也是極力找出一個能呈現這種絕對自由的演出方式。於是，基於原本的架構，我擴大了原本前、後兩區的在鏡框式劇場演出的形式，而成為以三個區域在圓形劇場演出的方式。以下是導演的幾個想法：

1.三個表演區域

三個區域在不同的時候分別代表著過去、現在，另一個不是現在與過去的區域是為調度上提供更多空間流動的可能性。舉例來說，主人與雅克是在旅途中'邊走邊說'，故事也是在'邊說邊演'的情況中進行，如果按作者原本的構想把舞台分為前、後兩半，在調度時會形成前後分割的狀況，人物不是在前即是在後，如此很容易流於單調，而且當雅克與主人在'旅途進行'中只能在前半部做左右方向的移動，或是可能只說不動或做小區位象徵性的走動，這樣的舞台畫面較不富變化。如果舞台上有三個成三角形並列的區域，主人與雅克可以在其間自由地穿梭，使'旅行'這個動作在畫面上是一個流動的行動，當他們稍事休息或是要繼續說故事時，可以停留在其中一個區域，而其它兩個區域可擇一為過去的故事場所，說的人從原先停留的區域進入故事的區域，而聽（或看）的人則留在原區域，另一個空置的區

域則做其它調度用（例如一幕五場中，當主人－聖圖旺、葛庇－朱絲婷的故事同時進行時，兩個故事都是過去而雅克並未在故事中是處於現在，此時主人與葛庇的故事可分在兩個區域而雅克則在第三個區域）。如此類推，三個區域依數學中排列組合的公式，可以創造出六種變化的可能即 A（現在）→B（過去）＋C（另一空間）、A（現在）→C（過去）＋B(另一空間)、B（現在）→A（過去）＋C（另一空間）、B（現在）→C（過去）＋A（另一空間）、C（現在）→A（過去）＋B（另一空間）、C（現在）→B（過去）＋A（另一空間）；這比較原來的一種要為活潑、富機動性。

2.圓型劇場的演出方式

　　戲劇演出時劇場的空間處理除了演員所在的舞台外，應該還包括觀眾所在的觀眾席，也就是說導演的場面調度還要顧慮「演－觀」之間相應與互動的關係。在一面面向觀眾的鏡框式劇場中，觀眾的'觀點'大致是一樣的，所有劇場中的觀眾都是透過一面透明的牆去觀看一個'安排好的'故事，同時由於鏡框的存在，分割了演者與觀者的地位而造成某種距離，兩者之間的互動較不易建立，這也是幻覺劇場演出時一種必要的措施。《雅克和他的主人》在劇本的形式與演出的目的上並不俱備幻覺劇場的條件，這從作者的舞台指示中可以明顯得看出，比如佈景是抽象的、戲劇演出進行中演員要自行搬來椅子、桌子，還有戲劇的演出並非一氣呵成而是常有岔題的；這些因素都足以打破觀眾對戲劇情境產生擬真的幻覺。顧慮到這點，導演捨棄了鏡框式劇場轉而利用較具實驗與變化性的圓型劇場。圓型劇場的演出方式可以說是最古老也是最新潮的一種，在導演的技巧運用上，它比鏡框舞台要複雜得多，無論在演員的行動、身體區位、畫面處理、構圖方式以及觀眾的視角與劇場經驗等，都不同於一般的導演方法，但相對的它卻也提供了場面調度上較自由、較廣闊的空間。

　　在確定三個區域的表演空間並希望拉進「演－觀」距離的考慮下，導演選擇以圓型劇場的形式來呈現，它的大致狀況是：劇場中有三座高於地面的 A、B、C 平台（為不阻礙觀眾的視線、三台不同高），三台呈三角形放置，平台之間互有連接做為通道。觀眾席圍繞在三台的週圍（除去三個三角形的頂點區域，做為演員的上下台處，）也就是 <u>AB</u>、<u>BC</u>、<u>AC</u> 的空間，如下圖：

觀眾席

42

　　觀眾會因所在位置不同而有不同的劇場經驗，當戲在 A 台進行時 <u>BC 區</u>的觀眾與 <u>AB</u> 區的觀眾因與 A 台的距離以及視線角度的不同造成感觀上的差異，這些差異即呈現了劇場經驗的多樣性。此外，無論何時圓型劇場觀眾席的一邊一定會有演員背對觀眾的時候，這個 '時候' 的長短也是導演必須顧慮的，為了讓這個時候成為可堪利用的資源，可以以攝影機來補捉它的正面畫面，再將其同步地投影至高掛於 <u>AB</u>、<u>AC</u> 上空的螢幕，舉例來說，當演員在 B 台背對著 <u>AC</u> 的觀眾時，B 台的正面畫面會投影在上方的螢幕中，對於 <u>AC</u> 的觀眾來說，他們同時可看到兩個 B 台的畫面組合，反之亦然；這在視覺上也造成了另一種對比的樂趣。

二、文本的調整

　　在「空間處理」有了大致的方向後，劇本也必須做出因應的調整，以下是調整的幾個地方與想法：

1. 《雅克和他的主人》的一個特色在於 '邊說邊演'，故事的敘述者先對自己的故事開個頭然後就進入了故事之中扮演起過去的自己，這個特點存在於主人和雅克的身上，在第一幕與第三幕中劇本是依照這個邏輯在進行的；然而，在第二幕中，這個特點有了不同的變化。第二幕裡，主人和雅克來到大鹿客棧，客棧老闆娘熱情地招待他們並為他們講了拉寶梅蕾夫人的故事，在說故事的同時，老闆娘也進入故事扮演拉寶梅蕾夫人。按照劇本先前所建立的邏輯看來，'客棧老闆娘就是拉寶梅蕾夫人'，但這引起了導演很大的疑惑：如果客棧老闆娘真就是拉寶梅蕾夫人，那劇本的故事啟不更複雜？拉寶梅蕾夫人如何轉變成一個鄉下客棧的老闆娘？在失去了阿爾西侯爵之後，她遭遇到些什麼？客棧老闆與拉寶梅蕾夫人的個性迥異，是什麼因素造成她的改變？翻遍劇本的任何地方都找不出這些問題的答案與二人的相關性。也許昆德拉當初只是為造就演出樣式的統一性而忽略了這個問題，也或許其中仍有導演看不出的深藏在裡的原因；但為了讓這個疑惑不出現在演出時，導演決定調整文本，將拉寶梅蕾夫人設定為另一個人，在演出時由兩個演員分別扮演這兩個角色。

2. 為保持 '邊說邊演' 的特質，劇中幾段長的口述部份也以 '演' 的方式取代文本中 '說' 的陳述，這幾段分別是：

(1) 狄德羅與年輕詩人的故事（一幕六場）：

　　主人：（試飲一口酒之後）好極了！就擱這兒吧。（客棧老闆娘退場）喔，剛才說到有一天，有個年輕詩人跑到我們主人家來毛遂自薦，還從口袋裡掏出一張紙。我們的主人說：『這可不簡單，這是詩耶！』詩人回答說：『是的，大師，這是詩，這是我自己寫的詩，我懇請您跟我說真話，我只想聽真話。』我們的主人問他：『可是你不怕聽真話嗎？』『我不怕。』年輕的詩人用顫抖的聲音回答。我們的主人接著說了：『親愛的朋友，我覺得，不只是你

手上的詩句連狗屎都不如，我想你再怎麼寫，也不會好到哪裡去了！』年輕的詩人說：『這真是令人傷心哪，我一輩子都得寫些爛東西了。』我們的主人回答說：『小詩人，我可要提醒你，詩人的平庸是天地不容的，不論是神、是人還是街旁的路標，都從來沒有寬恕過詩人的平庸啊！』詩人說：『這個我知道，可是我也沒辦法呀，那是一種衝動。』

雅克：一種什麼？

主人：一種衝動。年輕的詩人這麼說：『有一股莫名的衝動，驅使我寫出蹩腳的詩句。』我們的主人扯開嗓門大聲對他說：『我再說一次，該說的我可是都說了！』可是這位詩人卻還接著說：『大師，我知道，您是一位偉大崇高的狄德羅，而我只是個爛詩人；不過，我們這些爛詩人是人多的一邊，我們永遠都是大多數！就整體來說，人類不過就是些爛詩人組合起來的！而大眾的思想、大眾的品味、大眾的感覺，也不過是爛詩人的集合罷了！您怎麼會認為一個爛詩人會去指責別的爛詩人呢？爛詩人代表的就是人類啊，人們愛這些蹩腳詩愛得要命哪！正因為我寫的都是些蹩腳詩，有朝一日，我會因此成為公認的大詩人！』

雅克：那個年輕詩人真的對我們主人這麼說嗎？

主人：沒錯，一字不差。[32]

這段戲原本是主人對著雅克所說的一個岔題的小故事，它是由主人以‘說’的方式講完，是一段很長的講白。導演將這個故事以演的方式來呈現，由兩個演員分別扮演狄德羅與年輕詩人，原本主人所說的台詞分割為兩人的對話。這樣的修改也同時符合「多重時空並列」的處理原則——主人與雅克處於‘現在’的大鹿客棧，而狄德羅與年輕詩人則是在‘過去’狄德羅的住處。

這段戲經過修改後成為：

（客棧老闆娘拿著酒瓶、酒杯從 E4 進場。）

客棧老闆娘：可以嗎？

主人：（試飲一口酒）好極了！就擱這兒吧。（客棧老闆娘退場）喔，剛才說到有一天，有個年輕詩人跑到我們主人家來毛遂自薦，還從口袋裡掏出一張紙。

（A 台上出現兩個人，狄德羅與一個年輕的詩人。）

狄德羅：這可不簡單，這是詩耶！

年輕詩人：是的，大師，這是詩，這是我自己寫的詩，我懇請您跟我說真話，我只想聽真話。

狄德羅：可是你不怕聽真話嗎？

年輕詩人：我不怕。

狄德羅：親愛的朋友，我覺得，不只是你手上的詩句連狗屎都不如，我想你再怎麼寫，也不會好到哪裡去了！

[32] 《雅克和他的主人》一幕六場，74-75 頁。

年輕詩人：這真是令人傷心哪，我一輩子都得寫些爛東西了。

狄德羅：小詩人，我可要提醒你，詩人平庸是天地不容的，不論是神、是人還是街旁的路標，都從來沒有寬恕過詩人的平庸啊！

年輕詩人：這個我知道，可是我也沒辦法呀，那是一種衝動。

雅克：一種什麼？

主人：一種衝動。

年輕詩人：有一股莫名的衝動，驅使我寫出蹩腳的詩句。

狄德羅：我再說一次，該說的我可是都說了！

年輕詩人：大師，我知道，您是一位偉大崇高的狄德羅，而我只是個爛詩人；不過，我們這些爛詩人是人多的一邊，我們永遠都是大多數！就整體來說，人類不過就是些爛詩人組合起來的！而大眾的思想、大眾的品味、大眾的感覺，也不過是爛詩人的集合罷了！您怎麼會認為一個爛詩人會去指責別的爛詩人呢？爛詩人代表的就是人類啊，人們愛這些蹩腳詩愛得要命哪！正因為我寫的都是些蹩腳詩，有朝一日，我會因此成為公認的大詩人！

（年輕詩人說完後從 E2 下場；狄德羅仍留在台上。）

雅克：那個年輕詩人真的對我們主人這麼說嗎？

主人：沒錯，一字不差。

雅克：他的話倒是有幾分道理。

主人：當然囉，而且這些話讓我產生了一種非常不敬的想法。

雅克：我知道您在想什麼。

主人：你知道？

雅克：沒錯。

主人：好，說來聽聽。

雅克：不，不，是您先想到的。

主人：別裝蒜了，你跟我一起想到的。

雅克：不，不，我是後來才想到的。

主人：好了，你說吧！到底是什麼想法？快說！

雅克：您在想，創造我們的主人，說不定也是個蹩腳的詩人。

主人：誰能證明他不是呢？

雅克：那您覺得，換做另一個主人來創造我們的話，我們就會過得比現在好嗎？

主人：這就難說了。如果我們倆真是出自名家之手，出自一個天才的筆下……那當然不一樣囉。

（狄德羅從 E2 下場。）

(2)聖西梅翁的故事（二幕七場）：

侯爵：各位女士，我完全同意妳們的看法。生命的喜悅算什麼？不過是煙霧和塵

土罷了。妳們知道我最欽佩的人是誰嗎？

雅克：主人，別聽他的！

侯爵：妳們不知道嗎？是聖西梅翁隱士，我受洗的名字就是從他來的。

雅克：刀鞘與小刀是一切寓言故事中寓意最深遠的，也是所有科學的基礎。

侯爵：想想看，各位女士！西梅翁花了四十年的時間，在一根四十公尺高的柱子上向上帝祈禱，祈求上帝賜給他力量，讓他能在四十公尺高的柱子上待四十年，在那兒向上帝祈禱……

雅克：主人，別聽他的！

侯爵：……祈求上帝賜給他力量，讓他能在四十公尺高的柱子上度過四十年……

雅克：聽我說！有一天，刀鞘和小刀吵得不可開交，小刀對刀鞘說：刀鞘吾愛，您是個貨真價實的婊子，您每天都接待新來的小刀。刀鞘回答說：小刀吾愛，您是個不折不扣的混蛋，因為您每天都換刀鞘。

侯爵：各位女士，請想想看！花四十年的時間待在一根四十公尺高的柱子上！

雅克：他們從吃飯的時候就開始吵。這時，坐在刀鞘與小刀中間的人就說話了：我親愛的刀鞘，還有你，我親愛的小刀，你們這樣換刀換鞘是很好，不過你們都犯了一個非常嚴重的錯，那就是你們曾經互相承諾不要換來換去。小刀，你應該還不知道吧，上帝創造你，就是要讓你插進好幾個不同的刀鞘。

女兒：那……這根柱子真的有四十公尺高嗎？

雅克：至於妳呢，刀鞘，妳還不明白上帝創造妳，就是要給妳很多支小刀嗎？

主人不看平台上發生的事，專心聽著雅說話。

聽完最後這句話，主人笑了。

侯爵：是的，小姑娘，有四十公尺高。

女兒：那西梅翁不會頭暈嗎？

侯爵：（帶著愛意的溫柔語氣）不會地，他不會頭暈。親愛的小姑娘，妳知道為什麼嗎？

女兒：我不知道。

侯爵：因為他在柱子上從來不往下看。他永遠看著上帝。要知道，往上看的人從來不會頭暈。

三個女人：真的嗎！

主人：雅克，真是這樣嗎！

雅克：沒錯。

侯爵：很榮幸能和各位相遇。[33]

這是阿爾西侯爵為女兒所說的小故事，中間也同時穿插雅克所說的小刀與刀鞘的寓言。這一段較長的講白，同樣以 ‘演’ 的方式呈現，由演員扮演故事中的聖西梅翁。舞台上的時空有三重，分別是「過去」：阿爾西、女兒、母親和拉寶梅蕾夫人，「過去的過去」：聖西梅翁，以及「現在」：主人、雅克、客棧老闆娘。修改之

[33] 《雅克和他的主人》二幕七場，108-111 頁。

後成為：

侯爵：妳們不知道嗎？是聖西梅翁隱士，我受洗的名字就是從他來的。
（劇場上方的絲瓜棚上亮起一個十字形的光區，扮演西梅翁的演員站在光區之中，頭微微向上仰。）
雅克：刀鞘與小刀是一切寓言故事中寓意最深遠的，也是所有科學的基礎。
侯爵：想想看，各位女士！西梅翁花了四十年的時間，在一根四十公尺高的柱子
　　　上向上帝祈禱，祈求上帝賜給他力量，讓他能在四十公尺高的柱子上待四
　　　十年，在那兒向上帝祈禱……
（除雅克外，所有人看向西梅翁。）
雅克：主人，別聽他的！（站起）
侯爵：……祈求上帝賜給他力量，讓他能在四十公尺高的柱子上度過四十年……
雅克：（走至獨木橋上）聽我說！有一天，刀鞘和小刀吵得不可開交，小刀對刀鞘說：
　　　刀鞘吾愛，您是個貨真價實的婊子，您每天都接待新來的小刀。刀鞘回答
　　　說：小刀吾愛，您是個不折不扣的混蛋，因為您每天都換刀鞘。
侯爵：各位女士，請想想看！花四十年的時間待在一根四十公尺高的柱子上！
雅克：他們從吃飯的時候就開始吵。這時，坐在刀鞘與小刀中間的人就說話了：（主
　　　人轉開視線專心地聽雅克說話）我親愛的刀鞘，還有你，我親愛的小刀，你們
　　　這樣換刀換鞘是很好，不過你們都犯了一個非常嚴重的錯，那就是你們曾
　　　經互相承諾不要換來換去。小刀，你應該還不知道吧，上帝創造你，就是
　　　要讓你插進好幾個不同的刀鞘。
女兒：那……這根柱子真的有四十公尺高嗎？
雅克：至於妳呢，刀鞘，妳還不明白上帝創造妳，就是要給妳很多支小刀嗎？
（聽完最後這句話，主人笑了。）
侯爵：是的，小姑娘，有四十公尺高。
女兒：那西梅翁不會頭暈嗎？
侯爵：不會地，他不會頭暈。親愛的小姑娘，妳知道為什麼嗎？
女兒：我不知道。
侯爵：因為他在柱子上從來不往下看。他永遠看著上帝。要知道，往上看的人從
　　　來不會頭暈。
三個女人：真的嗎！
主人：雅克，真是這樣嗎！
雅克：沒錯。
侯爵：很榮幸能和各位相遇。
（侯爵再次親吻女兒的手，向著她與母親致意後走上 A 台；女兒望著侯爵夫人。）

(3)阿爾西侯爵的宴會（二幕一場、五場）：
　　劇中宴會的場景出現過幾次，一是拉寶梅蕾夫人為阿爾西所舉辦的，二是阿爾西
　　在得到拉寶梅蕾夫人的表白後如釋重負，開始結交新女友而為自己所舉辦的。

客棧老闆娘：這侯爵呢，尋尋覓覓才找到這位拉寶梅蕾侯爵夫人。這位侯爵夫人
　　　　　　是位寡婦，她平常生活非常檢點，家裡有錢，加上她的出身很好，
　　　　　　所以眼界也比人高。阿爾西侯爵可是費了一番功夫才得到她的芳
　　　　　　心。可是，幾年以後，侯爵開始覺得無趣了。你們知道我的意思吧，
　　　　　　兩位先生。一開始，他只是建議拉寶梅蕾夫人多出去參加社交活
　　　　　　動，後來，他要拉寶梅蕾夫人多在家招待客人，最後，拉寶梅蕾夫
　　　　　　人在家招待客人的時候，他甚至不再出現，總是有什麼緊急的事可
　　　　　　以拿來搪塞。就算人來了，也不太說話，總是一個人坐在小沙發上，
　　　　　　拿起書來翻一翻，再把書扔在一旁，逗逗小狗，完全無視他們的存
　　　　　　在。但拉寶梅蕾夫人始終愛著他，也為了他而痛苦不堪。拉寶梅蕾
　　　　　　夫人個性如此高傲，心裡當然非常憤怒，最後終於受不了，決心要
　　　　　　報復。[34]

…………

客棧老闆娘：喔，侯爵！看到您多麼教人開心啊！您的戀情最近進行的怎麼樣
　　　　　　啊？那些年輕的姑娘還好嗎？[35]

這在原本中是由老闆娘以口述的方式來陳述，原因在於老闆娘一人分飾兩角，無
法同時在‘現在’跟主人和雅克說故事，又在‘過去’參加宴會，因此原本中老
闆娘先在現在說完宴會的狀況後再到過去進行故事，而宴會並未呈現於舞台場景
之中。為了讓阿爾西與拉寶梅蕾夫人二人先後的心情變化有明顯的對照，同時也
增加場面的景觀，宴會以演出的方式呈現，因此，在劇本中增添了數名女性賓客
的角色。

三、人物形像

　　昆德拉小說中對人物的描述有一個共通的特點，他"著重於人物所處境況的分
析而不在人物內在動機的尋求"[36]；因此，在人物的外表與過去幾乎是隻字不提的。
在《小說的藝術》中他說到：

"愛德華·羅蒂認為兩個世紀的心理分析現實主義已經立下了若干幾乎不可逾越
　的規則：1.應該給人物提供盡可能多的信息，關於他的外表、他說話的方式、
　行動的方式；2.應當讓人了解人的過去，因為正是在那裡，可以找到他現在行
　動的動機；3.人物應當有完全的獨立性，也就是說作者和他自己的看法應當隱
　去而不影響讀者，讀者希望向幻想讓步，並把虛構做為現實。然而……人物不

[34] 《雅克和他的主人》二幕一場，82 頁。
[35] 《雅克和他的主人》二幕五場，95 頁。
[36] 《小說的藝術》，26 頁。

是一個對活人的模擬，他是一個想像出來的人，是一個實驗性的自我。這樣小說就走回到它的開始階段。唐吉訶德做為一個活著的人幾乎是不可想像的，然而在我們的記憶裡，有哪個人物比他更生動呢？請理解我，我不願意讓讀者去附庸風雅，他們有天真的同時也是合情合理的願望，他們願意被想像中的世界征服，並不時地把它與現實相混淆。但是，我並不認為對此，心理分析現實主義是必不可少的。我第一次讀《城堡》時只有十四歲，那時我也很欽佩一位住在我家附近的冰球手，我照著他的樣子去想像 K，直到今天，我還是這樣看他。我想通過這件事說明讀者的想像自動地完善了作者的想像。托馬斯是黃頭髮還是黑頭髮？他父親是窮還是富？您自己選擇吧。"[37]

昆德拉的這段話在《雅克和他的主人》中得到了印證。

劇中人物包括主人、雅克、聖圖旺、拉寶梅蕾夫人、阿爾西侯爵……等等，我們對他們的理解並非來自於昆德拉的具體描述，我們並未在劇本中找到有關人物的細節，比如外形、年齡、家庭背景、性格特徵，隱約只在最先的「舞台指示」中得知"雅克至少四十歲，主人與他相仿，甚或稍長"[38]，其餘的人物只有一個名字或是一個稱號。

劇本做為演出之用，某些劇作家為了清楚的表明他的意念，會在人物介紹、舞台指示或是劇情進行中間，利用台詞把人物的細節描述得盡量完整以達到充分塑造人物性格的目的；相對的，有些劇作家則把這些塑造的工作留給導演。

《雅克和他的主人》敘述三個有關愛情的故事，透過三個故事的對比與呼應，昆德拉描述的是人'存在的哲思'；劇中人物的功用在於指陳當他身處於特定的歷史背景中，面對一個宇宙性重覆的境況時他所可能的做為；這些人物呈現的是'樣式'而非'獨特的風格'。據此，導演在人物塑造的工作中有了很大的空間。

在閱讀劇本的過程中，劇中這些不具特色的人物逐漸地浮現腦海，反覆思索之後，發現腦中的人物形像是經由記憶中對這類人物的整體概念，是對歷史的印象；這一個發現遂成為了塑造人物的方向與指標。以下是對人物的敘述：

雅克　　　　中年，跛腳，樂天知命的宿命論者。出身卑微，性格坦率，幾分固執，機智又不失幽默，常常口不擇言，反應憨直，有時不免言行不一；雖然如此，他是我們能想像的性情最好的人，熱愛他的主人；他與他的主人間存在亦僕亦友的微妙關係。他在劇中一直是'現在'[39]的裝束。

雅克的主人　中年，一個始終沒有姓氏、代表著十八世紀末某種上層社會階級但卻具有某些開放進步思想的主人。他的腦子裏沒有什麼智慧，要是

[37] 《小說的藝術》，26 頁。
[38] 《雅克和他的主人》舞台指示，31 頁。
[39] '現在'所指的是劇中所設定年代的現在進行式。人物服裝的色彩鮮明。

偶而講些合情合理的話，那只是完全憑記憶或一時的靈感；可以說他‘糊里糊塗’地活著，然而，他絕對是善良的。劇中他與雅克同為現在的人物。

聖圖旺騎士　中年，主人的朋友。陰險狡詐、作惡多端的‘壞份子’；常以出賣‘情報’來取得賞金與好處。他的像貌與流露出來誠摯的態度，讓主人誤以為他是一個正人君子；我們可以說主人所遭遇的慘境都是他‘故意’造成的。在第一幕與第二幕中他是‘過去’[40] 的人，而第三幕則為‘現在’的人。

客棧老闆娘　中年，風韻猶存，能言善道，能幹熱情；時而騷首弄姿，不介意與客人調情取樂。她言談中所流出的智慧讓人相信她一定有一段精彩的過去。她是‘現在’的人。

阿爾西侯爵　年輕富有的貴族，追逐男歡女愛的生活，雖說‘喜新厭舊’是這種人的特徵，但他卻懦弱地無法面對自己的天性，於是，在離棄了一個‘舊愛’後，被大大地、慘痛地玩弄了一番。在劇中他是‘過去’的人。

拉寶梅蕾夫人　年輕貌美的寡婦，在接受阿爾西侯爵的愛情前是一個潔身自愛、備受尊敬的女人；當愛人逐漸變心後，她痛苦卻冷靜地建構了一個陰險的陷井。她的智慧讓她嘗到了報復的快感。‘過去’的人。

小葛庇　心地善良，頭腦簡單，年輕的工人階級，雅克的好朋友。他從來不會懷疑朋友和女人的背叛。在第一幕與第二幕中他是‘過去’的人，而第三幕則為‘現在’的人。

老葛庇　小葛庇的父親，雅克的教父，暴躁、嘮叨的工人階級，擁有一座修車場。他是‘過去’的人。

朱絲婷　年輕，肉感，沒有什麼道德、貞潔等傳統價值觀。她是葛庇所愛的女人，在劇中出現的時刻中也同時愛著葛庇。她對小葛庇的欺騙是為了證明她對他的愛。在劇中她是‘過去’的人。

阿加特　年輕，豐滿，金色長髮，與朱絲婷具有類似的品質。她是主人與聖圖旺共同追求的女人，然而我們無從得知她的選擇；即變如此，她可以說是一個被‘愛情－婚姻－階級’遊戲推來拉去卻毫無抵抗力的可憐人。她也是‘過去’的人。

母親　中年的中產階級，因為一場官司破產後開設賭場營生，後來留宿賭客兼操賤業。在劇中，她和女兒同是拉寶梅蕾夫人陰謀裏的棋子。‘過去’的人。

女兒　年輕貌美，神態出眾，有一股莊嚴聖潔的氣質，與母親同以賣淫為生。‘過去’的人。

狄德羅　偉大的詩人，充滿智慧，傲氣十足。他是‘過去’的人。

年輕詩人　躍躍欲試的文壇初學者，鬥志滿盈。他是‘過去’的人。

[40] ‘過去’所指的是劇中所設定時間的過去進行式。服裝的色彩暗淡以與‘現在’有所對比。

聖希梅翁	年老的苦行僧，智者。'過去'的人。
阿加特的父親	中年的農民階級。'過去'的人。
阿加特的母親	中年的農婦。'過去'的人。
警局督察	中年，表面上是個講求事實、正直的警官，但背地裡可能接受聖圖旺的買通。'過去'的人。
兩名農夫	中年的農民。'現在'的人。
法官	老年，威嚴十足。'現在'的人。
一群婦女	不同身份地位、不同年齡，打扮也各有所異的'當代'[41]婦女。
一群貴族	拉寶梅蕾侯爵夫人宴會中的客人，打扮'入時'[42]。'過去'的人。
工作人員	劇組的工作人員，不時出現提供演出場上的各項需求。他們屬於現實世界的人。

四、特殊場景的安排

　　昆德拉在寫作劇本的同時也構思了將來劇本在演出時的各種狀況，有關的舞台調度均清楚地寫入了舞台指示之中；在這種情形下，有經驗的劇場導演在看劇本的同時就有如在看這齣戲的演出，所有的舞台畫面會自然地在腦中流動著。這些調度是依劇本的基本情境（舞台與場景的設定）以及劇情的發展狀況而來，其中任何一個環節有所更動，整個調度的安排也就必須做出相應的調整。此次《雅克和他的主人》的演出，在舞台設計與演出方式上與原劇有很大的不同，因此在場面調度上也就脫出昆德拉原本的設定。

　　每一個劇本的每次演出都是一個新的創作，尤其對導演來說。如何找出對劇本的新詮釋、新呈現是導演創作的基本原則；劇中有幾段戲在基本原則設定後，做出了新的處理方式。

1.一幕一場，選美大會。

　　戲一開始主人與雅克出場，一陣開場白後話題即進入雅克的故事。但當雅克一說到'女人'的時候引發主人很大的興趣，二人即對'女人'展開一場品頭論足的談話。表面上看來，這段有關女人的話題似乎與戲沒有直接的關係，只是在呈現主人對'情欲'的喜好，然而這一段小小的'岔題'卻是作者的安排——藉此引出主人與雅克故事中的女主角，阿加特與朱絲婷。來看看原劇中的狀況：

[41] 劇中所設定的 '當代'為歐洲十八世紀末。
[42] 符合當代貴族階層的流行時尚。

雅克：我說到哪兒了？喔，對了，我說到膝蓋裡的那顆子彈。那時候，我被壓在一堆死傷士兵的下面，人們到了第二天才發現我沒死，於是把我扔到一輛雙輪馬車上，向醫院駛去。那條路的狀況糟得很，只要一路上有一點點顛簸，我就痛得哇哇大叫。突然間，馬車停了下來，我要他們放我下車。那是一個村莊的盡頭，有一個年輕女人站在一棟茅屋的門前。

主人：啊，故事終於要開始了……

雅克：那女人回到屋子裡，拿了一瓶酒出來給我喝。他們本來想把我再弄回馬車上，但是我緊緊抓住那女人的裙子不放，後來我就失去意識了。醒過來的時候，我已經在那女人家裏了，她丈夫和孩子都圍在床邊，而她正在幫我敷藥。

主人：混蛋！我可看清你了。

雅克：您可什麼也沒看清。

主人：這個男的收容你住在他家，而你竟然用這種方式來回報他！

雅克：主人，難道有人可以為他自己做的事情負責嗎？我連長常說：我們在人世間所遭遇的一切幸與不幸都是上天注定的。您知道有什麼方法可以把已經注定好的東西擦掉嗎？主人，請告訴我，難道我可以不要存在嗎？我可以去當別人嗎？還有，如果說，我已經是我了，我還能去做不該我做的事情嗎？嗯？

主人：有一件事情我搞不懂，是因為上天這麼注定，所以你是個混蛋呢？還是因為上天知道你是混蛋，所以才這麼注定的呢？到底哪一個是因？哪一個是果？

雅克：這我也不知道，不過主人，請不要說我是混蛋。

主人：你這個讓恩人戴綠帽子的人。

雅克：還有，也請您別把那男人說成是我的恩人。您該去看一看那個男人是怎麼糟蹋他老婆的，就因為她對我動了惻隱之心。

主人：他做得倒是沒錯……雅克，這個女人長得怎麼樣？快說給我聽！

雅克：那個年輕的女人？

主人：沒錯。

雅克：（無法卻定的說）中等身材。

主人：（不甚滿意的說）嗯……

雅克：比中等身材稍微高一點……

主人：稍微高一點。

雅克：對，稍微高一點。

主人：這個我喜歡。

雅克：（用雙手比畫了一下）迷人的胸部。

主人：她屁股比胸部大吧！

雅克：（無法確定的說）沒有，還是胸部比較大。

主人：（愁眉苦臉地說）真可惜。

雅克：您比較喜歡屁股大的？

主人：對……就像阿加特那樣……那她的眼睛呢？長什麼樣子？

雅克：她的眼睛？我不記得了。不過她的頭髮是黑色的。

主人：阿加特的頭髮是金色的。

雅克：主人，要是她跟您的阿加特長得不像，我也沒辦法，不管她長什麼樣子，您都得照單全收。不過她那雙腿倒是又修長又漂亮。

主人：（想得出了神）修長的雙腿。你真會逗我開心哪！

雅克：還有豐滿的屁股。

主人：豐滿？你沒開玩笑？

雅克：（比畫了一下）就像這樣……

主人：啊！你這個混帳東西！你愈說我就愈想要她，可是你恩人的老婆，你竟然把她……

雅克：沒有的事，主人。我跟這個女人之間，什麼事也沒發生。

主人：那你跟我說這些幹什麼？我們幹嘛在她身上浪費時間？

雅克：主人，您打斷了我的話，這個習慣非常糟糕。

主人：可是這個女人已經弄得我心癢癢的了……

雅克：我跟您說我躺在床上，膝蓋裏有一顆子彈害我痛苦不已，而您卻滿腦子邪念。還有您一直把我的故事跟那個什麼阿加特的故事搞在一起。

主人：不要提這個名字。

雅克：是您先提起這個名字的。

主人：你有沒有過這種經驗？你瘋狂地想要得到一個女人，而她卻一點兒也不在乎，連理都不理你！

雅克：有哇！朱絲婷就是這樣。

主人：朱絲婷？那個讓你失去貞操的女人？

雅克：一點兒也沒錯。

主人：快說來聽聽……

雅克：主人，還是您先說罷。[43]

　　這一段不算短的對話可以以‘分割畫面’與‘多重焦點’的方式來呈現：當雅克在描述女人的姿態時，由一群演員扮演不同樣子的女人，其中包括雅克恩人的老婆、阿加特與朱絲婷，在一次次的‘條件刪除’後，最終留在舞台上的則是符合描述的阿加特與朱絲婷。在畫面的安排上，主人、雅克、女人們分別處於三個平台，造成三個不同的舞台畫面，當對話進行時，隨著話語的內容決定觀者的視線焦點；這樣的安排一方面運用靈活的場面調度增加演出情境的趣味，同時也對文本找出了一個新的演譯方式。來看看以下修改過的情形：

[43] 《雅克和他的主人》一幕一場，36-40 頁。

主人：他做得倒是沒錯……雅克，這個女人長得怎麼樣？快說給我聽！

雅克：那個年輕的女人？

主人：沒錯。

（此時一群不同身材、不同穿著打扮的女人出現在Ａ台；Ａ台燈光轉為亮麗的色調，女人們爭奇鬥豔地擺弄風姿，群眾歡呼聲、口哨聲不絕於耳；在以下的對話中，不符雅克與主人敘述的人逐漸被淘汰下台，最後只剩兩個女人，即後來的朱絲婷與阿加特。）

雅克：（看向Ａ台）中等身材。

主人：（看向Ａ台）嗯……

雅克：比中等身材稍微高一點……

主人：稍微高一點。

雅克：對，稍微高一點。

主人：這個我喜歡。

雅克：迷人的胸部。

主人：她屁股比胸部大吧！

雅克：沒有，還是胸部比較大。

主人：真可惜。

雅克：您比較喜歡屁股大的？

主人：對……就像阿加特那樣……那她的眼睛呢？長什麼樣子？

雅克：她的眼睛？我不記得了。不過她的頭髮是黑色的。

主人：阿加特的頭髮是金色的。（阿加特站出）

雅克：主人，要是她跟您的阿加特長得不像，我也沒辦法，不管她長什麼樣子，您都得照單全收。不過她那雙腿倒是又修長又漂亮。

主人：修長的雙腿。你真會逗我開心哪！（恩人老婆站出）

雅克：還有豐滿的屁股。

主人：豐滿？你沒開玩笑？

雅克：就像這樣……（在空中比劃著）

主人：啊！你這個混帳東西！你愈說我就愈想要她，可是你恩人的老婆，你竟然把她……

雅克：沒有的事，主人。我跟這個女人之間，什麼事也沒發生。

主人：那你跟我說這些幹什麼？我們幹嘛在她身上浪費時間？（恩人老婆退回）

雅克：主人（面向主人），您打斷了我的話，這個習慣非常糟糕。

主人：可是這個女人已經弄得我心癢癢的了……（持續看著Ａ台上的女人們）

雅克：我跟您說我躺在床上，膝蓋裏有一顆子彈害我痛苦不已，而您卻滿腦子邪念。還有您一直把我的故事跟那個什麼阿加特的故事搞在一起。

主人：不要提這個名字。（看向雅克）

雅克：是您先提起這個名字的。

主人：你有沒有過這種經驗？你瘋狂地想要得到一個女人，而她卻一點兒也不在乎，連理都不理你！

雅克：有哇！朱絲婷就是這樣。（朱絲婷站出）

主人：朱絲婷？那個讓你失去貞操的女人？

雅克：一點兒也沒錯。

主人：快說來聽聽……

雅克：主人，還是您先說罷。

◎A台燈光恢復先前的溫暖色調，B台與C台轉為較暗淡的藍色調。

◎過場音樂進，稍顯陰鬱。

2.情欲（性愛）場景

　　「性愛」是昆德拉小說中不可少的一個主題，在某些作品中，它的描寫是深入而露骨的；在《雅克和他的主人》裡，這個主題依然清晰可見（劇本的主題就是三個有關愛情的故事），只是轉而描述得 '點到為止'。劇中與此有關的場景分別是：

(1) 一幕三場，小葛庇與朱絲婷、雅克與朱絲婷。

雅　克：您高興就好，主人，請看吧！（轉身指著樓梯，小葛庇與朱絲婷正爬上樓梯；老葛庇站在樓梯底下）我的教父老葛庇在他的修車房裡，樓梯上去是閣樓，床就在閣樓上，我的朋友小葛庇也在那兒。

老葛庇：（朝著閣樓上破口大罵）葛庇！葛庇！你這個該死的懶骨頭！

雅　克：我的教父老葛庇一向睡在修車房裏，每當他熟睡後，他兒子就會偷偷的打開門讓朱絲婷從小樓梯爬上閣樓。

老葛庇：教堂早上讀經的鐘都敲過了，你還在那兒打呼。你要我拿掃帚把你轟出來是不是！

雅　克：前天晚上，小葛庇和朱絲婷縱慾過度，結果早上爬不起來。

小葛庇：（在閣樓上說）爸爸！不要生氣嘛！

老葛庇：我們早該把車軸給那種田的送過去了！動作快一點！

小葛庇：我這就來了！

主　人：結果朱絲婷就出不來了，對不對？

雅　克：是啊，她是被困住了，主人。

主　人：她大概被嚇得一身汗吧！

老葛庇：自從他迷上這個不正經的女人，整天就只想睡覺。要是這個女孩值得人愛的話也就算了，可她是個不折不扣的小賤貨啊！要是我那可憐的老婆還在的話，她望完大彌撒走出教堂的時候，早就把她兒子給痛打一頓，再把那個小賤貨的眼珠給挖出來了。可是我，我卻像個呆子似地忍受這一切；今天，我實在忍無可忍了！（向著小葛庇說）快把車軸給我扛起來，送去給那個種田的！（小葛庇扛著車軸離去）

主　人：這些話，朱絲婷在房間裏全都聽到了嗎？

雅　克：當然囉！

老葛庇：真要命，我的煙斗跑哪兒去了？一定是葛庇這個廢物拿去用了！我去看看在不在樓上。

老葛庇爬上樓梯。

主　人：那朱絲婷呢？朱絲婷呢？

雅　克：她躲到床底下去了。

主　人：那小葛庇呢？

雅　克：他送完車軸就跑到我家！我跟他說：『你先去村子裡走一走，你父親就交給我，我會想辦法讓朱絲婷找機會跑出來。不過你得給我多一點時間。』

雅克走上平台。主人在一旁笑著。

雅　克：您在笑什麼？

主　人：沒什麼。

老葛庇：（從閣樓上走下來）我的教子，真高興看見你呀！這麼一大早，你打哪兒跑出來的？

雅　克：我正要回家去。

老葛庇：唉！孩子啊，孩子，你成了個浪蕩子嘍！

雅　克：這我不能否認。

老葛庇：我真擔心，你該不會跟我兒子一樣給人迷得魂不守舍了吧！你竟然會在外面過夜！

雅　克：這我不能否認。

老葛庇：你是不是在妓女家裏過的夜？

雅　克：是呀。不過這話可絕不能和我父親說。

老葛庇：是不能跟他說，他不狠狠揍你一頓才怪。換作是我兒子，我也會好好修理他。別說了，來吃點東西吧，酒喝下去你就知道該怎麼做了。

雅　克：我喝不下呀，教父，我睏得要命，都快倒下去了。

老葛庇：看得出來，你是把力氣都用光了，希望那女人值得你花這麼多力氣！好啦，咱們別聊了。我兒子不在，你就進去睡吧。

雅克爬上樓梯。

主　人：（向著雅克大叫）叛徒！卑鄙無恥的東西！我早該想到你會這麼做……

老葛庇：啊，這些孩子！……這些不肖子！（閣樓上傳來一些奇怪的聲音，還有一些悶住的叫聲）這小伙子，他在做夢哪……聽得出來，他昨晚一定過得很不安穩。

主　人：他哪是在做什麼夢！他什麼夢也沒做！他在恐嚇朱絲婷哪！朱絲婷用力抵抗，但又怕被老葛庇發現，所以只好忍住不出聲。你這個混蛋！該判你個強姦罪！

雅　克：主人，我不知道這樣算不算強姦，我只知道，不管對她還是對我來說，我們倆的感覺都還不壞。她只要我答應她一件事……

主　人：她要你答應什麼事？你這個無恥的混蛋！

雅　克：她要我什麼都別告訴小葛庇。

主　人：你只要答應她，一切就沒問題了。

雅　克：還有更好的呢！

主　人：你們做了幾次？

雅　克：很多次，而且一次比一次感覺更好。[44]

　　在這段戲中，原劇本是以演員敘述的方式來陳述，作者並未'指示'要如何處理；在實際排演中，如照著劇本台詞的進行，演員在動作接續上會出現'空檔'的狀況，因此導演必須安排演員在台詞以外的動作，也就是'做戲'的部份。

　　同樣的狀況也出現在下一個場景。

(2)三幕二場，主人與阿加特。

主　人：……聖圖旺，我已經準備好要忘了你對我的背叛了，不過我有一個條件。

雅　克：幹得好，主人！別讓人家牽著鼻子走！

聖圖旺：要我做什麼都可以，要我從窗戶跳出去嗎？（主人笑而不語）要我上吊自殺嗎？（主人不語）要我跳水自殺嗎？ 要我把這把刀插入胸口嗎？好，好！（聖圖旺敞開襯衫，把刀子對準胸口）

主　人：把刀子放下。（主人將刀子從聖圖旺手中奪下）我們先喝一杯，然後我再告訴你，原諒你的條件有多嚴厲（拿起放在台邊的酒瓶）……告訴我，阿加特應該很淫蕩吧？

聖圖旺：啊，如果你也能跟我一樣感受到她的淫蕩就好了！

雅　克，向聖圖旺說：她的腿很長吧？

聖圖旺，低聲向雅克說：實在說不上。

雅　克：屁股又大又好看吧？

聖圖旺：鬆鬆垮垮的。

雅　克：（向主人說）主人，我發現您實在很愛做夢，這教我不得不更愛您啊！

主　人：我現在跟你說我的條件。我們一起把這瓶酒喝光，然後你說阿加特的事給我聽。像她在床上怎麼樣啊，都說些什麼話啊，身體怎麼扭啊。她所做的一切。她興奮的時候喘氣的樣子。我們喝酒，你負責說故事，我呢，我就在這兒幻想……

聖圖旺望著主人和雅克，不語。

主　人：好了，你答應了？怎麼啦？說呀！（聖圖旺不語）你聽到了沒有？

聖圖旺：我聽到了。

主　人：你答應了嗎？

聖圖旺：我答應。

主　人：那你為什麼不喝？

[44] 《雅克和他的主人》一幕三場，48-53頁。

聖圖旺：我在看你。

主　人：我知道你在看我。

聖圖旺：我們的身材差不多。在黑暗中，別人會把我們兩個搞混。

主　人：你在想什麼？怎麼不趕快說呢？我等不及要開始幻想啦，唉呀！我的天哪，我受不了了，聖圖旺，我要你現在就跟我說。

聖圖旺：我親愛的朋友，您是要我描述，我和阿加特共度的一個夜晚？

主　人：你不知道什麼叫做慾火焚身嗎？沒錯，我是要你說這個！這個要求太過份了嗎？

聖圖旺：完全相反。您的要求太少了。如果不是說故事，而是設法讓您和阿加特共度一夜，您覺得怎麼樣？

主　人：一夜？貨真價實的一夜？

聖圖旺：（從口袋裡拿出兩把鑰匙）小支的是從街上進門用的萬能鑰匙，大的是阿加特候見室的鑰匙。親愛的朋友，這半年以來，我都是這麼幹的。我先在街上閒晃，直到看見一盆羅勒葉出現在窗口，我才打開房子的大門，再靜悄悄地把門關上。靜悄悄地走上去。靜悄悄的打開阿加特的房門。在她房間旁邊，有一個放衣服的小房間，我就在那兒脫衣服。阿加特故意讓她房間的門微微開著，房裡一片漆黑，她就在床上等我。

主　人：而你要把這機會讓給我？

聖圖旺：我是誠心誠意的。不過我有一個小小的心願……

主　人：好啦，說啊！

聖圖旺：我可以說嗎？

主　人：當然可以，只要你高興，我是樂意至極啊。

聖圖旺：您真是世界上最好的朋友。

主　人：不比你差倒是真的。我到底可以幫你做什麼事？

聖圖旺：我希望您能在阿加特懷裡待到天亮。那時候，我會若無其事地出現，把你們嚇一跳。

主　人：這招真是太妙了！不過，這不會太殘忍嗎？

聖圖旺：不會太殘忍啦，不過是開開玩笑嘛。出現之前，我會先在放衣服的小房間把衣服脫光，所以，當我出來嚇你們的時候，我會……

主　人：全身光溜溜的！噢！你實在是個十足的色胚子！不過，這辦法行得通嗎？我們只有一付鑰匙……

聖圖旺：我們一起進屋子，一起在小房間裡脫衣服，然後您先出去，上阿加特的床。您準備好的時候，給我打個暗號，我會出來跟您會合！

主　人：這招實在是太妙了！太高明了！

聖圖旺：您答應了？

主　人：我完全同意！不過……

聖圖旺：不過……

主　人：不過……我的感覺您可以體會吧……其實，其實，我是完全同意的。不

過你知道的，第一次嘛，我還是比較喜歡自己一個人……我們可以晚一
點再……

聖圖旺：啊，我懂了，您希望我們的復仇計劃不只進行一次。

主　人：這種復仇計劃多麼令人愉快啊……

聖圖旺：當然囉。（聖圖旺指著舞台深處，阿加特躺在那裡。主人著魔似地走向阿加
　　　　特，阿加特向他伸出雙臂）小心，動作輕一點，全家人都在睡覺啊！（主人在阿加特
　　　　身旁躺下，以雙臂環抱著她……）[45]

　　為了讓整齣戲在演出時呈現統一的風格，導演將這些「情欲場景」做一個整體
的規劃，並將劇中類似的場景也併入處理；除了上述的兩場戲外，劇中與情欲有關
的還包括聖圖旺與阿加特的私情、阿爾西侯爵與女兒的新婚之夜，甚至還有女賓客
與阿爾西侯爵之間的情欲挑逗等等。首先，先找出這些場景的同一性，然後再以特
定的‘東西’來象徵這個同一性。

　　這些戲分別描述在第一、二、三幕中：

　　　　第一幕——小葛庇與朱絲婷、雅克與朱絲婷、聖圖旺與阿加特。

　　　　第二幕——阿爾西與女賓客、阿爾西與女兒。

　　　　第三幕——主人與阿加特。

　　從上面的分佈狀況看來，第一幕的情欲場景出現在不同的兩個故事裡（前二者
是雅克的，後者是主人的），而且是相互交叉進行的；以先前三個表演區的規劃來說，
這一幕需要兩區來同時呈現這些戲。以這個邏輯類推，第二幕是同一個人的故事、
前後不同時間，只需一個表演區，而第三幕只有一段，一個表演區即可。

　　在把這些分析放入劇本與舞台設計中仔細比對後，導演做出了以下的設定：在
不同幕次中以不同的東西提供情欲場景做戲之用，這些東西的樣式不同但具相同的
性質，也就是說，觀眾一看到這些東西就會聯想到‘情欲’與‘性愛’；導演希望
藉由‘意念包裝’取代‘赤裸直接’的表現手法來傳遞劇中情欲戲的精神。於是與
舞台空間、舞台設計結合之後，處理的方式是：

　　　　第一幕——B、C台上相對的兩邊各放置一個秋千。

　　　　第二幕——A台上放置一個繩梯。

　　　　第三幕——C台上放置若干條呈放射線的繩索。

這些以麻繩為主要材料、做成不同的具體的物品，在心理學的觀點中，都是「性」
的象徵；因此，在不同場景中，配合場面上的調度，使得這些東西為不同的情欲戲
提供了不同面貌但具聯結性的做戲場所。（實際詳細的調度狀況請參閱本書第五部份
「場面調度」）

3.工作人員串場

　　原劇中，依昆德拉的想法，在某些時刻因應劇本狀況的需求，演員需自行搬來
桌、椅等道具，這些場景依序是：

[45]　《雅克和他的主人》三幕二場，139-144 頁。

一幕二場——舞台深處有一個平台，其他人物於片刻後出現在平台上。小葛庇坐在樓梯上，朱絲婷站在他的前面。舞台前緣有另外兩個人：阿加特坐在聖圖旺騎士幫她搬來的椅子上，聖圖旺站在她的身邊。[46]

一幕六場——兩個夥計把一張桌子和幾張椅子搬上舞台，然後把桌椅擺在雅克和他的主人前面。[47]

二幕二場——客棧老闆娘說最後一句台詞的時候，侯爵從平台後方走上平台，他帶著一張椅子，放下椅子後懶散地半躺半坐在椅子上，一副厭倦的神情。[48]

二幕六場——在舞台深處，僕人們正在擺設一張桌子與數張椅子，侯爵進場……[49]

二幕七場——在舞台深處，僕人們搬走桌椅。[50]

在上述的場景中，有些是場中的演員自行搬來所需道具，有些則是安排'僕人'的角色來佈置；這在邏輯上並不統一，安排演員自行搬來道具是一種'脫離幻覺'的處理方式，而以僕人的角色在舞台上佈置道具則是'寫實'的手法，二者其實是矛盾的。據導演的理解，昆德拉所要創造的是一種類似「史詩劇場」的演出情境，劇中有許多時候以「離異」（make strange）的手法來打斷觀者對情境的融入；若真是如此，上述的狀況更是要在統一的原則下做全面性的處理，才不致造成作品風格的混亂。如是，劇中所有的道具上下場以及場景的佈置均由演出的工作人員來進行，他們是以'現實'中的身份去參與劇的進行，並與演員有所互動，而這些互動的部份即是演出中另一種有趣的情境展現。

這些工作人員與劇場空間之間的配置如下：

工作人員等候區

觀眾席　　　　　　　　　　　　　　　　　觀眾席

　　　　　　　　　　Ａ

工作人員等候區　　　　　　　　　　　　　工作人員等候區

　　Ｂ　　　　　　Ｃ

觀眾席

[46] 《雅克和他的主人》一幕二場舞台指示，41頁。

[47] 《雅克和他的主人》一幕六場舞台指示，72頁。

[48] 《雅克和他的主人》二幕二場舞台指示，83頁。

[49] 《雅克和他的主人》二幕六場舞台指示，106頁。

[50] 《雅克和他的主人》二幕七場舞台指示，111頁。

在 A、B、C 三台的頂點位置，佈置工作人員工作與等候的區域（這個區域又同時是台上演員上、下場的地方），所有場上所用的道具均依出場方向事先擺放在工作區中。工作人員 '上戲' 時，就由自己所在的區域上、下舞台，'沒有戲' 的時候，則留在工作區中當觀眾 '看戲'。（實際詳細的調度狀況請參閱本書第五部份「場面調度」）

五、燈光構想

燈光主要的功能除了照明外還可以用來營造場景氣氛以及建立場面焦點；在以 '多重時空並置' 與 '多重焦點' 的演出設定下，燈光提供了《雅克和他的主人》相當大的助益。

此次在燈光的運用上，利用 '明－暗'的對比來幫助建立場面焦點，比如當 A、B 兩台同時有人物在場時，根據當時的戲的主、次地位來安排光區，主為明、次為暗，如此觀眾的視線即可隨著 '明－暗'間的對比找到場上的焦點。此外，燈光的色調可用來幫助營造場景的氣氛，以寒色調與暖色調所散發的質感塑造場景的情感基調。以下是導演構思的燈光 CUE 點，詳盡的調度則請參照後文的說明與劇照。

編號	幕/景	頁數	CUE　　　點	效　　　果	註　記
1			7:00 觀眾進場	場燈亮。	
2			7:25	場燈暗，舞台燈進。	
3			7:30 演出開始	A、B、C 台燈亮，部分觀眾席會處於泛光區。	色彩昏黃、溫暖。
4	1/1	8	主人：沒錯。 （一群女人出現在 A 台）	A 台燈光轉為亮麗色調。	
5	1/1	9	雅克：主人，還是你先說吧。	A 台燈光恢復先前的溫暖色調， B、C 台轉為較暗淡的藍色調。	
6	1/2	10	聖圖旺：我的好朋友，你好啊！	C 台光區收。	
7	1/2	12	雅克：您高興就好，主人，您有權力這麼做。請看吧！	B 區燈光收， C 區燈光亮起，為藍色調。	
8	1/3	16	雅克：或許您還真相信…朋友會對您的情婦無動於衷。（雅克手指 B 台）	C 區燈光收。	

9	1/4	18	聖圖旺：是的……啊！您這是在責怪我！……讓我多麼痛苦啊……	B區與C區燈光同轉為紫紅色調。	
10	1/5	21	雅克：您戴綠帽子，戴得還不過癮嗎？	燈光轉為開場時昏黃的色調。	
11	1/6	25	老闆娘：上天注定這回該我講了。	場燈亮。	第一幕結束。
12	2/1	26	舞台監督宣佈第二幕開始。	燈光恢復為三個光區，色調溫暖。	
13	2/1	26	客闆娘：那我說囉……	A、B台燈光調整為藍色調，亮度略亮於C台；C台維持橙色的暖色調。	
14	2/1	27	老闆娘：拉寶梅蕾夫人個性如此高傲……決心要報復。	A、B台區燈光調整亮度，略暗於C台。	
15	2/2	28	老闆娘：掛在釘子上……（三人轉頭看回A台）	A台燈光稍亮。	
16	2/3	30	老闆娘：您覺得怎樣？	A、B台燈光轉暗，C台燈光明亮，仍維持暖色調。	
17	2/4	32	雅克、主人、娘三人碰杯，飲酒。	A、B台燈光亮，寒色調。	
18	2/4	33	母親和女兒退場，侯爵夫人走上A台。	B台燈光暗。	
19	2/5	34	侯爵：妳是一個危險的女人！（侯爵和夫人走向階梯）	B台燈光亮起。	
20	2/5	35	侯爵：那樣的身體！（侯爵走上A台邊緣的繩梯處）	A台燈轉暗。	
21	2/6	36	老闆娘：你從來沒跟我說過！（手指一彈）	A台燈再亮。	
22	2/6	37	侯爵夫人：好罷……至少得給我一點時間準備。	A台燈暗。隨後B台燈亮。	
23	2/7	38	侯爵：妳們不知道嗎？……我受洗的名字就是由他來的。	劇場上方的絲瓜棚上亮起一個十字型的光區。	
24	2/7	39	主人：跟這沒關係……這故事很有趣！	十字型西梅翁的燈區收。隨後A台光區亮起。	

25	2/9	42	侯爵和穿著禮服的女兒在階梯上，侯爵夫人在 A 台邊緣注視著他們，母親退場。	C 台燈暗。	
26	2/9	42	雅克：小心唷！故事的結局可不是這樣的！	C 區燈亮。	
27	2/9	43	雅克挽著女兒走到 A 台邊，女兒、侯爵夫人下場。	A、B 台燈暗。	
28	2/10	45	老闆娘：阿們…，該去睡了。	場燈亮。	第二幕結束；中場。
29	3/1	46	舞台監督宣佈第三幕開始。	B、C 台燈光漸進。昏黃而溫暖。	
30	3/1	48	主人：完全跟阿加特一個樣啊！……絕對不能像小葛庇對朱絲婷那樣！ （聖圖旺從 E1 進場）	A 台燈亮。寒色調。	
31	3/2	50	主人：……準備為我的下場哭泣吧！ （主人上 A 台，雅克回到 C 台）	C 區燈光轉暗。	
32	3/2	50	主人：我現在跟你說我的條件。……我呢，我就在這幻想…… （阿加特從 E3 上 B 台）	B 台燈光轉為寒色調。	
33	3/4	54	警局督察將主人的手銬解開後下場，主人走回 B 台。	全場燈光恢復如開場。	
34	3/6	59	小葛庇與雅克從 E3 下場，過場音樂進。	三個光區如同第一幕開場時。	
35	3/6	60	主人：好吧，雅克，我們向前走！ （二人走過獨木橋，爬上 A 台）	燈光漸暗。	全劇結束。
36			謝幕	舞台燈進。	

六、音樂處理

　　音樂在眾多藝術中是最能立即引發情感的；基於這個特質，音樂一直是戲劇演出中一個有效的利用工具。

　　昆德拉自小深受音樂的薰陶，他曾經表示過在二十五歲之前，音樂比文學對他更具吸引力。他曾經創作過一首《為四種樂器所作的樂曲》，這首由鋼琴、中提琴、單簧管以及打擊樂四種樂器所組成的七聲部樂曲的結構，預示了他未來小說的創作形式。前文中我們以音樂性的結構方式分析了《雅克和他的主人》的劇本形式，過程中可以發現劇本本身就是一首完整的樂曲——台詞是音符，劇情是旋律，而演員則是演奏的樂器。

　　在為《雅克和他的主人》構思配樂時，導演以劇本的音樂性結構為基礎。這是一齣三段主題的變奏，我們為主人、雅克與拉寶梅蕾夫人各創作一段樂曲，三段樂曲互為變奏，也就是說，先以主人的故事為中心設定樂曲的樣式（包括旋律、節奏與曲風三元素），再以此為根基更換樣式中的任一元素，寫作成雅克和拉寶梅蕾夫人的樂曲；樂曲配合故事的交替循序出現，標示了場景中的主題變化。

　　三個故事除了互為變奏外，仍有自己情境基調上的多種面貌，在此，可利用每一首樂曲節奏上的調整，在不同場景中營造不同的氛圍。

　　除了三段主題音樂外，戲中還有幾段串場與過場的音樂，這些音樂的基調將配合場景的氣氛而定。以下是導演的音樂 CUE 表：

編號	幕/景	頁數	CUE 點	效　果	註　記
1			7:00 觀眾進場	觀眾進場樂。	
2			7:25	進場樂收。	
3			7:28	觀眾須知。	
4			7:30 演出開始	愉悅中帶一絲蒼涼的音樂。	音樂持續至雅克開始說話之際。
5	1/1	8	主人：沒錯。 （一群女人出現在 A 台）	群眾歡呼聲、口哨聲。	
6	1/1	9	雅克：主人，還是你先說吧。	女人下場音效進。	Cue 演員的動作。
7	1/1	9	緊接上一音效 CUE。	過場音樂進，稍顯陰鬱。	主人的音樂。音樂持續至下一場演員說話之後。

8	1/2	12	雅克：您高興就好，主人，您有權力這麼做。請看吧！	過場音樂進，曲調輕快。	雅克的音樂。音樂持續至老葛庇說話之際。
9	1/3	16	雅克：或許您還真相信……朋友會對您的情婦無動於衷。（雅克手指B台）	過場樂進。	主人的音樂。音樂持續至下一場演員說話之後。
10	1/4	18	聖圖旺：是的……啊！您這是在責怪我！……讓我多麼痛苦啊……	過場音樂漸進，曲調輕快。	
11	1/5	20	雅克：主人，我真為您擔心。（主人放開聖圖旺走向階梯，面向雅克說話）	音樂聲乍停。	
12	1/5	21	雅克：您戴綠帽子，戴得還不過癮嗎？	背景樂進。	主人與雅克的音樂交替。第五場整場音樂持續，節奏配合著對話由緩而急，再緩。
13	1/6	22	主人目送聖圖旺和阿加特下場，走向A、B台之間的階梯；雅克走向A、C台獨木橋。	音樂漸收。	
14	1/6	25	舞台監督從A台下走出，宣佈第一幕結束。	幕間音樂進，輕鬆愉快的曲風。	換景，時間大約三十秒。
15			舞台監督宣佈第二幕開始。	幕間音樂收。	
16	2/1	26	客棧老闆娘：那我說囉…	悠揚的音樂聲進。	拉寶梅蕾夫人的音樂。
17	2/1	27	客棧老闆娘：一開始，他只是建議……多去參加社交活動……	舞會音樂聲進。	
18	2/1	27	拉寶梅蕾夫人伸出手在空中一揮。	舞會音樂乍停。	Cue演員的動作。
19	2/2	29	客棧老闆娘：把錢給他，然後叫他滾……（工作人員下，拉寶梅蕾與侯爵再動作）	音樂聲漸進；陰森而詭譎。	拉寶梅蕾夫人的音樂。Cue演員的動作。

20	2/2	29	侯爵：說不定…… （E4 出口傳來聲音：「我老婆到哪兒去啦？」）	情境音樂乍停。	
21	2/3	30	老闆娘：…還是來講拉寶梅蕾夫人的故事吧…… （老闆娘手指一彈）	音樂聲響起，音樂聲同 cue19。	Cue 演員的動作。
22	2/3	30	雅克：好哇，不過…… （雅克也彈一下手指）	音樂聲乍停。	Cue 演員的動作。
23	2/4	33	老闆娘：你不知道她有多厲害呢…… （母親和女兒退場，侯爵夫人走上 A 台。）	輕快的音樂聲響起。	
24	2/5	34	拉寶梅蕾夫人走上 A 台的同時，女人們退場。	樂聲乍停。	
25	2/6	36	老闆娘手指一彈。	情境音樂聲起；同 cue23	Cue 演員的動作。
26	2/6	37	侯爵 E1 退場，侯爵夫人下階梯。	音樂漸收。	
27	2/8	40	舞台工作人員搬禮物放在 B 台。	音樂聲進。 輕鬆滑稽的音樂。	
28	2/8	40	工作人員把禮物搬走。	音樂聲收	
29	2/8	41	侯爵：……一輩子都會感激妳的，至死不渝	結婚樂起。	
30	2/9	42	C 台燈暗。	結婚樂收。	Cue 燈光動作。
31	2/9	45	舞台監督從 A 台出，宣佈第二幕結束。	幕間樂起。	中場休息；十分鐘。
32			舞台監督宣布第三幕開始。	幕間樂漸收。	演員等待音樂聲結束再進場。
33	3/1	46	主人和雅克從 E1 進。	音樂聲響起，悠揚而滄桑。	同啟幕樂。
34	3/2	50	主人：我現在跟你說我的條件。……我呢，我就在這幻想	醉人浪漫的音樂起。	
35	3/2	52	聖圖旺：好了沒有……天都要亮了！	音樂聲乍停。	

36	3/5	58	小葛庇與雅克從 E3 下場	過場音樂漸進；愉快而從容。	
37	3/6	59	開場後舞台停滯（空場）數秒。		過場音樂持續到演員進場說話之後漸收。
38	3/6	60	雅克與主人二人相繼走上 A 台。	音樂聲進。同開場樂。	
39			主人與雅克下場後，空台五秒	音樂漸收。	配合燈光暗場。
40			舞台燈亮。	謝幕樂進。	
12	1/5	21	雅克：您戴綠帽子，戴得還不過癮嗎？	背景樂進。	主人與雅克的音樂交替。第五場整場音樂持續，節奏配合著對話由緩而急，再緩。
13	1/6	22	主人目送聖圖旺和阿加特下場，走向 A、B 台之間的階梯；雅克走向 A、C 台獨木橋。	音樂漸收。	
14	1/6	25	舞台監督從 A 台下走出，宣佈第一幕結束。	幕間音樂進，輕鬆愉快的曲風。	換景，時間大約三十秒。
15			舞台監督宣佈第二幕開始。	幕間音樂收。	
16	2/1	26	客棧老闆娘：那我說囉……	悠揚的音樂聲進。	拉寶梅蕾夫人的音樂。
17	2/1	27	客棧老闆娘：一開始，他只是建議……多去參加社交活動……	舞會音樂聲進。	
18	2/1	27	拉寶梅蕾夫人伸出手在空中一揮。	舞會音樂乍停。	Cue 演員的動作。
19	2/2	29	客棧老闆娘：把錢給他，然後叫他滾……（工作人員下，拉寶梅蕾與侯爵再動作）	音樂聲漸進；陰森而詭譎。	拉寶梅蕾夫人的音樂。Cue 演員的動作。
20	2/2	29	侯爵：說不定……（E4 出口傳來聲音：「我老婆到哪兒	情境音樂乍停。	

			去啦?」)		
21	2/3	30	老闆娘:……還是來講拉寶梅蕾夫人的故事吧…… (老闆娘手指一彈)	音樂聲響起,音樂聲同 cue19。	Cue 演員的動作。
22	2/3	30	雅克:好哇,不過…… (雅克也彈一下手指)	音樂聲乍停。	Cue 演員的動作。
23	2/4	33	老闆娘:你不知道她有多厲害呢…… (母親和女兒退場,侯爵夫人走上 A 台。)	輕快的音樂聲響起。	
24	2/5	34	拉寶梅蕾夫人走上 A 台的同時,女人們退場。	樂聲乍停。	
25	2/6	36	老闆娘手指一彈。	情境音樂聲起;同 cue23	Cue 演員的動作。
26	2/6	37	侯爵 E1 退場,侯爵夫人下階梯。	音樂漸收。	
27	2/8	40	舞台工作人員搬禮物放在 B 台。	音樂聲進。 輕鬆滑稽的音樂。	
28	2/8	40	工作人員把禮物搬走。	音樂聲收	
29	2/8	41	侯爵:……一輩子都會感激妳的,至死不渝	結婚樂起。	
30	2/9	42	C 台燈暗。	結婚樂收。	Cue 燈光動作。
31	2/9	45	舞台監督從 A 台出,宣佈第二幕結束。	幕間樂起。	中場休息;十分鐘。
32			舞台監督宣布第三幕開始。	幕間樂漸收。	演員等待音樂聲結束再進場。
33	3/1	46	主人和雅克從 E1 進。	音樂聲響起,悠揚而滄桑。	同啟幕樂。
34	3/2	50	主人:我現在跟你說我的條件。……我呢,我就在這幻想	醉人浪漫的音樂起。	
35	3/2	52	聖圖旺:好了沒有……天都要亮了!	音樂聲乍停。	
36	3/5	58	小葛庇與雅克從 E3 下場	過場音樂漸進;愉快而從容。	

37	3/6	59	開場後舞台停滯（空場）數秒。		過場音樂持續到演員進場說話之後漸收。
38	3/6	60	雅克與主人二人相繼走上 A 台。	音樂聲進。 同開場樂。	
39			主人與雅克下場後，空台五秒	音樂漸收。	配合燈光暗場。
40			舞台燈亮。	謝幕樂進。	

　　除了音樂外，效果音也提供不少助益。《雅克和他的主人》是一齣極為自由的戲謔性作品，我們在劇中增添了一些效果音，如馬蹄聲、馬叫聲、人群的歡呼聲以及配合演員表演的動作與節奏的聲響，這些具體與不具體的音效可以增加演出情境的趣味。為了精確地掌握效果音的執行，我們將控制人員擺放在演出現場中；配合整體劇場空間的規劃，這群音效工作人員會是在 A 平台的正下方。
（實際詳細的調度狀況請參閱後文）

七、節奏與氣氛

　　節奏的一般觀念可以解釋為"自然界各種現象和生物機體的各項功能的交替均勻性變化與表現"[51]；在藝術中，節奏不是自然而生的，是經由導演對各個組成戲劇的因素，在統一的原則下所做的有強弱、主次、起伏的有機、交替性變化。這些組成因素包括了劇本、演員、舞台、服裝、燈光、音樂、舞蹈等等，在構思的階段中，導演就得為這些因素做一全盤考量，每一個因素的形成影響著另一個，每一個因素的改變也會造成其他因素的改變，這是一種連動的關係。

　　節奏一般可以被具體地以速度、強度、周律與韻律等技巧來呈現，速度指的是快慢，強度指的是力道，周律是規則性，而三者的總合形成了韻律。節奏組成之後，作品即會引發觀者某種特定的感受，這種感受經由散發與互動的交織過程就形成了氣氛；戲劇的演出特質就是在一次次節奏的改變與氣氛的轉化之中逐漸累積而成的。如此看來，節奏與氣氛是相應而生的，同時這二者也是一個劇場作品最初始的生命力。

　　這個單元中就劇中每一個節次所希望採用的節奏以及所希望營造的氣氛做仔細的說明；在節奏中將用音樂的語詞來陳述，依速度的樣式分別為快板、小快板、行板、緩板、極緩板，依強度的質感分別為強、次強、弱、輕。

　　下表中的場景事件是據 '演出的版本' 條列，與原劇有些許不同。

[51] 《導演基礎知識講話》，何之安，黃河文藝出版社，1985 年，235 頁。

幕次	出場人物	場 景 事 件	節奏	氣氛
I-1	雅克 主人	1.雅克與主人出場。 2.雅克講述他當兵、受傷和獲救的往事，引發了主人的興趣，要求雅克說他的戀愛故事。 3.選美大會，女人們依序出場與出場。 4.主人隱約提到他與阿加特的關係。 5.雅克隱約提到他與朱絲婷的關係。	1.行板，次強。 2.小快板，次強。 3.快板，強。 4.5.行板，次強。	1.2.溫和中夾著一絲奇特的感覺。 3.興奮、愉悅。 4.5.懸宕中帶有期待。
I-2	雅克 主人 小葛庇 朱絲婷 聖圖旺 阿加特	1.主人敘述過去他與阿加特之間的一段關係，在故事中，透露聖圖旺如何為主人獻計以追求阿加特。 2.雅克打斷了主人的故事，主人不悅，進而要求換雅克說他的戀愛故事。	1.小快板，次強。 2.行板，次強。	1.熱情之中夾帶著些許疑慮。 2.被打斷的不滿與對後續的好奇。
I-3	雅克 主人 小葛庇 朱絲婷 聖圖旺 阿加特 老葛庇	1.雅克敘述自己過去與小葛庇、朱絲婷之間的故事，其中透露雅克如何藉機佔朋友女人的便宜。 2.主人打斷了雅克的故事，並發現他們的故事頗為相似。	1.小快板，次強。 2.行板，次強。	1.愉悅、滿足；不安。 2.無耐；對未來有所擔憂。
I-4	雅克 主人 小葛庇 朱絲婷 聖圖旺 阿加特	主人繼續他的故事，故事中聖圖旺對主人坦白自己也與阿加特有戀情並假意地的求取主人的原諒。	小快板；次強轉強，並延續至下一場。	緊張、興奮；對欺騙者懷有憤怒。
I-5	雅克 主人 小葛庇 朱絲婷 聖圖旺 阿加特	1.主人與雅克所說的兩個故事交互進行著；主人原諒了聖圖旺的欺瞞，而小葛庇相信了朱絲婷的謊言。 2.雅克在旁聽故事。	快板；強轉次強，後趨弱。	緊張、興奮；說謊、圓謊後的輕鬆。

I-6	雅克 主人 老闆娘	1. 主人與雅克因互相打斷故事而暫停，二人繼續他們的旅程。 2. 二人來到大鹿客棧，老闆娘熱情地招待他們。 3. 主人又說了一個狄德羅與年輕詩人的故事。狄德羅與年輕詩人出場將故事演完。 4. 老闆娘表示要在主僕二人晚餐之後說一個有關拉寶梅蕾夫人的故事。 5. 雅克抗議要繼續他的故事，但抗議無效。	1. 緩板，弱。 2. 行板，次強。 3. 小快版，次強。 4.5. 行板，次強。	1. 被打斷的無趣；壓抑。 2.3. 壓抑得到舒解後的愉快感。 4.5. 小衝突的緊張感。
II-1	雅克 主人 老闆娘	老闆娘開始敘述拉寶梅蕾夫人與阿爾西侯爵的故事，她先以口述的方式開頭，故事中描述拉寶梅蕾夫人與阿爾西侯爵二人的戀情由烈轉淡的過程。面對阿爾西的變心，拉寶梅蕾夫人決定報復。	行板，次強。	溫和中帶著衝突前的期待。
II-2	雅克 主人 老闆娘 拉寶梅蕾 阿爾西	1. 老闆娘繼續說故事，拉寶梅蕾夫人開始運用心機引阿爾西侯爵上當；扮演拉寶梅蕾夫人和阿爾西侯爵的演員出場'演戲'。 2. 在老闆娘說故事的時候，不斷被客棧的瑣事打斷。	1. 緩板，弱。 2. 小快板，次強。	1. 陰森、詭譎。 2. 不滿、煩躁。
II-3	雅克 主人 老闆娘 拉寶梅蕾 阿爾西	1. 老闆娘暫停說故事，並與主人打情罵俏。 2. 雅克透露自己兒時的成長經驗。 3. 三人舉杯飲酒。	行板，次強。	輕鬆、愉快。
II-4	雅克 主人 老闆娘 拉寶梅蕾 母親 女兒	老闆娘繼續說拉寶梅蕾夫人的故事，故事中拉寶梅蕾夫人買通了母女兩個妓女，設計構陷阿爾西侯爵。	行板，次強。	對計謀者有所恐懼，為受害者感受憂心。緊繃。
II-5	雅克 主人	1. 在拉寶梅蕾夫人的故事中，她安排了阿爾西侯爵與母女巧	1. 小快板，次強。	1. 假做的興奮；愉快中帶著

	老闆娘 拉賓梅蕾 母親 女兒 阿爾西	遇，阿爾西愛上了狀似貞節的女兒。 2. 雅克不喜歡拉賓梅蕾夫人的故事，因此說出'小刀與刀鞘'的寓言，但被打斷。	 2.行板，次強。	擔憂。 2. 被打壓的窒感。
II-6	雅克 主人 老闆娘 拉賓梅蕾 夫人 阿爾西	在拉賓梅蕾夫人的故事中，阿爾西侯爵陷入愁苦的相思，轉而求救於拉賓梅蕾夫人；拉賓梅蕾夫人的計策逐漸成形。	緩板，次強。	冷酷、無情。
II-7	雅克 主人 老闆娘 拉賓梅蕾 母親 女兒 阿爾西	1. 在拉賓梅蕾夫人的故事中，拉賓梅蕾夫人安排阿爾西侯爵與女兒的聚餐。 2. 阿爾西說了聖西梅翁的故事。 3. 雅克繼續說'小刀與刀鞘'的寓言，想打斷賓梅蕾夫人的故事；主人分心聽起了這個寓言。	1.2.小快板，次強。 3.行板，次強。	1.興奮、愉快。 2.3.兩個故事交叉進行的矛盾與衝突感。
II-8	雅克 主人 老闆娘 拉賓梅蕾 母親 女兒 阿爾西	在拉賓梅蕾夫人的故事中，阿爾西侯爵深受詭計之苦，決定迎娶女兒。	小快板，次強。	幸福、愉悅中夾帶憂心。
II-9	雅克 主人 老闆娘 拉賓梅蕾 女兒 阿爾西	1. 在拉賓梅蕾夫人的故事中，阿爾西侯爵果真迎娶了女兒；然而就在新婚之夜拉，拉賓梅蕾夫人拆穿了整個計謀，阿爾西唾棄女兒的出身轉而憤怒離去，拉賓梅蕾夫人嘗到了報復的喜悅。 2. 雅克不喜歡這個故事的結局，他扮演起阿爾西並原諒了女兒，讓他們有了幸福的結果。	1.快板；由強轉弱，再強。 2.小快板；強轉弱，後輕。	1.衝突爆發的興奮感。 2.結局改變的新奇感；對加害者與受害者所興起的矛盾情感。
II-10	雅克 主人 老闆娘	1. 主人與雅克針對拉賓梅蕾夫人故事的結局拌起嘴來。 2. 老闆娘叫他們停止鬥嘴去睡覺。	.行板，次強。	衝突後情緒的平緩。

Ⅲ-1	雅克 主人 聖圖旺	1. 主人與雅克離開大鹿客棧，繼續他們的旅程。 2. 雅克重敘當兵、受傷以及獲救的往事。 3. 主人又想起了與聖圖旺間的衝突，準備再接續自己的愛情故事。	1.2. 行板，次強。 3. 小快板，次強。	1.2.平和。 3.憤怒，不平。
Ⅲ-2	雅克 主人 聖圖旺 阿加特	1. 主人繼續說著與聖圖旺的故事，故事中聖圖旺設計欲陷害主人，主人掉入陷阱中，與阿加特共眠。（此段插入舞蹈） 2. 雅克為主人的遭遇感到憂心，並為他向故事中的聖圖旺騎士打抱不平。	1.小快板轉緩板；次強轉弱。 2.小快板，強。	1.同情中夾帶著憤怒；對主人興起擔憂之情。 2.緊張、憤怒。
Ⅲ-3	雅克 主人 聖圖旺騎士 阿加特 阿加特父 阿加特母 人群	1. 在主人的故事中，聖圖旺帶來阿加特的父母與警局督察，並將主人與阿加特的私情在眾人面前曝光，主人被警察抓走。 2. 雅克為這樣的故事結局大為憤慨。	1.快板，強。 2. 快板轉行板；強轉弱，並延續至下一場。	衝突的緊繃感。
Ⅲ-4	雅克 主人 聖圖旺	1. 主人與雅克繼續他們的旅程，主人繼續敘述自己故事到目前的發展，並表明這次的旅程是為了去探望'自己的'兒子。 2. 主僕比較著二人故事的相似性。 3. 聖圖旺出現在路中，他也要去探望'自己的'兒子；主人憤而拔劍與他對決卻將之殺死；主人逃逸。	1.2.行板，弱。 3.快板，強。	1.2.傷痛過後的無耐、心酸。 3.衝突再起的興奮感。
Ⅲ-5	雅克 農民 法官 小葛庇	1. 雅克被農民抓住，他為主人頂罪而即將被吊死。在行刑前，雅克敘述了自己的愛情故事以及過去的遭遇。 2. 雅克奇蹟地被路過的小葛庇所救。 3. 小葛庇欣喜地告訴雅克自己已	1.緩板，次強。 2.3.小快板，強。	1.憂傷中帶著憤怒與不平。 2.驚訝中帶著狂喜。

		為人父，兒子與雅克長得相似。			
Ⅲ-6	主人 雅克	1. 主人出場為失去雅克而哀傷。 2. 雅克與主人重逢，繼續著他們不可知的旅程。		1.極緩板，輕。 2.小快板轉行板，次強。	1.憂傷、哀愁。 2.重逢的喜悅、如釋重負的輕鬆感。

上面所呈現的是導演嘗試在劇中每一個小節所建立的情境基調；根據這些設定我們可以以圖表標示出更清楚的數據（根據氣氛與節奏的組合狀況而來），數據建立後，即可因其所連接而成的曲線檢視所引發的心理張力是否合於導演的想像。

第一幕

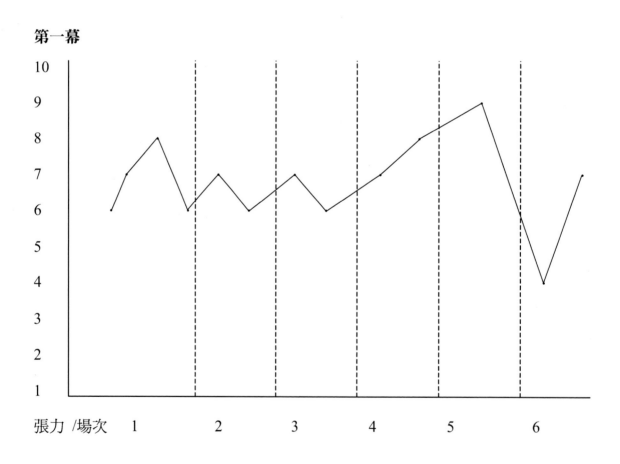

張力 /場次

第二幕

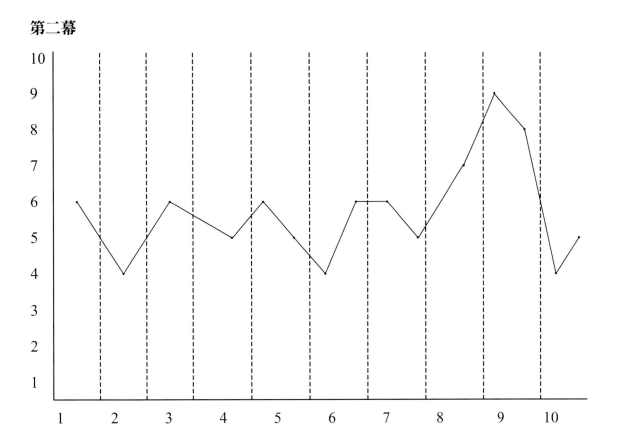

第三幕

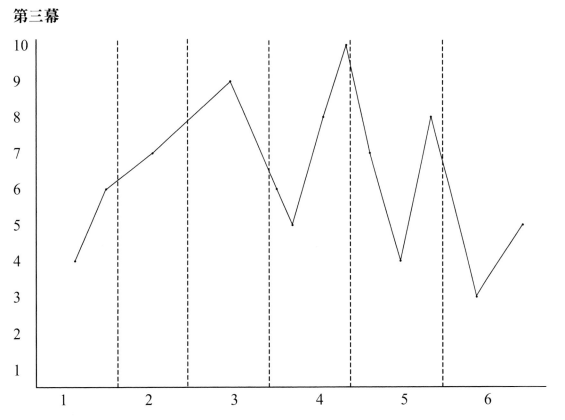

　　從上面的圖表中可以看出第一幕與第二幕所引發的張力狀況頗為類似，兩幕戲都是在經過三個小起伏後來到高點，高點之後立刻下降然後收尾稍微拉高，而第三幕則呈現不同於前兩幕，是由三個較大的起伏所構成。

若從音樂性結構來看，第一幕與第二幕可視為是韻律的重覆，也就是說第一幕進行完畢後，在第二幕中再重覆一次，重覆結束之後再進入一個不同的、較有變化的韻律，之後再做結束。這種結構狀況常出現在「奏鳴曲」中，讓我們舉莫札特的 A 大調鋼琴奏鳴曲 K331 第一樂章的主旋律為例：

在這一段音樂中，重覆記號之前的一段旋律可視為是劇中第一與第二幕，重覆之後則為第三幕；這種結構的節奏曲式是從平緩的慣性中引發後續較大波折的變化，是富於巧妙樂趣的安排。

在節奏、氣氛與心理張力確定後，導演即完成了大部份的準備功課，可以據此從事實際的創作工程了。本書的下一個部份即是導演創作工程的詳實紀錄。

第四部份

構圖解說

構圖解說

一幕一場

雅克與主人的戀愛故事在 A 台以選美形態選出，除了營造時空距離和敘事上的趣味性，並確立此一愛情故事滑稽、遊戲的基調。

眾美女身體區位（body position）、水平高低（level）以及服裝造型的多重樣式，在黑暗的舞台上呈現了視覺的豐富性，並逐一轉移焦點。

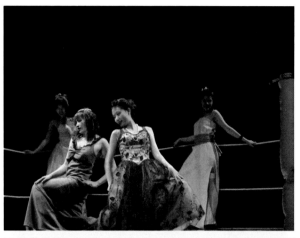

雅克與主人戀愛故事中的女主角，阿加特（左）與朱絲婷（右）。

鞦韆的設計呼應全劇敘事上自由、遊戲的精神，並賦予“性”聯想的功能。

不同舞台區間組成的前、後景畫面，分割呈現人物所處的時空背景。此時，A 台為“現在”，B 台、C 台分別為主人與雅克對過去愛情的回憶與陳述。

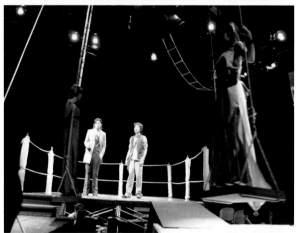

一幕二場

聖圖旺騎士（左）與主人的對話。

二人服裝及燈光上色調的變化，呈現人物性格上的差異。

A 區及 C 區觀眾席上方安置的投影螢幕，分別由兩台攝影機自不同位置捕抓畫面，除可彌補圓型舞台各區觀眾視線上的漏失，更提供一個可以呈現“多元”觀點，建立“復調”對話關係的表現途徑。

而觀眾也隨時可以自由調整姿勢，隨興移轉視線，選擇觀賞實況（戲劇/現實）或是轉播（電影/虛擬）。

一幕三場

小葛庇與朱絲婷私會於閣樓上。

此時鞦韆成為“床”的替代物，演員在鞦韆上的嬉戲，自然具有“性暗示”。

雅克、小葛庇、與朱絲婷的三角情事。

紫藍的燈光色調營造狀似歡愉卻潛藏曖昧的氛圍。三人間的關係建築在小葛庇分別與雅克和朱絲婷的朋友和愛侶的情誼上，但雅克和朱絲婷兩人的暗通款曲，讓小葛庇幸福的表情和穩定的三角構圖，充滿了對“友誼真誠”與“愛情忠貞”的反諷。

一幕四場

聖圖旺騎士（跪者）虛偽地向主人陳述自己與阿加特的私情，並假意尋求主人的諒解；從人物的身體位置與動作中呈現角色的表面關係。

在主人的態度稍為軟化後，聖圖旺即站起身來，顯現兩人關係氣勢與地位的消長變化。

主人態度雖稍有軟化，但氣憤未消；因此，採取背對聖圖旺之身體姿勢。

一幕五場

主人與雅克二人的戀愛故事，分別在不同的舞台上呈現。

B台上發生的主人故事，同時出現在A區上方的螢幕上，彌補A、C兩個觀眾區距離及角度上的限制。

C台的畫面同時可藉由C區上方的螢幕上，提供A、B兩區觀眾更清楚的畫面。

主僕二人抵達客棧，舞台工作人員舉著"大鹿客棧"的牌子出現，頗似拳擊比賽中的繞場女郎。

此處以遊戲、疏離的方式建立新場景，也增加了演出的趣味性。

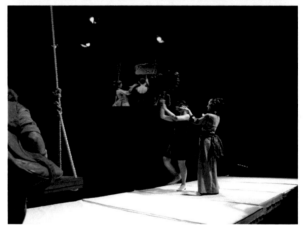

客棧老闆娘熱情的歡迎主僕二人。在上方的螢幕中可見位於B台的主人。

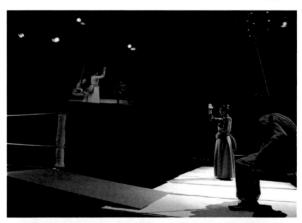

主人與雅克在大鹿客棧。

客棧老闆娘是這個畫面的焦點，以身體位置的高低（level）給予強調。

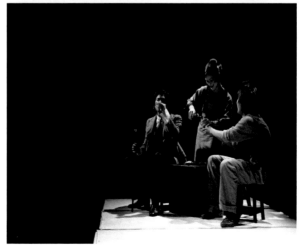

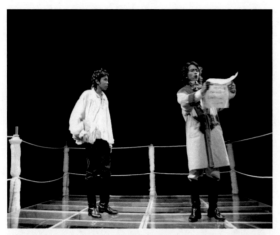

出現在主僕二人對話中的狄德羅與年輕詩人。

二人出現在A台上，藉此與位於C台的敘述者之間呈現時空差距。

狄德羅與年輕詩人服裝的色彩較淡，顯示是"過去"（褪色）的人。

二幕一場

客棧老闆娘故事中的阿爾西侯爵與拉寶梅蕾侯爵夫人。

這是一個奇情的愛情故事；以冷調的藍光來烘托場景氣氛。

舞台上的繩梯與第一幕的鞦韆同樣具暗示性功能。

侯爵夫人。

冷豔、內斂的造型給人一種陰森、不可捉摸的感覺。

螢幕上呈現坐在C台的主人，聆聽侯爵與拉寶梅蕾侯爵夫人故事的神情。

二幕二場

客棧老闆娘敘述故事時，故事角色暫時 "停格"。

從畫面中的角度可以看到前、後景中的拉寶梅蕾侯爵夫人以及妓女母女二人。

拉寶梅蕾侯爵夫人安排母女設陷引誘侯爵；藍色的燈光色調營造詭譎的氣氛。

金色的禮服(拉寶梅蕾)在紫紅色(母)與淺紫色(女)的對比下，益顯高貴；演員的動作與表情呈現兩種社會階級氣質的差異。

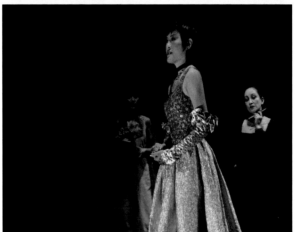

侯爵夫人旁觀侯爵的艷史。

B台上的侯爵夫人和A台上的侯爵與女賓客們，形成畫面的雙重焦點；此時B台散發熱鬧、歡愉的情挑氣氛，而A台則因侯爵夫人嫉妒的心情，迷漫著一片陰霾，兩台呈現調性上的對比。

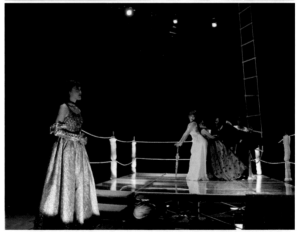

二幕三場

舞台工作人員兼扮客棧夥計送上美酒，打斷客棧老闆娘講述的故事。此時燈光由冷調的藍光轉為溫暖的黃光。

工作人員的串場，除增加演出趣味外，並具有 "節律" 的功能。

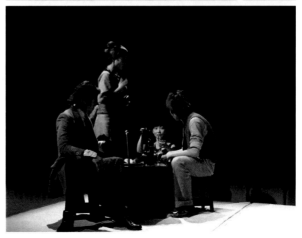

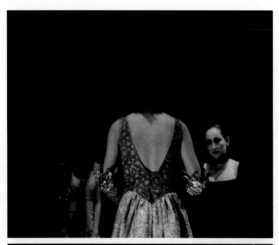

二幕四場

侯爵夫人監督母女二人進行詭計；從人物相對的身體位置與表情呈現侯爵夫人的強勢。

二幕五場

換裝後的母女二人在侯爵夫人的安排下等候侯爵的到來。

二人前後造型的差異，幫助了人物形像的建立。

二幕六場

侯爵陷入了侯爵夫人的詭計。侯爵向夫人請求再見女兒一面，夫人假意願意幫忙安排。

二人面對面的站立方式，增加了衝突的張力。

二幕七場

侯爵談話中的人物聖西梅翁。演員的位置安排在劇場的上方（絲瓜棚），這樣的安排意在造成劇場空間運用的趣味。

十字架形的燈光區域，明確賦予畫面一個"標題式"的意涵。

眾人仰望空中的聖西梅翁，將焦點轉
移至劇場上方。

二幕八場

工作人員（右下）拿回侯爵送給母女
的禮物。

工作人員成為侯爵夫人意志的執行
者，快速、堅定的行動，強化侯爵夫
人的控制與支配能力。

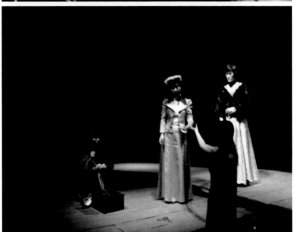

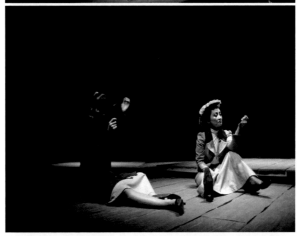

被拿回禮物後母女二人百無聊賴；演
員的肢體表情對應身上的穿著極具諷
刺趣味。

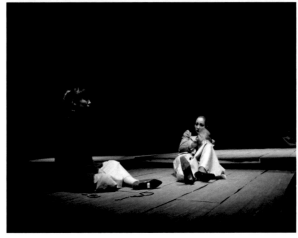

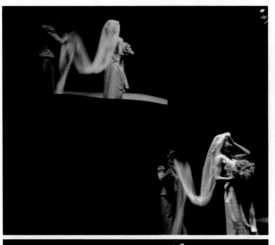

侯爵夫人的詭計終於成功，妓女在經過
　'包裝'後'飛上枝頭當鳳凰'；雪白的
頭紗、柔美的捧花以及女兒臉上燦爛的笑
容，在莊嚴聖潔的音樂聲中，益加凸顯人
性的殘酷。

披上嫁衣的女兒，歡欣地與侯爵一起步入
結婚禮堂。

喜悅的婚慶場面，卻以冷系色光處理，暗
示著即將發生的潛藏詭計與危機。

侯爵夫人冷眼旁觀侯爵的新婚之夜；她正
像一股邪惡的力量，處於黑暗的角落中伺
機展開致命的反擊。

繩梯的功能與第一幕的鞦韆類似。

新婚夫妻逐步攀高，迎接兩人關係僅
有的"高潮"。

二幕九場

侯爵夫人揭開女兒的真實身份，侯爵
焦急的質問新婚的妻子。

螢幕中的特寫呈現侯爵夫人惡意復仇
後得意、瘋狂的面容；侯爵夫人的恣
意狂放、女兒的惴惴不安以及侯爵的
不知所措，讓場景的張力極速拉高。

女兒跪地祈求侯爵的原諒，侯爵夫人
則在一旁冷冷看著自己計畫逐步邁向
成功。

侯爵無法忍受打擊，揚長而去後，留下飽嚐報復快感的夫人以及悔恨交加、羞愧不已的女兒。

雅克不忍故事原本的結局，闖入故事時空，取代扮演侯爵的角色。

於是原本被動的"聽眾"，一躍成為積極的"敘事者"與"詮釋者"。

雅克扮演的侯爵相信愛情，原諒妓女的過去，重新接納為妻。

雅克對客棧老闆娘故事結局的修改，形成了敘事者（原著者）與聽眾（角色）之間的"復調"對話關係。

二幕十場

劇情中的敘事者與聽眾，在舞台上成為旁觀故事發展的觀眾。

客棧老闆娘的故事結束後，戲劇場景
從先前 A 台、C 台雙主軸發展，集中
回 C 台之 "現在" 時空。

三幕一場

第三幕開場，主人與雅克由 E2 門進場
後，穿梭於觀眾席間，之後跨上 B 台。

在演員（角色）行進的過程中，「演─
觀」之間的距離極度壓縮，造成 "真
實" 與 "虛幻" 間之異樣情趣。

主人與雅克分站 B、C 台，繼續說著
被打斷的故事；螢幕呈現二人交叉對
話的畫面。

三幕二場

聖圖旺騎士。

暗陳的燈光色調，以及陰冷的姿態表
情，呈現角色的陰險狡詐。

89

愛情的想像

雅克和他的主人之自由變奏

'醇酒'與'美人'始終對主人有著致命的吸引力;這也成了聖圖旺詭計中的主要工具。

聖圖旺騎士利用阿加特計陷主人,此場中阿加特極盡挑逗的展現風情,讓主人一頭栽進陷阱之中。

此處的繩索與一、二幕中的鞭韃、繩梯同樣具暗示性的功能。

聖圖旺訴說阿加特故事的同時,聖圖旺與主人在A台、阿加特在B台,而雅克則處於C台;此時舞台上同時呈現三個不同時空。

主人進入了阿加特的空間,同時也掉入聖圖旺的陷阱。

這場情欲戲以舞蹈來呈現,二人穿梭、追逐於繩索之間呈現極度的情挑;紫色的燈光散發慾望、浪漫的氣息。

雅克跳入聖圖旺的空間，指責他對主人所作的惡行。此時 B 台上的主人與阿加特暫時停格，將焦點交給 A 台的雅克與聖圖旺。

做為聽眾的雅克，又一次對別人的故事表達發言權，痛斥聖圖旺的不義，表達對主人（原本敘事者）的支持。

三幕三場

主人被警察逮捕後，聖圖旺嘲笑主人的愚蠢，主人終於明白了聖圖旺的為人，可是為時晚矣。

三幕四場

故事拉回現在，主人與聖圖旺再次見面，主人在衝動下殺死了聖圖旺。

大剌剌躺著一動也不動的聖圖旺，絲毫看不出生前的猥瑣、邪惡。

三幕五場

主人倉皇逃走後，留下代之頂罪的雅克為農民逮獲，腳邊躺著的聖圖旺屍體，似乎是項難以擺脫的罪証。

A台上出現了審判的法官，宣佈了雅克的命運。

法官離去後，黑暗的空中落下空蕩搖擺的吊人索，掩不住歡欣地期待著即將行刑的犧牲。

逮捕、審訊、判刑，快速的時空切換，加速了場景的流動與敘事發展。

而屍體、法官和吊人索等視覺上的象徵符號，產生出一種"蒙太奇"式的效果。

三幕六場

獨自逃脫的主人，重新出現舞台，落魄零亂的身形傳達出逃亡期間的艱辛，哀悽、憔悴的面容和微僂的身體表達了對犯過的悔恨和對雅克的思念。

第五部份

場面調度

場面調度

說　明

◎ 演出腳本依據尉遲秀先生之翻譯本，但為因應演出需要，稍作更動。主要為場次編排以及對話順序上有所不同，同時，部份劇本中角色對談的內容在演出時以'演出'代替'敘述'。

◎ 由於演出以圓型劇場（四面觀眾）的概念進行，在舞台調度上脫離了原作者的指示。

◎ 原劇中拉寶梅蕾侯爵夫人即為客棧老闆娘，演出時改分由兩位演員分別扮演，同時另外又添加了狄德羅、年輕詩人、聖希梅翁、一群婦女賓客等角色以及上場與演員對戲的劇場工作人員。

◎ 此導演本中的文字細明體為原劇本對白，標楷體部份則為導演的調度說明。

舞台場景說明

◎ 劇場共有四個出入口，分別為E1、E2、E3、E4；演員主要由E1、E2、E4進出場。

◎ 劇場中有三座高低不等的平台，分別為高平台（A台）、中平台（B台）與低平台（C台）。A台是一座類似拳擊賽的擂台，四週以棉繩圍起，底部為透明之壓克力板；B台由木板鋪設而成，當演員站在上面或走動時會有韻律性的跳動；C台表面鋪設體操表演時所使用的軟墊，以提供演員做出摔碰動作時的保護。

◎ A台與B台以階梯連接，而A台與C台之間則是由木板所組成的獨木橋做為通道。三座平台在不同的時候呈現不同的時空。

◎ 在第一幕中，B台與C台相鄰的一邊各駕設了一個秋千。第二幕中，A台的一個角落搭設了一個繩梯直達劇場上方的絲瓜棚。第三幕時B台的一個側邊安裝幾組繩索，從平台地面上達絲瓜棚。秋千、繩梯與繩索皆具暗示性。

◎ A台下安置了現場音效工作人員；B台與C台下方則放置演出所需的各項道具。控制演出的舞台監督位於劇場上方之絲瓜棚。工作人員在某些安排的時刻中將適度地打斷演出。

◎ 觀眾席圍繞在三個平台的外週圍；A、B台之間為 A 區觀眾席，B、C台間為 B 區觀眾席，C、A台間則為 C 區觀眾席；演出的方式是圓形劇場的概念。

◎ 在 A、C 區觀眾席的上方各放置一面投影螢幕，除了補捉兩區觀眾視線上的漏失，也造成舞台畫面對比的趣味。

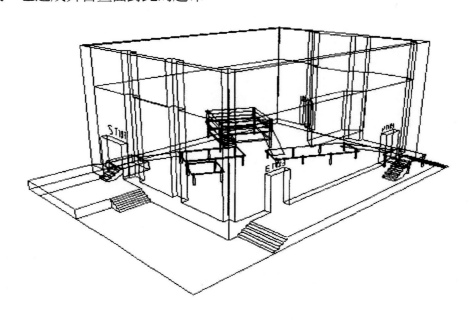

舞台立面圖

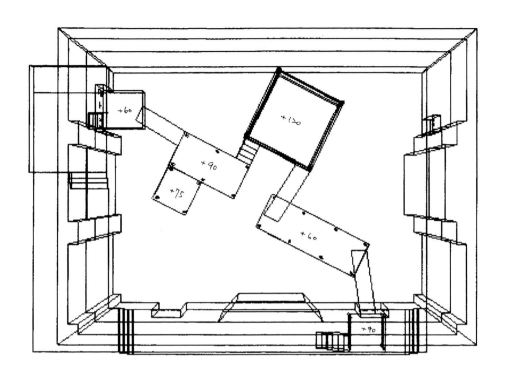

舞台平面圖

劇場平面圖

劇中人物（出場序）

雅克

雅克的主人

一群婦女

朱絲婷　阿加特

聖圖旺騎士

小葛庇　老葛庇

工作人員

客棧老闆娘

狄德羅　年輕詩人

阿爾西侯爵

拉寶梅蕾侯爵夫人

一群貴族

母親　女兒

聖西梅翁

阿加特的父母

警局督察

兩名農夫

法官

序場

◎開演前，音樂聲響起，場中燈光明亮。

◎穿著工作服的工作人員在場中進行各項的演出準備事項，帶位員穿梭引導著觀眾入座。

◎身著女侍圍裙的工作人員肩揹售貨架，在觀眾席間兜售演出相關商品。

◎觀眾進場完畢，序場音樂漸收，舞台監督宣佈演出開始，全場燈暗。

國家劇院實驗劇場

演出前裝台的狀況；A台是拳擊場（底部為透明的壓克力板）、B台是木板區、C台是軟墊區；材質的不同會造成人物在行走時運動質感上的差異。位置相對的兩片螢幕上的投影，可以用以彌補觀眾視角上的漏失，同時也造成舞台畫面上對比的趣味。

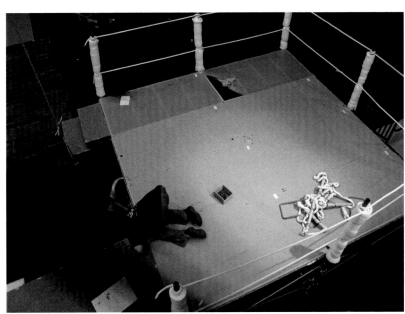

第一幕

第一場

◎開演時劇場燈光轉為三個光區,分別在 A、B、C 三個平台上。部份的觀眾席會處於泛光區。色彩昏黃、溫暖。

◎音樂聲漸進,愉悅中含帶一絲蒼涼。音樂持續至雅克開始說話之際。

◎雅克、主人從 E4 進場,穿過觀眾席後站上 B 台;雅克目光環顧著四週的觀眾。

雅克:主人……(指著觀眾,旁若無人大聲地)他們幹嘛全盯著我們看?

主人:(有些膽怯,但故做鎮靜的樣子)就當那兒沒人吧。

雅克:(爽直但並不粗魯地對 A、C 區觀眾說)你們就不能看看別的地方嗎?那好,你們要幹嘛?問我們打哪兒來?(指向剛才的出口)我們打那兒來的。什麼?還要問我們要到哪兒去?難道有人知道自己要往哪兒去嗎?(轉向 B 區的觀眾)你們知道嗎?嗄?你們知道自己要到哪兒去嗎?

主人:(背對著雅克面向 A 區)我好害怕呀,雅克,我好害怕去想我們要到哪兒去。

雅克:您在害怕?

主人:是啊!不過我不想跟你說我那些倒楣事兒。(主人坐在 A、B 台間的階梯)

雅克:(向著主人)主人,請相信我,從來就沒有人知道自己要到哪兒去。不過,就像我連長說的,一切都是上天注定的。

主人:他說得還真有道理……

雅克:(看著鞦韆)但願魔鬼把朱絲婷叉死,然後,把那個讓我失去貞操的爛閣樓也一起毀了吧!

主人:雅克,你沒事詛咒女人幹嘛呢?

雅克:(面向 C 台)因為我失去貞操以後,喝得爛醉,我父親簡直氣瘋了,他氣得把我狠狠揍了一頓。那時候,一支軍隊剛好從附近經過,我就這樣去當了兵。(從 B 台跳下 C 台)後來,在一場戰爭裏,我的膝蓋吃了一顆子彈,一連串的豔遇就這樣開始了。要是沒有這顆子彈,我看我是根本不可能墜入情網的。

主人:你是說你有過戀愛的經驗?你怎麼從來沒跟我提過這件事呢?

雅克:我從來沒跟您提過的事情還多著呢。

主人:好哇!你是怎麼開始戀愛的?快說!

雅克：我說到哪兒了？（站上C台鞦韆）喔，對了，我說到膝蓋裡
　　　的那顆子彈。（搖晃鞦韆）那時候，我被壓在一堆死傷士兵
　　　的下面，人們到了第二天才發現我沒死，於是把我扔到一
　　　輛雙輪馬車上，向醫院駛去。那條路的狀況糟得很，只要
　　　一路上有一點點顛簸，我就痛得哇哇大叫。（停止搖晃）突
　　　然間，馬車停了下來，我要他們放我下車。那是一個村莊
　　　的盡頭，有一個年輕女人站在一棟茅屋的門前。

主人：啊，故事終於要開始了……

雅克：那女人回到屋子裡，拿了一瓶酒出來給我喝。他們本來想
　　　把我再弄回馬車上，但是我緊緊抓住那女人的裙子不放，
　　　後來我就失去意識了。（走下鞦韆，面向C區）醒過來的時
　　　候，我已經在那女人家裏了，她丈夫和孩子都圍在床邊，
　　　而她正在幫我敷藥。

主人：混蛋！我可看清你了。（從階梯上站起）

雅克：您可什麼也沒看清。

主人：這個男的收容你住在他家，而你竟然用這種方式來回報他！

雅克：主人，難道有人可以為他自己做的事情負責嗎？我連長常
　　　說：我們在人世間所遭遇的一切幸與不幸都是上天注定
　　　的。您知道有什麼方法可以把已經注定好的東西擦掉嗎？
　　　主人，請告訴我，難道我可以不要存在嗎？我可以去當別
　　　人嗎？還有，如果說，我已經是我了，我還能去做不該我
　　　做的事情嗎？嗯？

主人：有一件事情我搞不懂，是因為上天這麼注定，所以你是個
　　　混蛋呢？還是因為上天知道你是混蛋，所以才這麼注定的
　　　呢？到底哪一個是因？哪一個是果？

雅克：這我也不知道，不過主人，（轉向主人）請不要說我是混蛋。

主人：你這個讓恩人戴綠帽子的人。

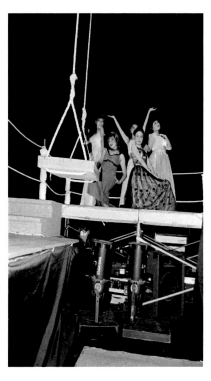

雅克：還有，也請您別把那男人說成是我的恩人。您該去看一看那
　　　個男人是怎麼糟蹋他老婆的，就因為她對我動了惻隱之心。

主人：他做得倒是沒錯……雅克，這個女人長得怎麼樣？快說給
　　　我聽！

雅克：那個年輕的女人？

主人：沒錯。

◎此時一群不同身材、不同穿著打扮的女人出現在A台；A
　台燈光轉為亮麗的色調，女人們爭奇鬥豔地擺弄風姿，群
　眾歡呼聲、口哨聲不絕於耳；在以下的對話中，不符雅克
　與主人敘述的人逐漸被淘汰下台，最後只剩兩個女人，即
　後來的朱絲婷與阿加特。

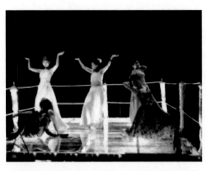

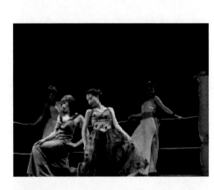

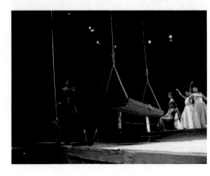

雅克：（看向A台）中等身材。

主人：（看向A台）嗯......

雅克：比中等身材稍微高一點......

主人：稍微高一點。

雅克：對，稍微高一點。

主人：這個我喜歡。

雅克：迷人的胸部。

主人：她屁股比胸部大吧！

雅克：沒有，還是胸部比較大。

主人：真可惜。

雅克：您比較喜歡屁股大的？

主人：對......就像阿加特那樣......那她的眼睛呢？長什麼樣子？

雅克：她的眼睛？我不記得了。不過她的頭髮是黑色的。

主人：阿加特的頭髮是金色的。（阿加特站出）

雅克：主人，要是她跟您的阿加特長得不像，我也沒辦法，不管她長什麼樣子，您都得照單全收。不過她那雙腿倒是又修長又漂亮。（恩人老婆站出）

主人：修長的雙腿。你真會逗我開心哪！

雅克：還有豐滿的屁股。

主人：豐滿？你沒開玩笑？

雅克：就像這樣......（在空中比劃著）

主人：啊！你這個混帳東西！你愈說我就愈想要娶她，可是你恩人的老婆，你竟然把她......

雅克：沒有的事，主人。我跟這個女人之間，什麼事也沒發生。

主人：那你跟我說這些幹什麼？我們幹嘛在她身上浪費時間？（恩人老婆退回）

雅克：主人（面向主人），您打斷了我的話，這個習慣非常糟糕。

主人：可是這個女人已經弄得我心癢癢的了......（持續看著A台上的女人們）

雅克：我跟您說我躺在床上，膝蓋裏有一顆子彈害我痛苦不已，而您卻滿腦子邪念。還有您一直把我的故事跟那個什麼阿加特的故事搞在一起。

主人：不要提這個名字。（看向雅克）

雅克：是您先提起這個名字的。

主人：你有沒有過這種經驗？你瘋狂地想要得到一個女人，而她卻一點兒也不在乎，連理都不理你！

雅克：有哇！朱絲婷就是這樣。（朱絲婷站出）

主人：朱絲婷？那個讓你失去貞操的女人？

雅克：一點兒也沒錯。

主人：快說來聽聽......

雅克：主人，還是您先說罷。

◎A 台燈光恢復先前的溫暖色調，B 台與 C 台轉為較暗淡的
　藍色調。
◎過場音樂進，稍顯陰鬱。

第二場

◎雅克與主人分別從獨木橋與階梯走上 A 台；朱絲婷與阿加
　特再同時由獨木橋與階梯自 A 台走下來到 B 與 C 台，二
　人以面對面的方向各自站上鞦韆。
◎音樂聲持續至演員說話之後。

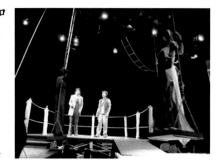

雅克：（指著阿加特）是她嗎？
（主人點頭示意；聖圖旺騎士從 E2 進，走上 B 台面對站在鞦韆上的
阿加特。）
雅克：那個男人又是誰？
主人：他是我的朋友，聖圖旺騎士。就是他介紹阿加特給我認識的。
　　　（以眼神示意，指著朱絲婷）那，那邊那個女人，是你的囉？
雅克：是啊，不過我比較喜歡您的。
主人：我呢，我比較喜歡你那個，她比較有肉。你不想交換看看
　　　嗎？

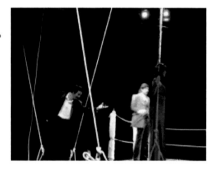

（朱絲婷與阿加特作勢要從鞦韆上下來，互換位置。）
雅克：要換的話，當初就該先想好，現在才說已經太遲了。
（朱絲婷與阿加特回到各自原來的鞦韆上。）
主人：是呀，是太遲了。
（葛庇從 E4 進站上 C 台，面對朱絲婷。）
主人：咦，那個傢伙又是誰？
雅克：他叫做葛庇，是我朋友。我們倆都想要得到這個女孩，但
　　　不知為什麼，後來是他得到了，而不是我。
主人：跟我一樣。

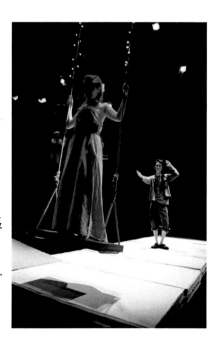

聖圖旺：（向著 A 台上的主人）我的好朋友，你好啊！
（C 台光區收；主人自 A 台走下 B 台，與聖圖旺對話；二人面向 A 區
觀眾席。）
聖圖旺：你也太招搖了吧，做父母的總是會擔心別人閒言閒語……
主人：這些卑鄙市儈的傢伙！我送給阿加特的禮物堆積如山，那
　　　些禮物倒從來不會礙到他們！

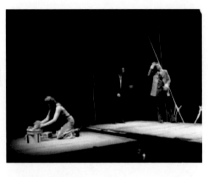

◎此時舞台工作人員將禮物送上B平台，阿加特從鞦韆上走下來，快樂地拆開禮物，並將禮物穿戴在身上。

聖圖旺：不是，不是，事情不是這樣的！他們很尊重你啊，他們只是希望你能說清楚將來有什麼打算，不然，你就不該再去他們家了。

（主人走至階梯處向A台上的雅克說話；說話的同時，聖圖旺與阿加特定格。）

主人：我一想到就有氣，帶我去那女人家的就是他！在那兒敲邊鼓的也是他！跟我保證說那女人很容易上鉤的還是他！

（主人轉向聖圖旺怒視了一會兒，再走回原先的位置。）

聖圖旺：我的好朋友，我只是受人之託帶個口信罷了。

主人：很好，我就託你去告訴他們，別指望把結婚戒指套在我手上。也請你告訴阿加特，如果他想留住我，以後就得加倍溫柔地對我。我不想在她身上浪費時間、浪費錢，要花啊，我花在別人身上還管用些。

(聖圖旺聽完主人所交代的事，俯身行禮，走向阿加特；阿加特起身擁抱聖圖旺。)

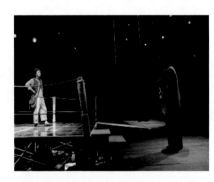

雅克：幹得好！主人！我就是喜歡您這樣！這回您總算是爭了一口氣！

主人：（對雅克說）我有時候是這樣子的啊。後來我就沒再去看她了。

（聖圖旺放開阿加特再次走向主人；阿加特回到禮裏物堆中，欣喜而泣。）

聖圖旺：我把您交代的事一字不漏地告訴他們了，不過，我覺得您似乎太殘忍了點兒。您的沈默，可把他們都嚇壞了。而阿加特……

主人：阿加特怎麼啦？

聖圖旺：阿加特哭了。

主人：她哭了。

聖圖旺：阿加特哭了一整天。

主人：所以，聖圖旺，您的意思是說我該出現囉？

聖圖旺：錯了！你不能再讓步了。（手搭主人的肩，帶著他走向階梯處，面向C區）如果你現在回去，那就全盤皆輸了。這些市井小民，是該給他們一點教訓。

主人：可是如果他們不來找我了呢？

聖圖旺：他們會來找你的。

主人：要是這樣子拖太久了呢？

聖圖旺：你到底想當主人還是想當奴隸？

主人：可是她現在在哭啊……

聖圖旺：她哭總比你哭好哇。

主人：如果她從此不來找我了，我該怎麼辦哪！

聖圖旺：我跟你保證，她會再來找你的。你得好好利用這個機會，讓阿加特知道你不會任她擺佈，她得對你多用點兒心才行……不過，你老實說……我們的交情夠好吧？你敢不敢發誓賭咒，說你跟她之間什麼事都沒發生過？

主人：敢哪，我們之間什麼事也沒有。

聖圖旺：你的謹言慎行榮耀了你。

主人：唉，我說的可是千真萬確的。

聖圖旺：這怎麼可能呢？她從來就沒有過片刻的軟弱嗎？

主人：從來沒有。

聖圖旺：我只怕你的所作所為像個傻子啊，老實人很容易這樣子的。

主人：您呢？聖圖旺，您呢？您從來就沒有想過要得到她嗎？

聖圖旺：當然想過。可是你出現了，從此我對阿加特來說，就好像不存在似的。我們之間一直維持著好朋友的關係，僅止於此。現在，只有一件事可以讓我感到欣慰，那就是讓我最要好的朋友與她共度良宵，這樣的話，跟我自己去做也沒什麼兩樣。請相信我，只要能把你送到她床上去，要我做什麼都可以。

◎主人走回Ａ台，聖圖旺走向阿加特；聖圖旺與阿加特二人坐上鞦韆，搖晃；工作人員將禮物的空盒子拿走。

雅克：主人，您知道我聽您說話的時候，有多專心嗎？我連一次都沒有打斷過您。如果您能拿我當榜樣就好了。

主人：你沒事在那兒自吹自擂，說是沒打斷過我，其實就是為了要把我的話打斷。

雅克：我打斷您說的話，那是因為您給我做了壞榜樣。

主人：身為主人，只要我高興，我就有權利打斷僕人的話，可是我的僕人沒有權利打斷他主人的話。

雅克：主人，我可沒打斷您的話，我只是在跟您說話，您不是一直希望我這麼做嗎？而且，我要跟您說的是我的想法：我一點兒都不喜歡您的朋友，我敢打賭，他想讓您娶他的女朋友。

主人：夠了！我什麼事都不會再告訴你了！

雅克：主人！拜託啦！請您繼續說下去！

主人：再說下去有什麼用！反正你觀察力這麼敏銳，這麼自以為是又沒有品味，你什麼事都可以未卜先知嘛。

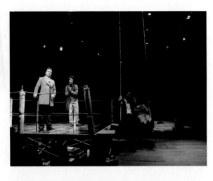

雅克：您說得沒錯，主人，不過還是請您繼續說下去。即使我猜到了什麼，那也不過是一般故事的情節罷了。我可沒法兒想像，您和聖圖旺談話的時候，會有什麼精彩的細節；也沒法兒想像還有哪些讓人無法捉摸的情節。

主人：你已經把我惹火了，我不會再說了。

雅克：求求您好不好。

主人：你想要求和的話，那就換你來說故事，而我，我什麼時候高興，就什麼時候把你的話打斷。我想知道你是怎麼失去貞操的。還有，我可是醜話在前頭，你第一次做愛的場面一開始，我就會打斷你好幾次。

雅克：您高興就好，主人，您有權利這麼做。請看吧！

◎B區燈光收，C區燈光亮起為藍色調。
◎過場音樂進，曲調輕快。

第三場

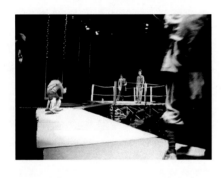

◎葛庇走向朱絲婷，朱絲婷從鞦韆上下來；二人一起坐在鞦韆上，搖晃。
◎老葛庇隨後也從E4進，手上拿著車軸。
◎音樂持續至老葛庇說話之際。

老葛庇：（在E4進口出說）葛庇！葛庇！你這個該死的懶骨頭！教堂早上讀經的鐘都敲過了，你還在那兒打呼。你要我拿掃帚把你轟出來是不是！

雅克：我的教父老葛庇一向睡在修車房裏，每當他熟睡後，他兒子就會偷偷的打開門讓朱絲婷進到房裏。前天晚上，小葛庇和朱絲婷縱慾過度，結果早上爬不起來。

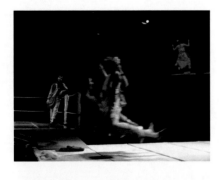

小葛庇：（從鞦韆上站起）爸爸！不要生氣嘛！

老葛庇：我們早該把車軸給那種田的送過去了！動作快一點！

小葛庇：（混亂地整理衣服）我這就來了！

主人：結果朱絲婷就出不來了，對不對？

雅克：是啊，她是被困住了，主人。

主人：她大概被嚇得一身汗吧！

老葛庇：自從他迷上這個不正經的女人，整天就只想睡覺。要是這個女孩值得人愛的話也就算了，可她是個不折不扣的小賤貨啊！（走上C台）要是我那可憐的老婆還在的話，早就把她兒子給痛打一頓，再把那個小賤貨的眼珠給挖

106

　　出來了。可是我，我卻像個呆子似地忍受這一切；今天，
　　我實在忍無可忍了！
（小葛庇向著老葛庇走過去，差點兒撞上他。）

老葛庇：快把車軸給我扛起來，送去給那個種田的！

（小葛庇扛著車軸從 E4 下。）

主人：這些話，朱絲婷在房間裏全都聽到了嗎？

雅克：當然囉！

老葛庇：真要命，我的煙斗跑哪兒去了？一定是葛庇這個廢物拿
　　　　去用了！我去看看在不在裏面。

（朱絲婷躲在鞦韆下，老葛庇環顧四處找煙斗。）

主人：那小葛庇呢？

雅克：他送完車軸就跑到我家！我跟他說：「你先去村子裡走一
　　　　走，你父親就交給我，我會想辦法讓朱絲婷找機會跑出來。
　　　　不過你得給我多一點時間。」

（雅克從 A 台走下至 C 台。來到老葛庇旁邊，將老葛庇帶向 C 區觀眾。）

老葛庇：我的教子，真高興看見你呀！這麼一大早，你打哪兒跑
　　　　出來的？

雅克：我正要回家去。

老葛庇：唉！孩子啊，孩子，你成了個浪蕩子嘍！

雅克：這我不能否認。

老葛庇：我真擔心，你該不會跟我兒子一樣給人迷得魂不守舍了
　　　　吧！你竟然會在外面過夜！

雅克：這我不能否認。

老葛庇：你是不是在妓女家裏過的夜？

雅克：是呀。不過這話可絕不能和我父親說。

老葛庇：是不能跟他說，他不狠狠揍你一頓才怪。換作是我兒子，
　　　　我也會好好修理他。別說了，來吃點東西吧，酒喝下去
　　　　你就知道該怎麼做了。

雅克：我喝不下呀，教父，我睏得要命，都快倒下去了。

老葛庇：看得出來，你是把力氣都用光了，希望那女人值得你花
　　　　這麼多力氣！好啦，咱們別聊了。我兒子不在，你就進
　　　　去睡吧。

（雅克走向鞦韆把朱絲婷拉出，二人經過一陣拉扯，又一起坐在鞦
韆上，糾纏不清。）

主人：叛徒！卑鄙無恥的東西！我早該想到你會這麼做……

老葛庇：（走向 E4 出口）啊，這些孩子！…這些不肖子！（聽到朱
　　　　絲婷的悶叫聲）這小伙子，他在做夢哪……聽得出來，他
　　　　昨晚一定過得很不安穩。

愛情的想像

雅克和他的主人之自由變奏

主人：他哪是在做什麼夢！他什麼夢也沒做！他在恐嚇朱絲婷哪！朱絲婷用力抵抗，但又怕被老葛庇發現，所以只好忍住不出聲。你這個混蛋！該判你個強姦罪！

（雅克站起身走向獨木橋向主人說話；說話的同時，朱絲婷與老葛庇定格。）

雅克：主人，我不知道這樣算不算強姦，我只知道，不管對她還是對我來說，我們倆的感覺都還不壞。她只要我答應她一件事……

主人：她要你答應什麼事？你這個無恥的混蛋！

雅克：她要我什麼都別告訴小葛庇。

主人：你只要答應她，一切就沒問題了。

雅克：還有更好的呢！

主人：你們做了幾次？

雅克：很多次，而且一次比一次感覺更好。

（雅克再回坐到鞦韆上；小葛庇從 E4 進。）

老葛庇：你到哪裡去晃了這麼久？別大聲嚷嚷。

小葛庇：為什麼？

老葛庇：會吵醒雅克。

小葛庇：雅克？

老葛庇：對呀，雅克。他在裏面睡得都打呼了。唉！我們這些當父親的真可憐。你們全是一個樣啊！

（小葛庇準備衝向雅克。）

老葛庇：（擋住小葛庇）你要去哪兒？你就不能讓那可憐的孩子好好睡個覺嗎！

小葛庇：爸爸！爸爸！

老葛庇：雅克已經累得快死了！

小葛庇：讓我過去！

老葛庇：滾開！你睡覺的時候，喜歡人家把吵醒嗎？

主人：那朱絲婷什麼都聽到了嗎？

（雅克從鞦韆上跳起，走向先前與主人說話處；其它三人定格。）

雅克：就像您現在聽我說話一樣的清楚。

主人：噢！真是太妙了！我實在太佩服你這個混蛋了！你呢？你那時候在幹嘛？

雅克：我在笑啊。

主人：你這傢伙真該被送上絞刑台！那朱絲婷呢？她在幹嘛？

（雅克看向朱絲婷，朱絲婷動作。）

雅克：她抓著自己的頭髮，絕望地看著地上，不停地扭動手臂。

主人：雅克，你真是野蠻，真是鐵石心腸啊。

雅克：不，主人，我不是這樣的人。我很有同情心，不過，只有在比較合適的時刻，我才會發揮同情心。那些濫用同情心

的人，等到該用的時候就沒有了。

（雅克說完話轉身走向葛庇父子，三人面面相望。）

老葛庇：（向雅克說）啊！你出來啦！有沒有睡好哇？你是該好好睡
　　　　一覺的！（向他兒子說）他跟剛出生的小嬰兒一樣有精神
　　　　呢！去酒窖裡拿瓶酒來。（向雅克說）你現在一定很想吃東
　　　　西吧！

雅克：當然想囉！

◎**道具工作人員從 E4 進場，手上拿著一瓶酒。**

小葛庇：這麼一大早的，我不渴。

老葛庇：你不想喝嗎？

小葛庇：不想。

老葛庇：啊！我知道是怎麼回事了。哼，一定是朱絲婷。（向雅克
　　　　說）他在外頭晃那麼久，一定是晃到她家去，然後撞見
　　　　她跟別人在一起。（向小葛庇說）活該！我早就跟你說過
　　　　這女孩子根本是個妓女！（向雅克說）看看這個傢伙，這
　　　　酒又沒錯，幹嘛跟它過不去！

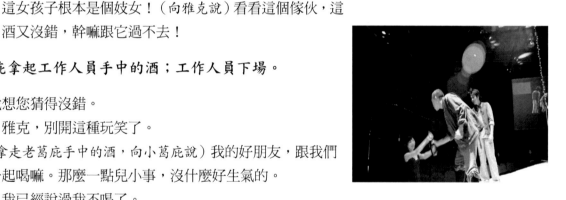

◎**老葛庇拿起工作人員手中的酒；工作人員下場。**

雅克：我想您猜得沒錯。

小葛庇：雅克，別開這種玩笑了。

雅克：（拿走老葛庇手中的酒，向小葛庇說）我的好朋友，跟我們
　　　　一起喝嘛。那麼一點兒小事，沒什麼好生氣的。

小葛庇：我已經說過我不喝了。

雅克：你會再見到她，這件事也會煙消雲散，沒什麼好心煩的。

老葛庇：我才不信事情有這麼簡單呢，這女孩把他整死的話最
　　　　好！……好啦，現在我得帶你回去見你父親，讓他原諒
　　　　你蹺家這檔子事。唉！你們這些不肖子啊！都是一個
　　　　樣！你們這些沒出息的傢伙……好啦，我們走吧。

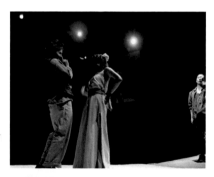

（老葛庇挽著雅克的手臂，走了幾步後老葛庇從 E4 離去，雅克走回
A平台；小葛庇走向朱絲婷。）

主人：這個小故事實在太妙了！它讓我們更了解女人，也更了解
　　　　朋友。

雅克：或許您還真的相信，遇到有機可乘的時候，朋友會對您的
　　　　情婦無動於衷。

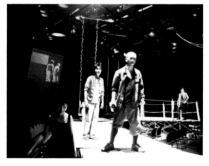

◎**雅克手指向B台，過場樂進，與第二場之音樂相同。**
◎**C 區燈收。**

第四場

◎B區燈亮，聖圖旺從鞦韆上起身，面向主人。

◎音樂持續至台詞之後。

聖圖旺：我的朋友！我親愛的朋友！請過來……

（聖圖旺站在平台邊，將手臂伸向站在A平台的主人。主人走下A平台與聖圖旺會合二人面對面。）

聖圖旺：啊！我的朋友，能夠擁有一個讓人感受真摯情誼的朋友，是多麼令人感動的事啊……

主人：聖圖旺，您讓我太感動了。

聖圖旺：是啊，您是我最好的朋友，而我啊，我的朋友……

主人：您怎麼了？您也一樣啊，您也是我最好的朋友。

聖圖旺：我的朋友，只怕您還不知道我是怎麼樣的一個人哪。

主人：我了解您就像了解我自己一樣。

聖圖旺：如果您真的了解我，您就會希望不曾認識過我。

主人：快別這麼說。

聖圖旺：我是個卑鄙無恥的小人哪！是啊，沒有比這更恰當的形容詞了。正因為如此，我必須在您面前坦承：我是個卑鄙無恥的小人。

主人：我不許你在我面前侮辱自己！

聖圖旺：我是個卑鄙無恥的小人！

主人：您不是！

聖圖旺：我是！

主人：請別再說了，我的朋友。您說的話把我的心都弄碎了，到底有什麼事困擾著您？有什麼事讓您如此自責？

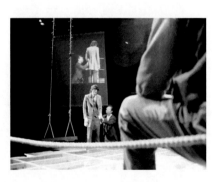

聖圖旺：在我過去的生命裡有個污點，就那麼一個污點，是的，只有一個污點，可是……

主人：您瞧，不過是個污點，那是什麼樣的污點呢？

聖圖旺：一個足以讓我終生蒙羞的污點。

主人：單單一個污點就像完全沒有污點一樣。

聖圖旺：啊！這是不可能的。雖然只是絕無僅有的一個污點，但是這個污點實在太可怕了。我，聖圖旺，曾經背叛，是的，我曾經背叛過我的朋友！

主人：怎麼說呢？這事怎麼發生的？

聖圖旺：我們兩人同時和一個女孩子交往，我朋友愛上這個女孩，但這女孩卻愛上了我。我朋友花錢供養這女孩，但是得到好處的卻是我。我從來就沒有勇氣把真相告訴他，不過，我總是得告訴他的。如果我遇見他，我一定要把一切都說出來，我一定要把事情的真相都告訴他，這樣，

　　我才能夠從那可怕的秘密裡解脫出來，從那個讓我痛苦
　　不堪的秘密裡解脫出來……

主人：您這麼做是對的，聖圖旺。

聖圖旺：您也建議我這麼做。

主人：是啊，我建議您這麼做。

聖圖旺：那您覺得我朋友會怎麼想？

主人：他會被您的坦率與悔改所感動，他會緊緊地擁抱您。

聖圖旺：您真的這麼想嗎？

主人：我是真的這麼想。

聖圖旺：換作是您，您也會擁抱我嗎？

主人：我？那還用說嗎？

聖圖旺：我的朋友，請你擁抱我吧！

主人：怎麼啦？

聖圖旺：請你擁抱我，因為我背叛的那個朋友，就是你。

主人：……阿加特？

聖圖旺：是的……啊！您這是在責怪我！請您將剛才的話都收回
　　去吧！好，好，您想怎麼懲罰我，就請動手吧！您懲罰
　　我是對的，我犯的錯根本就不可原諒。請您放棄我！不
　　要再理睬我！請您鄙視我！啊，如果您知道，那個下賤
　　的女人把我弄成什麼樣子就好了！她逼我扮演如此齷齪
　　的角色，讓我多麼痛苦啊……

◎B區與C區燈光同轉為紫紅色調。
◎過場樂漸進，曲調輕快，節奏配合著下一場中的對話由緩
　而急，再緩。

第五場

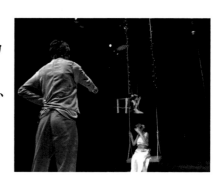

◎朱絲婷從鞦韆上站起，與小葛庇二人面對而立；朱絲婷面
　向C區，小葛庇面向A、B區。
◎聖圖旺與主人二人面對面站著，聖圖旺向C區，主人向A、
　B區；阿加特坐在鞦韆上，面對A、B區。
◎整場音樂持續。

朱絲婷：我發誓！我用我父、母親的性命擔保，我說的都是真的！

小葛庇：我永遠都不會再相信妳了！

主人：那個下賤的女人！還有你！你，聖圖旺，你怎麼可以……

聖圖旺：不要再逼我了，我的朋友！

朱絲婷：我發誓他碰也沒碰過我一下！

小葛庇：妳騙人！

主人：您怎麼可以！

小葛庇：跟那個混蛋！

聖圖旺：我怎麼可以？因為我是天底下最卑鄙無恥的小人！我朋友是世界上最善良的人，而我卻那麼無恥地背叛他。您問我為什麼嗎？因為我是個混蛋！一個不折不扣的混蛋！

朱絲婷：他不是混蛋！他是你的朋友啊！

小葛庇：我的朋友？

朱絲婷：是啊！他是你的朋友，他真的連碰都沒有碰我！

小葛庇：不要再說了！

聖圖旺：沒錯，我是個不折不扣的混蛋！

主人：不要這樣，不要再侮辱你自己了！

聖圖旺：別管我！我要繼續侮辱我自己！

主人：不管過去發什麼事事，你都不該侮辱你自己。

朱絲婷：他跟我說他是你的朋友，即使我跟他單獨在荒島上，他也不會對我怎麼樣。

主人：不要再折磨自己了。

小葛庇：他真的這麼說嗎？

朱絲婷：對呀！

聖圖旺：我要折磨我自己。

主人：我們兩個都被那個小賤貨給害了，你和我一樣，都是受害者！是她勾引你的！你對我如此真誠，你剛才什麼都告訴我了，你永遠都是我的朋友！

小葛庇：即使是在荒島上？，他真的這麼說嗎？

朱絲婷：對呀！

聖圖旺：我沒有資格當您的朋友。

主人：你說的剛好相反，從現在開始，你更有資格當我的朋友了！你的自責和不安證明了你對我的友情。

小葛庇：他真的說他是我朋友，他真的說即使你們單獨在荒島上，他也不能碰妳？

朱絲婷：對呀！

聖圖旺：啊，您實在太寬宏大量了！

主人：請擁抱我！

（主人與聖圖旺二人擁抱。）

小葛庇：他真的說即使你們單獨在荒島上，他也不會碰妳？

朱絲婷：對呀！

小葛庇：在荒島上？他是這麼說的嗎？妳發誓！

朱絲婷：我發誓！

（小葛庇與朱絲婷二人擁抱。）

主人：為我們的友誼歡呼，不管多放蕩的女人，都破壞不了我們的感情。

小葛庇：即使在荒島上！啊！我錯怪他了，他是真正夠義氣的好朋友啊！

雅克：主人，我真為您擔心。

◎**主人放開聖圖旺走向階梯，面向雅克說話；其它人定格。音樂聲乍停。**

主人：你說什麼？

雅克：我覺得我們的風流韻事實在太像了。

（主人走回原先的位置，其它人恢復動作。）

聖圖旺：現在，我只想要報復！這個賤女人欺騙了我們的感情，我們要一起報復！您怎麼說，我就怎麼做！

主人：待會兒再說吧。我們待會兒再繼續……

聖圖旺：不，不！我們立刻就動手！只要您吩咐，我做什麼都好！您怎麼打算，只要吩咐一聲就行了。

主人：好哇，不過還是待會兒再說罷。

（主人轉向Ｃ台，停頓一會兒；其它人動作‘漸漸地’停格。）

主人：我現在想看看雅克的故事怎麼收場。

◎**主人向Ａ台走回，雅克向Ｃ台走近，二人在階梯與獨木上對望一眼，之後主人站上Ａ台，雅克加入小葛庇與朱絲婷；Ｃ台的人恢復動作。**

小葛庇：雅克！謝謝你。你是我最好的朋友。（小葛庇擁抱雅克）現在，請你擁抱朱絲婷。（雅克猶豫不前）好了，別害羞了，你可以當我的面擁抱她！我命令你！（雅克擁抱朱絲婷）我們三個人是世界上最好的朋友，生死與共……在荒島上……你真的不會碰她嗎？即使在荒島上？

雅克：碰朋友的女人？你瘋了不成？

小葛庇：你是最忠誠的朋友！一個是最貞潔的女人！一個是最忠誠的朋友。我幸福得跟國王一樣。

主人：下流胚子！（雅克轉身向主人，小葛庇與朱絲婷定格）不過要把我那檔風流韻事說完還早得很呢……

雅克：（走回Ａ台）您戴綠帽子，戴得還不過癮嗎？

◎小葛庇和朱絲婷、聖圖旺和阿加特相擁分別從 E2 和 E4 下
　場。
◎燈光轉為開場時昏黃的色調。
◎開場時的音樂聲再進。

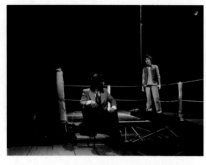

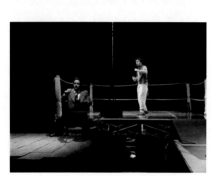

第六場

◎主人目送聖圖旺和阿加特下場，回神之後走向 A、B 平台
　之間的階梯，坐下；雅克則走向 A、C 平台間的獨木橋，
　來回走動，時而坐下。
◎音樂漸收。

主人：我的風流韻事接著剛才那裡，繼續發展下去，而且結局很
　　　嚇人，是所有風流韻事的結局裡，最糟糕的那種……

雅克：最糟糕的結局是怎樣？

主人：你想想看。

（主人拿出菸袋開始捲菸，在下一段雅克說話的時候不時地抽上幾口。）

雅克：我會想一想…風流韻事最糟的結局會是什麼…不過，主人，
　　　我的風流韻事要說完，也還早得很。我失去了貞操，我發
　　　現誰是最好的朋友。所以，那天我實在太高興了，結果我
　　　喝得爛醉，我父親狠狠地把我揍了一頓，一支軍隊剛好從
　　　附近經過，我就這樣去當兵了。作戰的時候，我的膝蓋吃
　　　了一顆子彈，人們把我丟上一輛雙輪馬車，他們在一間破
　　　房子前面停了下來，一個女人出現在門口……

主人：這一段已經說過了。

雅克：您又要打斷我的話嗎？

主人：好，好，你繼續！

雅克：我不幹了！我不想一天到晚被打斷。

主人：好哇。這樣的話，我們就再走一段路吧…

（主人起身走向 B 台面向 A 區，雅克則走向 C 台面向 C 區。）

主人：還有好長的路要趕呢（看懷錶）……真是要命哪，我們怎
　　　麼會沒有馬騎呢？

雅克：（轉向主人）您別忘了，我們這會兒可是在舞台上啊，這裏
　　　怎麼可能會有馬！

主人：就為了一場可笑的演出，我竟然得用腳走路。可是，那個
　　　創造我們的主人，明明給了我們馬呀！

雅克：這就是有太多主人的壞處，誰叫我們是給這麼多主人創造
　　　出來的。

主人：雅克，我常常問自己，我們算不算是好的產品。你覺得那
　　　傢伙把我們造得很好嗎？（坐上鞦韆）

雅克：主人，誰是'那傢伙'？在天上的那個嗎？

主人：上天老早就注定，有一個人會在人間寫我們的故事，而我
　　　想問的是，這個人寫得好嗎？誰知道他是不是多少有些天
　　　份哪？

雅克：如果他沒天分的話，就不會寫作了。（坐上鞦韆）

主人：你說什麼？

雅克：我說如果他沒天分的話，他就不會寫作了。

主人：你剛才說的話，人家一聽說就知道你不過是個僕人。你以
　　　為寫作的人都有天分嗎？那上次來找我們主人的那個年輕
　　　詩人呢？

雅克：我半個詩人也不認識。

主人：看得出來，你對那個把我們創造出來的主人是一無所知。
　　　你是個非常沒有文化素養的僕人。

◎二人無聲地盪著鞦韆。客棧老闆娘從 E4 上場走上 C 台，
　　看到雅克和他的主人後，向他們行屈膝禮。

老闆娘：兩位先生，歡迎光臨。

主人：歡迎光臨？光臨哪裏呀？這位女士。

老闆娘：大鹿客棧。

◎工作人員從 E4 進場，舉著'大鹿客棧'的招牌繞 C 台走
　　一圈；主僕二人看著她的動作。

主人：這名字從來沒聽過。

老闆娘：搬張桌子來！還有幾張椅子！

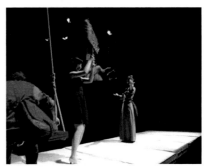

◎工作人員搬來一張桌子及兩把椅子放置在 C 台上。

老闆娘：上天注定你們在旅行途中，會到我們的客棧來休息，你
　　　　們會在這兒吃飯、喝酒、睡覺，還會聽那位遠近馳名既
　　　　多話又粗魯的老闆娘說故事。

主人：聽起來好像我家僕人給我受的罪還不夠！

老闆娘：兩位先生要用點什麼？

主人：這倒是要好好想一想。

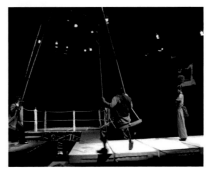

老闆娘：您不需要想啊，上天注定您會吃鴨肉配馬鈴薯，再加上
　　　　一瓶葡萄酒……

（客棧老闆娘從 E4 退場；主人從鞦韆上起身跳上 C 台。）

雅克：主人，您剛才要我說一下對那個詩人的看法。

（雅克從鞦韆上起身，坐在椅子上，面向 C 區。）

主人：（目光仍停留在客棧老闆娘的身影）詩人？

雅克：去找過我們主人的那個年輕詩人……

主人：對！有一天，有個年輕詩人跑來找我們主人，也就是創造我們的那個主人。詩人們常常來煩他。年輕的詩人總是多得不得了，光是在法國，每年都會增加大約四十萬個詩人，其他沒文化的國家情況更糟。

雅克：這些詩人怎麼解決呢？把他們淹死嗎？

主人：（坐在椅子上，面向 B 區）這是從前的做法，古時候在斯巴達，他們是這麼做的。那時候，詩人一生下來，就會被人從高高的岩石上扔到海裡，不過在我們這個文明的時代，任何人都有權利活到他自己斷氣的那一天。

（客棧老闆娘拿著酒瓶、酒杯從 E4 進場。）

老闆娘：可以嗎？

主人：（試飲一口酒）好極了！就擱這兒吧。（客棧老闆娘退場）喔，剛才說到有一天，有個年輕詩人跑到我們主人家來毛遂自薦，還從口袋裡掏出一張紙。

◎此時 A 台上出現兩個人，狄德羅與一個年輕的詩人，詩人手中拿著一堆文稿。

狄德羅：這可不簡單，這是詩耶！

詩人：是的，大師，這是詩，這是我自己寫的詩，我懇請您跟我說真話，我只想聽真話。

狄德羅：可是你不怕聽真話嗎？

詩人：我不怕。

狄德羅：親愛的朋友，我覺得，不只是你手上的詩句連狗屎都不如，我想你再怎麼寫，也不會好到哪裏去了！

詩人：這真是令人傷心哪，我一輩子都得寫些爛東西了。

狄德羅：小詩人，我可要提醒你，詩人平庸是天地不容的，不論是神、是人還是街旁的路標，都從來沒有寬恕過詩人的平庸啊！

詩人：這個我知道，可是我也沒辦法呀，那是一種衝動。

雅克：一種什麼？

主人：一種衝動。

詩人：有一股莫名的衝動，驅使我寫出蹩腳的詩句。

狄德羅：我再說一次，該說的我可是都說了！

詩人：大師，我知道，您是一位偉大崇高的狄德羅，而我只是個

爛詩人；不過，我們這些爛詩人是人多的一邊，我們永遠都是大多數！就整體來說，人類不過就是些爛詩人組合起來的！而大眾的思想、大眾的品味、大眾的感覺，也不過是爛詩人的集合罷了！您怎麼會認為一個爛詩人會去指責別的爛詩人呢？爛詩人代表的就是人類啊，人們愛這些蹩腳詩愛得要命哪！正因為我寫的都是些蹩腳詩，有朝一日，我會因此成為公認的大詩人！

◎年輕詩人說完後從 E2 下場；狄德羅仍留在台上。

雅克：那個年輕詩人真的對我們主人這麼說嗎？

主人：沒錯，一字不差。

雅克：他的話倒是有幾分道理。

主人：當然囉，而且這些話讓我產生了一種非常不敬的想法。

雅克：我知道您在想什麼。

主人：你知道？

雅克：沒錯。

主人：好，說來聽聽。

雅克：不，不，是您先想到的。

主人：別裝蒜了，你跟我一起想到的。

雅克：不，不，我是後來才想到的。

主人：好了，你說吧！到底是什麼想法？快說！

雅克：您在想，創造我們的主人，說不定也是個蹩腳的詩人。

主人：誰能證明他不是呢？

雅克：那您覺得，換做另一個主人來創造我們的話，我們就會過得比現在好嗎？

主人：這就難說了。如果我們倆真是出自名家之手，出自一個天才的筆下……那當然不一樣囉。

（狄德羅在莊嚴神聖的音樂聲中從 E2 下場。）

雅克：您知不知道這樣子很悲哀？

主人：什麼事很悲哀？

雅克：您對您的創造者有這麼壞的評價。

主人：我只是評論他的作品而已呀。

雅克：我們應該敬愛創造我們的主人；我們愛他的話，就會更快樂，更安心，也會對自己更有自信。可是您，竟然想要擁有一個更好的創造者。老實說，這簡直是在褻瀆神明啊，主人。

（老闆娘再次從 E4 進場，手中的托盤放著食物；她將食物放在桌上後，面朝向 A 區。）

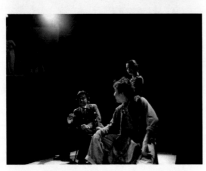

老闆娘：兩位先生，鴨肉來了……你們用完餐之後呢，我再告訴
　　　　你們拉寶梅蕾夫人的故事。

雅克：吃完晚飯以後，該我來講我是怎麼開始戀愛的！

老闆娘：您的主人會決定該誰來說故事。

主人：喔！不關我的事！不關我的事！這要看上天是怎麼注定
　　　的！

老闆娘：上天注定這回該我講了。

◎場燈亮起，舞台監督宣佈第一幕結束。

◎演員從 E4 下場。

◎舞台工作人員上場將鞦韆撤走，另一組工作人員則在 A 台
　上搭架繩梯。

◎穿著女侍圍裙的工作人員身揹售貨架出場，來回於觀眾之
　間兜售商品。

◎幕間音樂進。

第二幕

◎舞台更換工作完成後，舞台監督宣佈第二幕開始，所有工
　作人員離場。
◎幕間音樂收。
◎雅克和主人從 E4 進場，坐在 C 台的椅子上延續第一幕最
　後的動作。
◎燈光恢復為三個光區，色調溫暖。

第一場

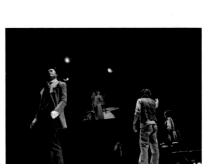

雅克：這一切都是從我失去貞操那時候開始的。那天我喝得爛醉，
　　　我父親把我狠狠揍了一頓，那時候剛好有一支軍隊從附近
　　　經過……

老闆娘：（從 E4 進場）飯菜還可以嗎？

主人：美味極了！

雅克：太棒了！

老闆娘：要不要再來一瓶酒？

主人：當然好哇！

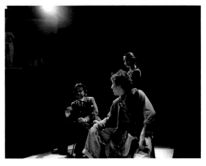

老闆娘：（轉身向 E4 出入口說）再拿一瓶酒來！（向雅克和主人
　　　　說）我說過吃完這頓豐盛的晚餐以後，要給兩位先生說
　　　　拉寶梅蕾夫人的故事……

雅克：真是天殺的！老闆娘！我正在說我是怎麼開始戀愛的！

老闆娘：男人很容易就會愛上女人，也很容易把女人給拋棄。這
　　　　個道理全世界的人都知道。所以我呢，要跟你們說個故
　　　　事，讓你們看看那些壞傢伙有什麼下場。

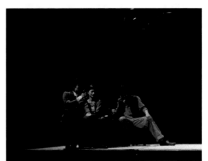

雅克：老闆娘，您嘴巴實在很大！妳的嘴巴裡好像裝著十萬八千
　　　噸的話，在那兒虎視眈眈地，想找個倒楣鬼，好把這些話
　　　通通從他耳朵裡灌進去！

老闆娘：先生，您這僕人可真沒教養，自以為有趣，還敢打斷女
　　　　士的話。

主人：雅克，別鬧了……

老闆娘：那我說囉……

◎客棧老闆娘坐在椅子上面向 A、B 區；悠揚的音樂聲進。
◎A、B 台燈光調整為藍色調，亮度略亮於 C 台；C 台維持
　橙色的暖色調。

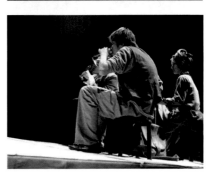

老闆娘：從前有位侯爵，名叫阿爾西。這傢伙怪的很，而且是個
　　　　好色之徒。總之，他這個人很討人喜歡，可是他不懂得

尊重女人。

雅克：他做得一點兒也沒錯。

老闆娘：雅克先生，您打斷了我的話。

雅克：大鹿客棧可敬的女主人，我可不是在跟您說話。

◎Ａ台上阿爾西侯爵與拉寶梅蕾侯爵夫人從相對的方向走
　出，二人熱情擁抱。

老闆娘：這侯爵呢，尋尋覓覓才找到這位拉寶梅蕾侯爵夫人。這
　　　　位侯爵夫人是位寡婦，她平常生活非常檢點，家裡有錢，
　　　　加上她的出身很好，所以眼界也比人高。阿爾西侯爵可
　　　　是費了一番功夫才得到她的芳心。可是，幾年以後，侯
　　　　爵開始覺得無趣了。你們知道我的意思吧，兩位先生。

◎阿爾西侯爵放開拉寶梅蕾侯爵夫人，轉身背對著她，面向
　Ｃ區；拉寶梅蕾侯爵夫人目視著阿爾西侯爵。

老闆娘：一開始，他只是建議拉寶梅蕾夫人多出去參加社交活
　　　　動.......

◎此時舞會音樂聲進，一群客人從Ｅ2走出站上Ｂ台，拉寶
　梅蕾侯爵夫人從Ａ台下加入他們。

老闆娘：後來，他要拉寶梅蕾夫人多在家招待客人........

◎幾位客人隨著拉寶梅蕾侯爵夫人走上Ａ台圍繞著阿爾西
　侯爵。

老闆娘：最後，拉寶梅蕾夫人在家招待客人的時候，他甚至不再
　　　　出現，總是有什麼緊急的事可以拿來搪塞。

◎阿爾西侯爵退至台邊面向繩索。

◎舞台工作人員從Ｅ1出，遞給阿爾西侯爵一隻小狗。

老闆娘：就算人來了，也不太說話，總是一個人坐在小沙發上，
　　　　拿起書來翻一翻，再把書扔在一旁，逗逗小狗，完全無
　　　　視他們的存在。但拉寶梅蕾夫人始終愛著他，也為了他
　　　　而痛苦不堪。

◎客人們持續彼此寒暄，拉寶梅蕾侯爵夫人面容冷峻注視阿

爾西侯爵。

老闆娘：拉寶梅蕾夫人個性如此高傲，心裡當然非常憤怒，最後
　　　　終於受不了，決心要報復。

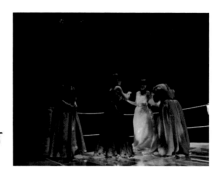

◎拉寶梅蕾侯爵夫人伸出手在空中一揮，音樂聲乍停；所有
　客人陸續下場。
◎A、B台區燈光調整亮度，略暗於C台。

第二場

◎一個舞台工作人員從E4走出，打斷了故事的進行。
◎拉寶梅蕾侯爵夫人與阿爾西侯爵定格。

工作人員：老闆娘！
（客棧老闆娘、雅克、主人同時轉向工作人員。）
老闆娘：什麼事？
工作人員：開食物櫃子的鑰匙放在哪裡？
老闆娘：掛在釘子上…

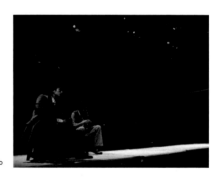

◎工作人員下；客棧老闆娘、雅克、主人再同時轉向A台；
　拉寶梅蕾侯爵夫人與阿爾西侯爵開始動作；A台燈光稍亮。

侯爵夫人：我的朋友，你不是當真的吧？
侯爵：妳呢，妳也不是當真的吧，侯爵夫人。
侯爵夫人：是真的，而且真實得讓人心碎啊。
侯爵：妳怎麼啦，侯爵夫人？
侯爵夫人：沒什麼。

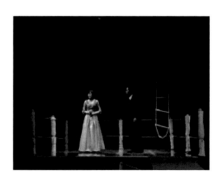

侯爵：我才不相信呢！別這樣了，侯爵夫人，把心事告訴我，至
　　　少這樣我們不會再覺得厭煩。
侯爵夫人：你感到厭煩了？
侯爵：沒有，沒有！……只是有幾天……有幾天……
侯爵夫人：有幾天我們在一起的時候，彼此都感到厭煩……
侯爵：不是這樣的，妳誤會了，我親愛的……只是有幾天……天
　　　知道為什麼……

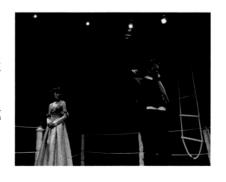

侯爵夫人：我親愛的朋友，我一直想對你傾吐我的秘密，可是我
　　　　　怕那會害你痛苦。

侯爵：妳會讓我痛苦？妳會這麼做嗎？

侯爵夫人：上天知道我不是有意的。

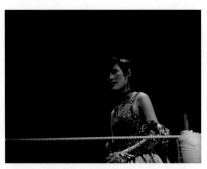

◎舞台工作人員再次出現，拉賓梅蕾侯爵夫人與阿爾西侯爵
　再次定格。

工作人員：老闆娘！

老闆娘：伙計，我已經告訴過你不要打擾我。有事去找老闆！

工作人員：老闆不在！

老闆娘：關我什麼事，你跟我說這幹嘛？

工作人員：因為賣稻草的來了。

老闆娘：把錢給他，然後叫他滾……

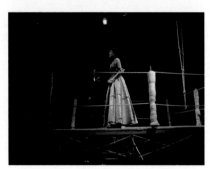

◎工作人員下，拉賓梅蕾侯爵夫人與阿爾西侯爵再動作。

◎音樂聲漸進，陰森而詭譎。

侯爵夫人：真的，不知道事情為什麼會變成這樣，我自己也很傷
　　　　　心。每天晚上我都問我自己：侯爵是不是不值得我愛
　　　　　了？他做了什麼事讓我不滿嗎？他會對我不忠嗎？不
　　　　　會的。那麼，既然他對我的愛始終如一，為什麼我會
　　　　　變心呢？當他遲遲不來的時候，我不再擔心，當他出
　　　　　現的時候，我也不再有甜蜜的感覺。

侯爵：真的嗎？

侯爵夫人：啊，侯爵，請寬恕我，不要責備我……不，你還是不
　　　　　要原諒我吧，我罪有應得……可是，我該掩飾這一切
　　　　　嗎？變心的人是我，不是你。正因為如此，我比從前
　　　　　更尊重你。我沒有辦法欺騙我自己，我心裡已經不再
　　　　　有一絲愛情，這是多麼可怕的事，可又確實是如此。

侯爵：妳太迷人了，妳是世界上最迷人的女人。妳賜給我的喜悅
　　　真是難以形容！妳的坦率讓我感到羞愧。跟我比起來，妳
　　　實在太高尚了！在妳面前，我顯得多麼卑微啊！妳心情轉
　　　變的過程跟我一模一樣，可是我，卻沒有勇氣把它說出來。

侯爵夫人：這是真的嗎？

侯爵：這是千真萬確的，事到如今，我們只有一起放棄這份互相
　　　欺騙的脆弱感情，才能重新拾回我們的快樂。

侯爵夫人：是啊，如果有人還愛著一個人，而這個人卻不再愛他
　　　　　了，那是多麼不幸的事啊。

侯爵：此時此刻的妳，多麼美麗啊！從前，我卻不曾察覺。要不
　　　是我已經從經驗裡得過教訓，我甚至還要說，我比從前更

　　愛慕妳呢！

侯爵夫人：可是侯爵，我們以後該怎麼辦呢？

侯爵：我們永遠不會背叛對方，也不會彼此欺騙。妳將會擁有我
　　　　全心全意的敬愛，我也希望妳對我還沒完全失去信心。我
　　　　們可以成為對方最真心的朋友，往後還可以在愛情的冒險
　　　　裡，互通有無。誰知道以後會發生什麼事呢？

雅克：（站起）確實是這樣啊，以後的事誰知道呢？

侯爵：說不定……

◎E4 出口傳來某個聲音，"我老婆到那兒去啦？"，同一時
　　間，原來的情境音樂乍停。

老闆娘：（起身轉向出口處）幹嘛？

聲音：沒事！

老闆娘：（向雅克和他的主人）兩位先生，這真會把人逼瘋哪！人
　　　　　家才剛想說，躲在這沒人管的角落裡可以清靜清靜，以
　　　　　為大家都睡了，可他卻偏偏要叫我，弄得我剛才講到哪
　　　　　兒都忘了，這個老不死的……（老闆娘走向主人手搭在
　　　　　他的肩上）您覺得怎樣？

第三場

◎A、B台燈光轉暗；阿爾西侯爵退至A台邊面向繩梯，拉
　　寶梅蕾侯爵夫人走下A台來到B台，面向A區；二人靜止
　　不動。

◎C台光線明亮，仍維持暖色調。

主人：我不得不誇獎您，您的故事說得可真好。（主人在她屁股上
　　　　拍了一把）我突然有個怪念頭，如果說，您的丈夫不是剛
　　　　才被您叫做老不死的那位先生，而是我們眼前這位雅克先
　　　　生，結果會怎樣？我的意思是說，如果丈夫說話說個沒完，
　　　　而老婆又是一個長舌婦，結果會怎樣？

雅克：結果會跟那幾年，我在祖父母家的下場完全一樣。他們兩
　　　　個都好嚴肅，早上起床，穿好衣服，出門工作。晚上祖母
　　　　縫縫衣服，祖父讀讀聖經，整天都沒有人開口說話。

主人：那你呢？你在幹嘛？

雅克：他們用東西把我嘴巴塞住，讓我在房間裡跑來跑去！

老闆娘：把你的嘴巴塞住？

雅克：是啊，因為我祖父喜歡安靜，就為了這個，我嘴巴塞著東西渡過我生命中的前十二年……

老闆娘：（轉身面向 E4 出口）伙計！

◎工作人員出現在出口處。

工作人員：在這兒……

老闆娘：再拿兩瓶酒來！不要拿那種平常賣給客人喝的，拿兩瓶放在最裡面的，擱在木柴後面的那一種！

工作人員：知道了！（下）

老闆娘：雅克先生，我改變主意了，你的遭遇實在教人同情。剛才我想像你嘴巴塞著東西，想到你說話的慾望這麼強烈，我就不由自主地生出無限憐憫。這樣好不好？……我們不要再吵了。

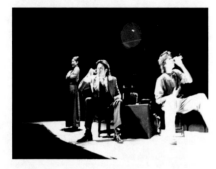

◎工作人員走進來，把兩瓶酒放在桌上，打開酒瓶，倒了三杯酒後下場。

老闆娘：兩位先生，這輩子你們不可能喝到比這更好的酒！

雅克：老闆娘，您從前一定是個讓人魂不守舍的美人！

主人：沒教養的奴才！我們的客棧老闆娘一直是個讓人魂不守舍的美人！

老闆娘：怎麼比得上從前喲。你們要是看過我從前的樣子就好了！唉！甭提了……還是來講拉寶梅蕾夫人的故事吧…（老闆娘手指一彈，音樂聲響起）

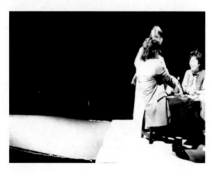

雅克：好哇，不過（雅克也彈了一下手指，音樂聲乍停）我們先來敬那些男人吧！敬那些被您迷得團團轉的男人！

老闆娘：那當然沒問題。（三人碰杯，飲酒）我們繼續來講拉寶梅蕾夫人的故事吧。

◎此時老闆娘再次舉起手，在她彈手指之前，雅克即時抓住她的手。

雅克：我看還是先為侯爵先生乾一杯再說吧，我實在是很擔心他。

老闆娘：您擔心得倒是一點兒也沒錯。

◎三人碰杯，飲酒。

第四場

◎A、B台燈光亮，寒色調。
◎母親和女兒從 E3 走出站上 B 台，看著拉寶梅蕾夫人。
◎阿爾西侯爵仍在 A 台上，身旁有數個打扮美艷的女人。

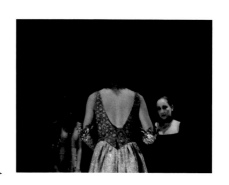

老闆娘：你們知道她有多生氣嗎？她告訴侯爵說她不再愛他了，而侯爵竟然高興得差點兒沒跳起來！兩位先生，這女人可是高傲得很呢！（拉寶梅蕾夫人轉身向著母女二人）於是拉寶梅蕾夫人找到了那兩個女的，她很久以前就認識這對母女了。因為一場官司，法官把她們傳喚到巴黎來，結果官司打輸了，母女倆也變得一文不名，母親只得開賭場來維持生計。

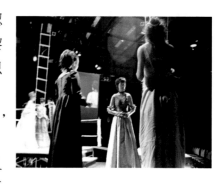

母親：需要就是一切的法則。我費盡心機要把我女兒送進歌劇院，誰知道這蠢貨有個破鑼嗓子，這難道是我的錯嗎？

老闆娘：常來賭場的都是些男人，他們在那兒賭錢、吃飯，而且每次總有一、兩個客人留下來跟女兒或是母親過夜，所以其實她們是……

雅克：對，她們是……不過不管怎麼說，我們還是為她們乾一杯，畢竟她們母女還真讓人乾得下去。

（雅克舉杯；三人碰杯，飲酒。）

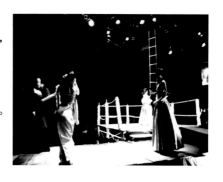

母親：老實說，侯爵夫人，我們從事的是一種很敏感的冒險行業。

侯爵夫人：妳們在這一行，還不算太出名吧？

母親：幸好還不算太出名，我們的……生意……是在漢堡街做的……那地方，沒事的話也沒人會去……

侯爵夫人：我想妳們應該不會太捨不得這一行吧。要是我給妳們安排稍微體面一點的生活，妳們覺得怎麼樣？

母親：啊，侯爵夫人！

侯爵夫人：不過妳們對我可得言聽計從。

母親：您放心吧。

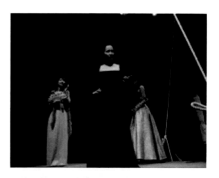

侯爵夫人：很好，妳們回家去吧！把家具都賣掉，還有，只要是顏色有點鮮艷的衣服也都拿去賣掉。

雅克：我敬那位小姐一杯，她的神情好憂鬱啊，想必是因為每晚都要換主人的緣故吧。

老闆娘：別說笑了，這種事有時候讓人噁心得想吐，您要是知道的話就笑不出來了！

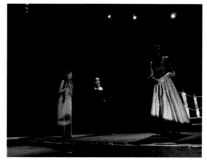

侯爵夫人：我會幫你們租一間小公寓，裡面的擺設是最樸素的。除了去望彌撒，或是望完彌撒走路回家之外，妳們不可以離開公寓半步。在街上走的時候，眼睛得盯著地

上，而且絕對不可以單獨出門，妳們說話的主題一定要圍繞著上帝。至於我呢，當然不會去家裡探望妳們。我是不夠格……跟這麼神聖的女人交往的……現在，就乖乖聽話吧！

主人：這女人真叫人害怕。

老闆娘：這還不算什麼，您還不知道她有多厲害呢。

◎母親和女兒從 E3 退場。

◎侯爵夫人走上 A 台；B 台燈光暗。

◎輕快的音樂聲響起。

第五場

◎拉寶梅蕾侯爵夫人走上 A 台的同時，女人們相繼退場。

◎樂聲乍停。

侯爵夫人：噢，侯爵！看到您多麼教人開心啊！您的戀情最近進行得怎麼樣啊？那些年輕姑娘還好嗎？

◎侯爵挽著她的手臂，兩人一同在平台上來回漫步；侯爵倚向她，在她耳邊低語幾句，回答她的問話。

主人：雅克，看哪！他什麼事都告訴她！真是隻蠢豬！

侯爵夫人：你真是讓人佩服。你對女人一直就是那麼有辦法！

侯爵：那妳呢？妳沒有什麼故事要告訴我嗎？那位矮墩墩的伯爵呢？那個小矮子、小侏儒，他這麼殷勤……

侯爵夫人：我們不再見面了。

侯爵：不要這樣嘛！何必這麼絕情呢？

侯爵夫人：因為我不喜歡他。

侯爵：妳怎麼會不喜歡他呢？他是世界上最討人喜歡的侏儒呢！難道妳心裡還愛著我？

侯爵夫人：也許吧……

侯爵：妳期待我會回心轉意，所以妳謹言慎行，讓自己一言一行都無可挑剔嗎？

侯爵夫人：你害怕了嗎？

侯爵：妳是一個危險的女人！

◎侯爵和侯爵夫人逐漸走向階梯處；B 台燈光亮起。

◎**在此同時，母親和女兒做樸素之打扮從 E2 走出站上 B 台與前二人相遇。**

侯爵夫人：啊！天哪，這是真的嗎！（她放開侯爵的手臂，向母
　　　　　　女二人迎上去）真的是您嗎？夫人？

母親：是啊，是我……

侯爵夫人：您近來可好？自從上次見面，怎麼就沒了消息？

母親：我們遭遇的不幸您是知道的，我們一直深居簡出，過著單
　　　純的生活。

侯爵夫人：我很贊成妳們深居簡出，可是怎麼連我都不理了呢？

女兒：夫人，我跟媽媽提到您不下十次，可她總是說：「拉寶梅蕾
　　　夫人？她早就把我們給忘了。」

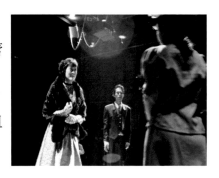

侯爵夫人：這是什麼話呀！我很高興看到妳們哪。這位是我的朋
　　　　　　友，阿爾西侯爵，他在這兒不會不方便吧，反正小姐
　　　　　　都已經是大人了，真是女大十八變哪！

（侯爵夫人向母親與女兒使眼色，二人隨即做狀要離開。）

侯爵：再留一會兒嘛！別急著走哇！

母親：不行，不行，得去教堂做晚禱了……走吧，女兒！

（母女二人鞠躬後從 E3 下場。）

侯爵：天哪，侯爵夫人，這兩個女人是誰呀？

侯爵夫人：他們是我認識的人裡頭，最幸福的兩個女人了。你有
　　　　　　沒有感受到那種寧靜？讓人覺得隱居是充滿智慧的
　　　　　　生活方式。

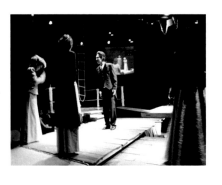

侯爵：侯爵夫人，如果我們的分手讓妳陷入如此悲傷的絕境，我
　　　是不會原諒我自己的。

侯爵夫人：你希望我不要拒絕那個矮墩墩的伯爵，是嗎？

侯爵：那個小矮子？當然囉。

侯爵夫人：你覺得這樣會比較好嗎？

侯爵：那還用說嗎。

侯爵夫人：歲月不饒人哪！我第一次看到她的時候，她還沒三粒
　　　　　　蘋果疊起來那麼高呢。

侯爵：妳說的是那位夫人的女兒嗎？

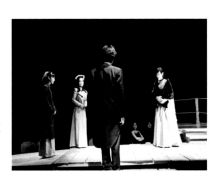

侯爵夫人：是啊。我覺得自己就像是一朵枯萎的玫瑰，在另一朵
　　　　　　含苞待放的玫瑰面前凋謝。你也注意到這女孩了嗎？

侯爵：當然注意到了！

侯爵夫人：你覺得她怎麼樣？

侯爵：簡直就像拉斐爾筆下的聖母。

侯爵夫人：那樣的眼神！

侯爵：那樣的聲音！

侯爵夫人：那樣的肌膚！

侯爵：那樣的氣質！

侯爵夫人：那樣的微笑！

侯爵：那樣的身體！

◎侯爵走上Ａ台邊緣的繩梯處，侯爵夫人則站在平台另一角落，目視著侯爵；二人定格。Ａ台燈轉暗。

雅克：真是天殺的，侯爵，再這樣下去，他就要萬劫不復了！

老闆娘：你說得沒錯，他的確是要萬劫不復了！他已經上鉤了。

雅克：老闆娘，這位侯爵夫人是一頭可怕的野獸啊。

老闆娘：那侯爵又怎麼說呢！他本來就不該背棄侯爵夫人！

雅克：老闆娘，您應該沒有聽過「小刀與刀鞘」這個迷人的寓言故事吧。

老闆娘：（不悅地）你從來沒跟我說過！

第六場

◎老闆娘手指一彈，Ａ台再亮，情境音樂聲起。

◎侯爵弄亂頭髮，轉過身向著侯爵夫人。

侯爵：侯爵夫人，您最近有沒有看見您那兩位朋友呀？

老闆娘：你們看到他被整成什麼德性了吧？

侯爵：妳這樣實在太不應該了！她們母女倆這麼窮，妳卻連頓飯也沒邀請她們來吃過……

侯爵夫人：我去邀過她們，可是沒有用啊。你不要覺得太驚訝，因為，要是別人知道她們母女倆來我這兒，人家就會說這對母女是歸拉寶梅蕾夫人照顧的，以後就沒有人會救濟她們了。

侯爵：什麼！她們靠別人救濟在生活？

侯爵夫人：是啊，靠她們那兒教會的救濟。

侯爵：她們是妳的朋友，妳竟然忍心讓她們靠救濟生活！

侯爵夫人：啊，侯爵，我們這些平凡人很難了解這些虔誠的心靈啊。她們不會隨便接受別人幫忙的，只有純潔無瑕的人才有資格救濟她們哪。

侯爵：妳知道嗎？我差點兒就忍不住去拜訪她們了。

侯爵夫人：還好你這麼做，不然你可能就再也見不到她們了。這個女孩這麼迷人，你還是不要去拜訪她們，免得招人閒言閒語。

侯爵：太殘酷了……

侯爵夫人：是啊，太殘酷了，說得一點兒也沒錯。

侯爵：侯爵夫人，妳這是在嘲笑我。

侯爵夫人：我不過是想要幫你免除困擾罷了。侯爵，你這麼做是自討苦吃啊！這女孩可不能跟你認識的那些女人混為一談！她不會接受誘惑。你是無法如願以償的。

（侯爵神情沮喪，回到舞台邊緣。）

雅克：這侯爵夫人真壞。

老闆娘：雅克先生，請不要為男人辯護。你難道不記得拉寶梅蕾夫人有多麼愛侯爵嗎？她還是瘋狂地愛著侯爵。侯爵說的每一句話都讓她心如刀割！難道你看不出來，等在他們兩人面前的，是個可怕的地獄嗎？

（侯爵再次走向侯爵夫人。頭髮與衣服更為凌亂。）

侯爵夫人：天哪，您的氣色怎麼會這麼糟！

侯爵：我滿腦子想的都是她，我再也受不了了。我晚上睡不著，白天吃不下。這半個月以來，我喝酒像喝水似的，而為了能在教堂裡看她一眼，我又變得跟修道士一樣……侯爵夫人，妳想辦法，讓我能再見到她吧！　妳是我唯一的朋友啊！

侯爵夫人：侯爵，我很願意幫你的忙，但這實在不容易呀。我們不能讓她覺得我們是一夥的……

侯爵：拜託嘛！

侯爵夫人：拜託嘛！……你愛不愛她關我什麼事呢！我何苦把自己的生活搞得那麼亂？你還是自求多福罷！

侯爵：我求求妳！如果您不幫我的話，我就完了。就算不為我，妳也為他們母女倆想想吧！我已經控制不住我自己了！我會破門而入，衝進她們家裡，妳無法想像我會做出什麼事！

侯爵夫人：好罷……你想怎麼樣就怎麼樣罷。不過，至少得給我一點時間好好準備……

◎侯爵從 E1 退場。

◎侯爵夫人走下階梯。

◎A台燈暗。音樂漸收。

第七場

◎B台燈進。
◎侯爵夫人在B台面向A、B區觀眾，母親與女兒從E3進
　場。

雅克：老闆娘！這女人真是壞透了！
老闆娘：雅克先生，那侯爵呢，他是天使囉，是吧？
雅克：為什麼他得當天使呢？男人難道除了當天使或野獸，就沒
　　　有其他的選擇了嗎？您要是聽過刀鞘與小刀的這個寓言故
　　　事的話，應該會長一點智慧。

◎侯爵夫人轉身向著母女二人。

侯爵夫人：好，過來，過來。我們就要開始了。待會兒侯爵到的
　　　　　時候，我們要假裝驚訝得不得了，可不要搞錯了！

◎侯爵從E3走出加入她們，故作驚訝狀。

侯爵：哦……我好像打攪到妳們了！
侯爵夫人：真是沒想到……侯爵先生，真沒想到會在這兒遇見
　　　　　您……
老闆娘：既然您也在這兒，就跟我們一塊兒聊聊天吧。

◎侯爵親吻三位女士的手，最後停留在女兒身邊；四人做談
　話狀。侯爵夫人與母親在B台邊面向C區，侯爵與女兒在
　台的另一邊，面向B區。

雅克：我很確定這一段您不會太感興趣的，他們的故事一邊進行，
　　　我一邊說刀鞘與小刀的故事給您聽。
侯爵：各位女士，我完全同意妳們的看法。生命的喜悅算什麼？
　　　不過是煙霧和塵土罷了。妳們知道我最欽佩的人是誰嗎？
雅克：主人，別聽他的！
侯爵：妳們不知道嗎？是聖西梅翁隱士，我受洗的名字就是從他
　　　來的。

◎劇場上方的絲瓜棚上亮起一個十字形的光區，扮演西梅翁
　的演員站在十字形光區之中，頭部微仰。

雅克：刀鞘與小刀是一切寓言故事中寓意最深遠的，也是所有科
　　　學的基礎。
侯爵：想想看，各位女士！西梅翁花了四十年的時間，在一根四

十公尺高的柱子上向上帝祈禱，祈求上帝賜給他力量，讓他
能在四十公尺高的柱子上待四十年，在那兒向上帝祈禱……

（除雅克外，所有人看向西梅翁。）

雅克：主人，別聽他的！（站起）

候爵：……祈求上帝賜給他力量，讓他能在四十公尺高的柱子上
度過四十年……

雅克：（走至獨木橋上）聽我說！有一天，刀鞘和小刀吵得不可開
交，小刀對刀鞘說：刀鞘吾愛，您是個貨真價實的婊子，
您每天都接待新來的小刀。刀鞘回答說：小刀吾愛，您是
個不折不扣的混蛋，因為您每天都換刀鞘。

候爵：各位女士，請想想看！花四十年的時間待在一根四十公尺
高的柱子上！

雅克：他們從吃飯的時候就開始吵。這時，坐在刀鞘與小刀中間
的人就說話了：（主人轉開視線專心地聽雅克說話）我親愛
的刀鞘，還有你，我親愛的小刀，你們這樣換刀換鞘是很
好，不過你們都犯了一個非常嚴重的錯，那就是你們曾經
互相承諾不要換來換去。小刀，你應該還不知道吧，上帝
創造你，就是要讓你插進好幾個不同的刀鞘。

女兒：那……這根柱子真的有四十公尺高嗎？

雅克：至於妳呢，刀鞘，妳還不明白上帝創造妳，就是要給妳很
多支小刀嗎？

（聽完最後這句話，主人笑了。）

候爵：是的，小姑娘，有四十公尺高。

女兒：那西梅翁不會頭暈嗎？

候爵：不會地，他不會頭暈。親愛的小姑娘，妳知道為什麼嗎？

女兒：我不知道。

候爵：因為他在柱子上從來不往下看。他永遠看著上帝。要知道，
往上看的人從來不會頭暈。

三個女人：真的嗎！

主人：雅克，真是這樣嗎！

雅克：沒錯。

候爵：很榮幸能和各位相遇。

（候爵再次親吻女兒的手，向著她與母親致意後走上A台；女兒
望著侯爵夫人。）

主人：你的寓言很不道德。我唾棄這個故事，也拒絕接受這個故
事。我還要說，這個寓言故事，我就當它不存在。

雅克：可是你覺得這故事很有趣！

主人：跟這沒關係！誰會覺得這故事不有趣呢？我當然覺得這故
事很有趣！

第八場

◎A台燈光亮起；侯爵在A台上，侯爵夫人隨後也跟上。
◎母女二人仍留在B台面向B區。

侯爵夫人：怎麼，侯爵，妳在法國找得到哪個女人，願意像我這樣為你做這些事嗎？

侯爵：妳是我唯一的朋友……

侯爵夫人：不要再說這種話了。你心裡到底在想什麼？

侯爵：我非得到這個女孩不可。不然我會活不下去。

侯爵夫人：如果可以救你一命的話，我很樂意。

侯爵：我知道這是會惹妳生氣，但我還是得承認：我給她們寄了一封信，還有一盒珠寶。不過他們把這兩樣東西都退還給我了。

侯爵夫人：侯爵，愛情讓你墮落了。她們母女對你做了什麼？你竟然要這樣侮辱她們？你以為高貴的德行用幾顆珠寶就可以收買嗎？

侯爵：請原諒我。

侯爵夫人：我已經警告過你，可是你卻如此無可救藥。

侯爵：親愛的侯爵夫人，我想做最後的努力。我想把我城裡的一棟房子，還有我鄉下的房子送給她們。我要把我財產的一半都送給她們。

老闆娘：您想怎麼樣就怎麼樣吧……不過，貞節是無價的，我很瞭解這兩個女人。

◎母親與女兒欣喜地撫摸著禮物；工作人員站在一旁並未離場。
◎音樂聲進，舞台工作人員搬著一大推禮物置放在B台。
◎侯爵夫人走下至B台。

母親：侯爵夫人，請允許我們收下這些禮物吧！這麼一個大好的機會！這麼大好的一筆財富！這麼大好的一份榮耀啊！

侯爵夫人：難道妳們以為我所做的這一切，是為了要讓妳們得到幸福嗎？馬上把這些禮物退回去給侯爵。

◎工作人員將禮物搬走；母女二人極為不捨，目送禮物離場。
◎音樂聲收。

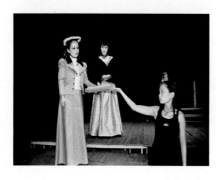

雅克：這女人，她到底要怎麼樣啊？

老闆娘：她想要怎樣？當然不是要讓這兩個女人有好日子過囉！

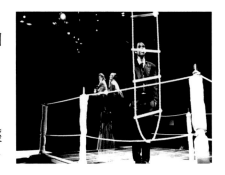

女人對侯爵夫人來說，算哪根蔥啊！

侯爵夫人：要嘛，就照我的話去做，不然，我就把妳們送回去開
　　　　妓院。

（侯爵夫人再次走上A台。）

侯爵：啊，親愛的侯爵夫人，妳說的沒錯，她們拒絕了。我已經
　　　沒有希望了。我該怎辦？啊，侯爵夫人，妳可知道我做了
　　　什麼決定？我要娶她為妻。

侯爵夫人：侯爵，這個決定事關重大，你可得好好考慮。

侯爵：有什麼好考慮的！再怎麼樣也不會比現在糟。

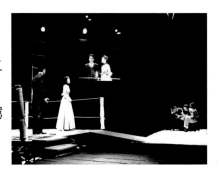

侯爵夫人：別急，侯爵，這可是終身大事，不能草草決定。（假裝
　　　　深思的樣子）這兩個女人的美德毫無疑問。她們的心
　　　　就像水晶一般晶瑩剔透……你的決定或許是對的。貧窮
　　　　也不是什麼罪惡。

侯爵：求求妳去看看她們，把我心裏的想法跟她們說。

侯爵夫人：好吧，我答應你就是了。

侯爵：謝謝妳。

侯爵夫人：不管什麼事，我還不是都幫你去做。

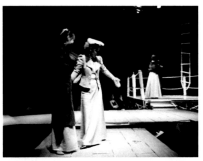

◎舞台工作人員拿著一套結婚禮服從E3上交給母親，母親
　幫著女兒換上禮服，母女二人欣喜若狂。工作人員拿著換
　下的衣服下場。

侯爵：您是我唯一的、真正的好朋友，告訴我，您為什麼不跟我
　　　一樣，也去結個婚呢？

侯爵夫人：跟誰結婚？

侯爵：跟那個矮墩墩的伯爵啊。

侯爵夫人：那個侏儒嗎？

侯爵：他有錢又聰明……

侯爵夫人：不行，我可沒辦法。我會受不了，而且，我會報復。

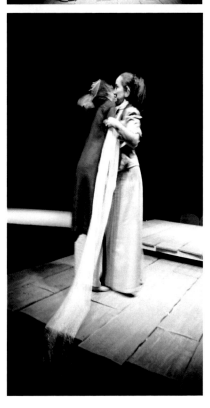

侯爵：如果妳想報復，好哇，我們就來報復。應該會滿有意思的。
　　　我可以租一棟漂亮的大房子，四個人住在一起，快樂似神
　　　仙。妳覺得怎麼樣？

侯爵夫人：聽起來好像滿有意思的。

侯爵：如果妳的侏儒丈夫惹到妳的話，我們就把他放在花瓶裡，
　　　擺在你們床頭櫃上面。

侯爵夫人：你這些高見讓人聽了真開心，不過我是不會結婚的。
　　　　　唯一有可能讓我托付終身的男人……

侯爵：是我嗎？

侯爵夫人：我現在可以毫無顧忌的承認了。

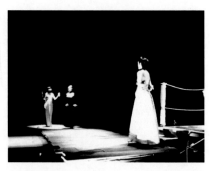

侯爵：為什麼先前妳沒有跟我說呢？

侯爵夫人：照現在看起來，我做的沒錯。你選擇共渡一生的對象比起我來，合適得多了。

侯爵：侯爵夫人，我一輩子都會感激妳的，至死不渝⋯⋯

◎結婚樂起，穿著結婚禮服的女兒從 B 台緩緩向侯爵靠近，母親拉著禮服的後擺。侯爵看見她，著魔似地走上前，二人在階梯相會，擁吻，隨後走上 A 台至繩梯處，面對面爬上繩梯。

◎侯爵和女兒相擁時，侯爵夫人在平台的一邊注視著他們。母親從 E3 下場。

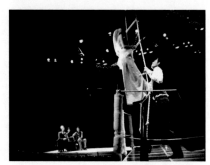

第九場

◎ C 台燈暗，結婚樂收。

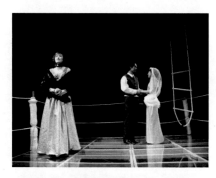

侯爵夫人：侯爵！（侯爵幾乎沒注意到叫喚，他緊緊抱著女兒）

侯爵夫人：侯爵！（侯爵愛理不理地轉過頭）新婚之夜你還滿意嗎？

雅克：拜託喔！這還用問嗎？

侯爵夫人：我很高興。好吧，現在聽我說。你曾經擁有一個品德端正的女人，可是卻不懂得珍惜。這個女人，就是我。我報復的方法，就是讓你跟一個和你相配的女人結婚。去漢堡街探聽一下吧！你就會知道你的夫人是怎麼討生活的！你的夫人和你的岳母！

（侯爵夫人放聲大笑，笑聲邪惡有如撒旦；侯爵回望女兒，二人匆忙跳下繩梯，女兒撲倒在侯爵跟前。）

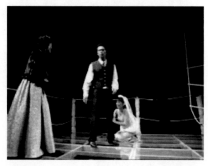

侯爵：可恥，真是可恥啊⋯⋯

女兒：侯爵先生，請您踐踏我，痛打我吧⋯⋯

侯爵：您走吧，真是可恥啊⋯⋯

女兒：您要怎麼對我都可以⋯⋯

侯爵夫人：快去吧！侯爵！快到漢堡街去吧！然後在那兒立一塊牌子做紀念，上面寫著‘阿爾西侯爵夫人曾在此賣淫’。

（侯爵夫人與客棧老闆娘放聲大笑，笑聲邪惡有如撒旦。）

女兒：侯爵先生，可憐可憐我吧⋯⋯

（侯爵用腳把女兒踢開，女兒試圖抱住侯爵的腿，侯爵從 E1 離場。）

雅克：小心唷！故事的結局可不是這樣的！

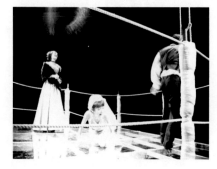

侯爵夫人：本來就是這樣。您可別動歪腦筋，想要加油添醋。

（雅克躍上A台，在剛才侯爵駐足之處停下，女兒抱住雅克的雙腿。）

女兒：侯爵先生，求求您，至少給我一線希望，讓我知道您會原
　　　諒我！

雅克：起來吧！

女兒：只要您高興，您怎麼對我都可以。我什麼都願意接受。

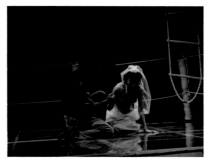

雅克：我已經請您起來了……（女兒不敢起身）世界上那麼多貞潔
　　　的女孩變成品性不端的女人，難道，故事就不能倒過來一
　　　次嗎？而且我相信，荒淫放蕩的生活只是與您擦身而過，
　　　根本就還沒傷害到您。起來吧。您沒有聽到我說的話嗎？
　　　我原諒您了。就算在讓人感到羞愧的時刻，我也一直把您
　　　當作我的妻子啊。請對我誠實、對我忠誠，請您快樂一點
　　　吧。也請您讓我和您一樣誠實、忠誠、快樂。我對您的要
　　　求就是這些了。起來吧，我的妻子。侯爵夫人，起來吧！
　　　起來，阿爾西夫人！

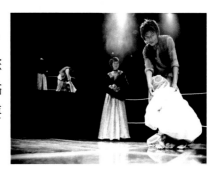

（女兒起身，緊緊擁住雅克，狂亂地親吻著他。）

侯爵夫人：侯爵，他是妓女啊！

雅克：閉嘴！拉寶梅蕾夫人！（對女兒說）我已經原諒妳了，而且
　　　我要妳知道，沒有什麼好後悔的。那個女人她想報復我，
　　　可是卻幫了我一個大忙。妳難道不比她更年輕、更美麗，
　　　比她更忠誠一百倍嗎？我們一起到鄉下去生活，到那兒舒
　　　舒服服過幾年好日子。

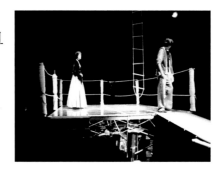

◎雅克挽著女兒走到平台邊，女兒從E1離場，A、B台燈
　暗。

第十場

◎雅克回到 C 台。

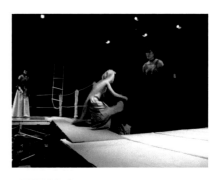

雅克：我可得跟您說，老闆娘女士，他們後來就過著幸福快樂的
　　　日子。因為這個世界上沒有什麼事情是不會變的，一件事
　　　要改變方向，就像風在吹一樣。風不停地在吹，而我們甚
　　　至連風在吹都不知道。這風一吹，事情就從幸福變成不幸，
　　　報仇也隨之而來，而一個輕浮的女孩竟然變成一個舉世無
　　　雙、忠實的好妻子……

主人：雅克，我不喜歡你給這個故事收尾的方法！這女孩沒有好
　　　到可以變成侯爵夫人。啊！她簡直就讓我想起阿加特！這
　　　兩個可怕的女人都是騙子！

雅克：主人，您搞錯了！

主人：什麼！我，我會搞錯！

雅克：而且您錯得很離譜。

主人：有個叫做雅克的要給他的主人上課呢，他要教我，讓我知
　　　道我有沒有弄錯。

雅克：我可不是什麼叫做雅克的。您還記得嗎？您甚至還說過我
　　　是您的朋友。

主人：我想說你是我朋友的時候，你就是我朋友。如果我想說你
　　　是什麼叫做雅克的，你就只是個叫做雅克的。因為在上天那
　　　裡，你知道的，在上天那裡！就像你連長說的，上天注定我
　　　是你的主人。現在我命令你，把我不喜歡的那個故事結局給
　　　我換掉，我親愛的老闆娘也不喜歡那個結局（主人抱著客棧
　　　老闆娘，注視著她的屁股），她是一位高貴婦人．她的屁股
　　　那麼大又那麼出色……

雅克：主人，您以為啊，您以為雅克真的有辦法把他說的故事結
　　　局給換掉？

主人：（仍然在調戲客棧老闆娘）要是雅克繼續這麼固執的話，他
　　　的主人就會叫他去關畜生的地方，讓他去跟山羊一起睡！

雅克：我才不去呢！

主人：（抱著客棧老闆娘）你就是得去。

雅克：我不去！

主人：你得去！

老闆娘：先生，您可不可以答應您剛剛才抱過的這位女士一件事？

主人：只要是這位女士說的都行。

老闆娘：請不要再跟您的僕人爭吵了。看得出來，您的僕人很傲
　　　　慢無理，不過，我覺得您需要個剛好就是這樣的傭人。
　　　　上天注定你們誰也離不開誰。

主人：聽到了沒有，奴才。這位女士剛才說，我永遠也擺脫不了
　　　你。

雅克：主人，您就快要擺脫我了，因為我要去跟山羊一起，睡在
　　　關畜生的地方。

主人：你不准去！

雅克：我要去！（雅克慢慢從 E4 走出去）

主人：你不准去！

雅克：我偏要去！

主人：雅克！（雅克慢慢走出去，愈走愈慢）我的小雅克……（雅克走出去）我親愛的小雅克……（主人退出去，抓住他的手臂）好了，你聽到了沒有？沒有你，我該怎麼辦？

雅克：好。不過為了避免以後的衝突，我們得先約法三章，這樣就一勞永逸了。

主人：我很贊成。

雅克：我們來做些規定吧！既然上天注定我對您來說是不可或缺的，以後只要一有機會，我就會濫用這個權利。

主人：這個，上天可沒注定！

雅克：這些事，早在我們主人創造我們的時候，就已經規定好了。他決定讓您有面子，我有裡子。您下命令，而我來決定您下那些命令。創造我們的那個主人，決定讓您有權力，而我有影響力。

主人：真是這樣的話，那我們來交換，我要當你。

雅克：這樣您不會有什麼好處。您會丟掉面子，而且得不到裡子。您會失去權力，而且不會有什麼影響力。主人，您還是維持現狀吧。只要您當個好主人，一個聽話的好主人，您的處境不會變得更糟。

老闆娘：阿們。夜深了，上天注定，我們已經喝得夠多了，該去睡了。

◎劇場燈光亮起，舞台監督宣佈第二幕結束。

◎台上演員從 E4 下場。

◎一組舞台工作人員進場撤走 B 台的繩梯，另一組人則在 C 台搭設繩索並在 B 台與 C 台間放上木板以做連接。

◎穿著特定制服的工作人員進場販售商品。

◎幕間樂進。

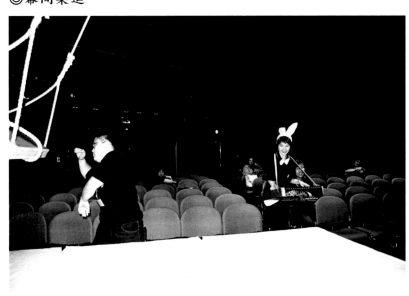

第三幕

◎場上準備就序後，舞台監督宣佈第三幕開始。
◎所有工作人員退場。
◎幕間樂漸收。

第一場

◎B、C台燈光漸進，昏黃溫暖；音樂聲響起，悠揚而蒼桑。
◎主人和雅克從 E2 進場。二人在觀眾席間穿梭，邊走邊說話。

主人：你可不可以告訴我，我們的馬在哪兒？

雅克：主人，不要再問這種蠢問題了。

主人：實在太荒謬了！要叫我這個貴族用腳走遍法國嗎？你認不認識那傢伙，那個膽敢把我們改寫的傢伙？

雅克：那傢伙是個白痴啊，主人。不過現在我們已經被改寫了，我們也拿他沒辦法。

主人：人家寫好的東西，膽敢把它改寫的人去死吧！希望有人用木樁把他們刺穿，然後放在小火上面慢慢烤！最好把這些人通通閹掉，順便把他們的耳朵也割下來！哎唷！我的腳好痛喔！

（二人走到 B 台前，站上 B 台，面向 A、C 區的觀眾席。）

雅克：主人，那些改寫的人從來沒有被人用火烤過，而且大家都很相信他們呢。

主人：你想，大家都會相信改寫我們故事的那個人嗎？大家不會去讀一下'原文'，看看我們原本是怎麼樣的人嗎？

雅克：主人，被改寫的，可不只我們的故事呢。人世間一切從未發生的事，都已經被改寫幾百次了，但就從來沒人想去查證一下，到底真實的情況是怎麼樣。人的歷史這麼經常地被改寫，人們都不知道自己是誰了。

主人：你這話真嚇人哪。那這些人（指著台下的觀眾）會相信我們連馬匹都沒有，還得跟那些光腳的叫化子一樣，從故事的開頭走到結尾嗎？

雅克：（指著台下的觀眾）這些人？我們什麼事都可以讓他們相信！

主人：我覺得今天你心情好像滿糟的。早知道，我們應該留在大鹿客棧。

雅克：我那時候可沒說不要。

主人：說來說去……這女人的出身應該不是客棧這種地方。

雅克：那會是那兒呢？

138

主人：我不知道。不過那種說話的方式，那種氣質……

雅克：主人，我覺得您好像正在墜入情網。

主人：如果這是上天注定的話……（停頓片刻，向走到 C 台的雅克）我想起來了，你還沒說完你是怎麼開始談戀愛的。

雅克：您昨天就不該讓老闆娘先說拉寶梅蕾夫人的故事。

主人：昨天，我讓一位高貴的夫人先說故事。你這種不解風情的人，永遠也不會懂的。不過，反正現在只有我們兩個，我就先讓你說，當著大家的面說。

雅克：主人，真謝謝您。好吧，聽我說囉。失去貞操那天，我喝得爛醉。我喝得爛醉呢，我父親就把我狠狠地揍了一頓。我父親把我狠狠地揍了一頓之後呢，我就入伍當兵去了……

主人：你又在說重複的話了，雅克！

雅克：我？我又在說重複的話？主人，說重複的話，這是最丟人的事了，您怎麼可以這麼說我？我發誓到這齣戲演完之前，我都不會再開口了……

主人：雅克，別這樣嘛，我求你。

雅克：您求我？您真的求我嗎？

主人：真的。

雅克：很好，那我說到哪兒了？

主人：你父親把你狠狠地揍了一頓，你入伍當兵，最後你躺在一個破房子裡，有人照顧，然後你遇到那個漂亮的女人，她有個大屁股……（停頓）雅克……喂，雅克……老實說……你可得老實說，你知道我要問什麼……那個女人的屁股真的很大嗎？還是你故意這麼說，好讓我開心……

雅克：主人，問這些問題有什麼意義呢？

主人：她的屁股不大，對不對？

雅克：主人，不要再問了好不好。您知道我不喜歡對您撒謊。

主人：所以，雅克，你是騙我的囉。

雅克：別生我的氣嘛。

主人：我不會生你的氣，我可愛的雅克，你騙我是出自好意的。

雅克：是的，主人。我知道您對大屁股的女人迷戀到什麼程度。

主人：你真好。你是一個好僕人。一個僕人就應該像你一樣好，而且要懂得跟主人說他們想聽的話，千萬不該跟主人說些沒用的真相啊，雅克。

雅克：主人，請不要擔心，我也不喜歡那些沒用的真相。沒有什麼是會比沒用的真相更愚蠢的了。

主人：什麼是沒用的真相？

雅克：譬如說，像我們都會死啊，或者說，這個世界很墮落啊。說這話，好像大家都不知道這些事似的。說這些話的人您

都知道啊，他們像英雄一樣地走上舞台，大聲高喊"這個世界墮落了！"觀眾們都鼓掌叫好，但是雅克我卻對這種事不感興趣，因為雅克比他們早兩百年、早四百年、早八百年就知道了，當他們在大呼小叫，說這個世界墮落的時候，雅克寧可去想些新點子，讓他的主人開心……

主人：讓他墮落的主人開心……

雅克：讓他墮落的主人開心，像一些大屁股的女人，他主人喜歡的那種。

主人：只有我跟天上的那個才知道，在那些從來都幫不上什麼忙的僕人裡頭，你是最好的。

雅克：所以啦，別再問問題了，也別再問真相是怎麼回事，還是聽我說吧：她的屁股很大……等一下，我現在講的是哪個女人？

主人：那個在破房子裡的女人，你在那兒有人照顧不是嗎？

雅克：對啦，在那破房子裡，我在床上躺了一個星期，醫生們把酒都喝光了，於是我的恩人們開始想辦法要盡快把我弄走。還好，照顧我的醫生裡頭，有一個是在城堡那兒幫人看病的，他太太替我求情，結果他們就把我帶回家了。

主人：也就是說，你跟那個破房子裡的漂亮女人，什麼事也沒發生囉。

雅克：沒錯。

主人：實在是太可惜了！那醫生的老婆呢？那個幫你求情的女人，她長什麼樣？

雅克：金髮。

主人：跟阿加特一樣。

雅克：長腿。

主人：跟阿加特一樣。那屁股呢？

雅克：像這樣。主人！

主人：完全跟阿加特一個樣啊！（帶著憤怒）啊！這個可惡的女孩子！對付她應該要比阿爾西侯爵對付那個小騙子更狠！絕對不能像小葛庇對朱絲婷那樣！

◎此時聖圖旺從 E1 進場，A台燈亮，寒色調。

聖圖旺：那您怎麼沒有採取行動呢？

雅克：您聽到了沒有，他在嘲笑您呢！（走到主人身邊，二人背對著聖圖旺）主人，他根本是個混蛋哪，您第一次跟我提起這個人的時候，我就這麼說了……

主人：我承認他是個混蛋，不過到現在為止，他做的事情，跟你對你朋友葛庇所做的一切，沒什麼兩樣啊。

雅克：話是這麼說沒錯，但很清楚的，他是個混蛋，而我卻不是。

主人：這到是真的。你們兩個都勾引了你們最要好的朋友的女人。但他成了混蛋，而你卻置身事外。這是什麼道理？

雅克：這我可不知道。不過我覺得，在這深刻的謎題裡頭，隱藏著一個真理。

主人：當然囉，而且我知道是什麼真理！你和聖圖旺騎士的差別，不在於你們的行為，而在於你們的靈魂！你呀，你給你朋友葛庇戴了綠帽子以後，難過得都醉了。

雅克：我不想讓您知道這是錯覺，不過我之所以會喝醉，並不是因為太難過，實在是因為太快樂了……

主人：你不是因為太難過才喝醉的？

雅克：主人，事情的真相很醜陋，不過真的是這樣。

主人：雅克，你可不可以答應我一件事？

雅克：答應您一件事？您儘管說吧。

主人：我們就說你是因為難過才喝醉的，好吧。

雅克：主人，如果您希望是這樣的話。

主人：我希望這樣。

雅克：那麼，主人，我是因為難過才喝醉的。

主人：謝謝你。我要你愈不像這個無恥的混蛋愈好，（說話的同時，主人轉向一直在A平台上的聖圖旺）他幫我帶了綠帽子還不滿足……

聖圖旺：我的朋友！現在，我只想要報復！阿加特那個賤女人冒犯了我們兩個，我們要一起報復！

雅克：對啦，我想起來了，上回故事就是說到這裡。但是您，主人哪！您要怎麼對付這個鼠輩？

主人：我要怎麼做？你看著吧，雅克，看著我，我可愛的雅克，準備為我的下場哭泣吧！

◎主人走上A台，雅克回到C台。

第二場

◎阿加特E2走出站上B台，B台燈光轉為寒色調。
◎C台燈光轉暗。

主人：　聖圖旺，我已經準備好要忘了你對我的背叛了，不過我有一個條件。

聖圖旺：要我做什麼都可以，要我從窗戶跳出去嗎？要我上吊自
　　　　殺嗎？要我跳水自殺嗎？要我把這把刀插入胸口嗎？
　　　　好，好！（聖圖旺敞開襯衫，把刀子對準胸口）

主人：把刀子放下。（主人將刀子從聖圖旺手中奪下，插進自己的
　　　腰帶上）我們先喝一杯，然後我再告訴你，原諒你的條件
　　　有多嚴厲（拿起放在台邊的酒瓶）……告訴我，阿加特應
　　　該很淫蕩吧？

聖圖旺：啊，如果你也能跟我一樣感受到她的淫蕩就好了！

主人：她的腿很長吧？

聖圖旺：實在說不上。

主人：屁股又大又好看吧？

聖圖旺：鬆鬆垮垮的。

主人：我現在跟你說我的條件。我們一起把這瓶酒喝光，然後你說
　　　阿加特的事給我聽。像她在床上怎麼樣啊，都說些什麼話
　　　啊，身體怎麼扭啊。她所做的一切。她興奮的時候喘氣的樣
　　　子。我們喝酒，你負責說故事，我呢，我就在這兒幻想……

◎醉人浪漫的音樂聲起。
◎阿加特在B台上穿梭於繩索之間，時而騷首弄姿；主人看
　得目不轉睛。

主人：好了，你答應了？怎麼啦？說呀！你聽到了沒有？

聖圖旺：我聽到了。

主人：你答應了嗎？

聖圖旺：我答應。

主人：那你為什麼不喝？

聖圖旺：我在看你。

主人：我知道你在看我。

聖圖旺：我們的身材差不多。在黑暗中，別人會把我們兩個搞混。

主人：你在想什麼？怎麼不趕快說呢？我等不及要開始幻想啦，
　　　唉呀！我的天哪，我受不了了，聖圖旺，我要你現在就跟
　　　我說。

聖圖旺：我親愛的朋友，您是要我描述，我和阿加特共度的一個
　　　　夜晚？

主人：你不知道什麼叫做慾火焚身嗎？沒錯，我是要你說這個！
　　　這個要求太過分了嗎？

聖圖旺：完全相反。您的要求太少了。如果不是說故事，而是設
　　　　法讓您和阿加特共度一夜，您覺得怎麼樣？

主人：一夜？貨真價實的一夜？

聖圖旺：（從口袋裡拿出兩把鑰匙）小支的是從街上進門用的萬能
　　　鑰匙，大的是阿加特候見室的鑰匙。親愛的朋友，這半
　　　年以來，我都是這麼幹的。我先在街上閒晃，直到看見
　　　一盆羅勒葉出現在窗口，我才打開房子的大門，再靜悄
　　　悄地把門關上。靜悄悄地走上去。靜悄悄的打開阿加特
　　　的房門。在她房間旁邊，有一個放衣服的小房間，我就
　　　在那兒脫衣服。阿加特故意讓她房間的門微微開著，房
　　　裡一片漆黑，她就在床上等我。（工作人員在 B 台邊上放
　　　置一盆羅勒葉）

主人：而你要把這機會讓給我？

聖圖旺：我是誠心誠意的。不過我有一個小小的心願……

主人：好啦，說啊！

聖圖旺：我可以說嗎？

主人：當然可以，只要你高興，我是樂意至極啊。

聖圖旺：您真是世界上最好的朋友。

主人：不比你差倒是真的。我到底可以幫你做什麼事？

聖圖旺：我希望您能在阿加特懷裡待到天亮。那時候，我會若無
　　　其事地出現，把你們嚇一跳。

主人：這招真是太妙了！不過，這不會太殘忍嗎？

聖圖旺：不會太殘忍啦，不過是開開玩笑嘛。出現之前，我會先
　　　在放衣服的小房間把衣服脫光，所以，當我出來嚇你們
　　　的時候，我會……

主人：全身光溜溜的！噢！你實在是個十足的色胚子！不過，這
　　　辦法行得通嗎？我們只有一付鑰匙……

聖圖旺：我們一起進屋子，一起在小房間裡脫衣服，然後您先出
　　　去，上阿加特的床。您準備好的時候，給我打個暗號，
　　　我會出來跟您會合！

主人：這招實在是太妙了！太高明了！

聖圖旺：您答應了？

主人：我完全同意！不過……

聖圖旺：不過……

主人：不過……我的感覺您可以體會吧……其實，其實，我是完
　　　全同意的。不過你知道的，第一次嘛，我還是比較喜歡自
　　　己一個人……我們可以晚一點再……

聖圖旺：啊，我懂了，您希望我們的復仇計劃不只進行一次。

主人：這種復仇計劃多麼令人愉快啊……

聖圖旺：當然囉。（主人向著 B 台走去）小心，動作輕一點，全家
　　　人都在睡覺啊！

◎主人加入阿加特在繩索之間共舞。

雅克：（站上獨木橋向聖圖旺）恭喜您成功了，不過我實在為我的主人感到害怕呀。

聖圖旺：我親愛的朋友，不管根據哪一條定理，僕人都應該為了主人被耍而感到高興。

雅克：我家主人是個老實人，而且他很聽我的話。我不喜歡別人家的主人，一點兒也不老實，我不喜歡他們跑來把我家主人耍得團團轉。

聖圖旺：你家主人是個笨蛋，他跟其他蠢蛋有一樣的下場是應該的。

雅克：有些地方，我家主人是很蠢。不過在他愚蠢的個性裡，有一種老實的調調很討人喜歡，這種特質，在您的聰明才智裡頭，可是找不到的。

聖圖旺：你這個崇拜自家主人的家奴！你仔細看看他在這段豔遇裡頭，有什麼下場吧！

雅克：（看向主人）到目前為止，他還滿快樂的，我看了也很開心哪！

聖圖旺：待會兒你就知道了！

雅克：我說他現在很快樂，這樣就夠了。除了片刻的快樂，我們還能要求什麼呢？

聖圖旺：他將為這片刻的快樂，付出昂貴的代價。

雅克：如果這片刻的快樂大得不得了，結果您設計的一切不幸就顯得不沉重了，這又怎麼說呢？

聖圖旺：奴才！你說話小心一點！如果我幫這白痴找的樂子比苦惱多的話，我就把這刀子，（找不到刀子）……永遠插在我的胸口。（聖圖旺看著B台一會兒，然後朝著空中大喊）好了沒有，你們這些人！還在等什麼？天都要亮了！

◎音樂聲乍停，主人與阿加特停止舞蹈。
◎雅克走回C台。

第三場

◎阿加特的父親、阿加特的母親，以及警局督察從E2進場。

警局督察：（對著觀眾）各位女士，各位先生，請保持安靜。這位先生是現行犯，他在犯罪現場被抓到。不過就我所知，這位先生是貴族，也是一位有教養的紳士。我希望他

　　能自己彌補這個過失，而不要等到法律強迫他才來做。

雅克：我的主人，您被他們給逮到了。

阿加特的父親：（用力拉住阿加特的母親，因為她想要打阿加特）
　　　　　　　　放開她。事情總有解決的辦法……

阿加特的母親：您看起來那麼正直，沒想到您竟然會……

警局督察：先生，請跟我走。

主人：您要帶我到哪兒去？

警局督察：到監獄裡去。（將主人的手扣上手銬）

雅克：到監獄裡去？

主人：是的，我可愛的雅克，他要帶我監獄裡去…

◎阿加特與父親、母親從 E2 下場。聖圖旺走下 A 台奔向主人。

聖圖旺：好朋友，我的好朋友！這實在太可怕了！您，您得待在監獄裡！這怎麼可能呢？我去過阿加特家裡，可是他父母根本不想跟我說話；他們知道您是我唯一的朋友，他們還說一切不幸是我造成的。阿加特差點沒把我的眼珠子給挖出來。您應該可以想像吧……

主人：不過，聖圖旺，事到如今，只有你能救我了。

聖圖旺：我該怎麼做呢？

主人：怎麼做？把事情一五一十地說出來就行了。

聖圖旺：話是沒錯，我也拿這些去威脅過阿加特。可是這些事我說不出口啊。想想看，我們會變成什麼德性……而且，這也是您的錯啊！

主人：我的錯？

聖圖旺：是啊，是您的錯。如果當初您接受我說的猥褻點子，阿加特就會被兩個人嚇一跳，而整件事就會以鬧劇收場。可是您實在太自私了，我的好朋友！您想要一個人獨享快樂！

主人：聖圖旺！

聖圖旺：就是這樣，我的好朋友，您因為自私而受到懲罰。

主人：我的好朋友！

◎聖圖旺 E2 下場；警局督察拉著主人走到 B 台邊緣。

第四場

◎警局督察將手銬解開後從E2下場；主人走回B台中。
◎全場燈光恢復如開場。

雅克：（在C台）真是天殺的！您什麼時候才可以不要再叫他朋友？全世界都知道這傢伙給您設下一個陷阱，然後自己去告發您，可是您卻一直被蒙在鼓裡！我呢，我會成為眾人的笑柄，因為我的主人是個白痴！

主人：如果你主人只是個白痴也就算了，我可愛的雅克。更糟的事，他還很不幸哪。我從監獄出來了，可是我得賠給他們一大筆錢呢，因為我玷污了未婚女性的名譽……

雅克：主人，這還算好的了。想想看，如果這女孩子懷孕的話，不是更慘。

主人：你猜對了。

雅克：什麼？

主人：沒錯。

雅克：她懷孕了？（主人表示雅克說得沒錯；雅克來到主人身邊將主人擁在懷裡）主人，我親愛的主人！我現在知道了，一個故事想像得到、最悲慘的結局就是這樣了。

主人：我不只得付錢賠償那個小婊子的名譽損失，法院還判決要我負責生產的花費，拿錢給那個小毛頭生活，給他上學。而這小毛頭跟我朋友聖圖旺簡直像地慘不忍睹啊。

雅克：我現在知道了。人類故事最悲慘的結局，就是個小毛頭。他為愛情故事畫下一個災難性的句點，在愛情的盡頭留下一個污點。那令郎現在幾歲了？

主人：就快要十歲了。我一直把他寄養在鄉下，趁我們這次旅行的機會，我要順道過去照顧他的人家裡走一趟，把我欠他們的最後一筆錢付清，然後把這個拖著兩管鼻涕的小鬼送去當學徒。

（二人沉默地走上階梯，慢慢來到A台。）

雅克：您還記得一開始的時候，他們問我們（指著台下的觀眾）到哪兒去，而我回答說：難道有人知道自己要到哪兒去嗎？這會兒，您倒是很清楚我們要去哪兒嘛，我悲傷的主人。

主人：我要讓他變成鐘錶匠，或是木匠。當木匠或許好些。他會永遠有做不完的椅子，還會生幾個小孩；這些小孩也會再做更多的椅子，生更多的小孩；然後這些小孩又會再做一大堆椅子，生一大堆小孩……

雅克：世界上將會被椅子塞滿，而這就是您的復仇。

主人：草兒不再長，花兒不再開，放眼所及，只有孩子跟椅子。

雅克：孩子跟椅子，除了孩子跟椅子，沒有其他東西，這種未來的景象真恐怖。主人，我們何其有幸，還來得及死掉。

主人：雅克，能這樣最好，因為我有時候想到椅子跟孩子，還有這一切無窮無盡的重複，我就會被搞得很焦慮……你知道的，昨天聽到拉寶梅蕾夫人故事的的時候，我就覺得：這總不是同樣一成不變的故事嘛？因為拉寶梅蕾夫人終究只是個聖圖旺的翻版，而我只是你那可憐朋友葛庇的另一個版本。葛庇呢，他和受騙的侯爵可以說是難兄難弟。在朱絲婷和阿加特之間，我也看不出有什麼差別，而侯爵後來不得不娶那個小妓女，跟阿加特簡直是一個模子印出來的。

雅克：沒錯，主人，這就像轉著圓圈的旋轉木馬。您是知道的，我祖父，就是用東西把我嘴巴塞住的那個祖父，他每天晚上都唸聖經，但是他對聖經也不是沒有意見，他總是說聖經都不斷重複相同的事，問題是，會重複同樣事情的人，根本就把聽他說話的人都當成白痴。我呢，主人，我常常問我自己，在天上把這一切都寫好的那傢伙，他不也是沒完沒了地在重複相同的事嗎？那難不成他也把我們都當成白痴……

（雅克不再說話，主人狀似悲傷，不回答；靜默片刻；隨後雅克試圖讓主人打起精神。）

雅克：噢！我的老天哪，主人，別那麼難過，只要能讓您開心，要我做什麼都可以。您猜怎麼著，我親愛的主人，我要跟您說我是怎麼開始談戀愛的。

主人：快說，我可愛的雅克。

雅克：失去貞操的那天，我喝得爛醉。

主人：對，這我已經知道了。

雅克：啊，您別生氣。我直接跳到外科醫生老婆的那一段。

主人：你是跟她談戀愛的嗎？

雅克：不是。

主人：那就把這個女人省掉，直接切入主題。

雅克：主人，您為什麼要這麼急？

主人：雅克，有個什麼聲音在跟我說，我們剩下的時間不多了。

雅克：主人，您可把我嚇壞了。

主人：有個什麼聲音在跟我說，你得趕快把這個故事說完。

雅克：太好了，主人。我在外科醫生家待了一個星期，那時候我已經可以到外面走走了。

（二人漫步在A台與C台之間，主人在前雅克在後。）

雅克：那天風和日麗，但我走路還是跛得很厲害……

主人：雅克，我想我們就快要走到我那個雜種住的村子了。（來到A台，雅克留在C台）

雅克：主人，別在故事最精采的時候打斷我！我走路還是會跛，膝蓋也還是會痛，不過那天風和日麗，此情此景彷彿就在眼前。

◎聖圖旺從 E2 走出，他並未看見主人，但主人看到了他，而且盯著他看。雅克轉向 C 區觀眾，全神投入他正在述說的故事裡。

雅克：主人，那是在秋天時分，樹木色彩繽紛，天空是藍色的，我走在森林裡的小路上，這個時候，我看見一個年輕的女孩向我走來，我很高興您沒有打斷我的話，那麼，那天風和日麗，那年輕女孩很美麗，主人，千萬別打斷我，她向我走來，慢慢地走來，我看著她，她也看著我，她的臉龐是如此憂鬱，如此美麗⋯⋯

（聖圖旺走上 B 台並向階梯靠進。）

聖圖旺：（終於發現主人）是您，我的好朋友⋯⋯

主人：沒錯，是我！你的好朋友，你絕無僅有、最好的朋友！（主人慢慢地靠近聖圖旺）你在這裡幹什麼？來看你的兒子嗎？你來看他有沒有長得胖嘟嘟的？你來檢查看我有沒有幫你把他養得肥肥的？

◎聖圖旺退至 B 台，主人快速地拔起腰間的刀子，冷不防地刺向聖圖旺，聖圖旺被刺倒地，雅克衝向 B 台俯身觀看聖圖旺。

雅克：我看他已經掛了。啊，主人，事情怎麼會變成這樣！

主人：雅克，快點！快逃哇！

◎主人跑走，從 E4 退場；雅克仍留在台上。

第五場

◎兩名農夫從 E3 進，抓住雅克將他的雙手綁在背後。

◎法官從 E1 進站上 A 台。

法官：好了，你覺得怎麼樣，嘎？你就要被丟進監獄，接受審判，然後被吊死了。

雅克：我能跟您說的，只有我連長常說的那句話：我們在人世間
　　　遭遇的一切，都是上天注定的。

法官：這倒是千真萬確的……

◎**法官從 E1 下農夫們抬著聖圖旺從 E3 退場，雅克獨自一人
　留在 B 台。**

雅克：不過，我們顯然可以還是可以想一下，上天注定的事情，
　　　它的可信度有多少。啊，我的主人。就因為您愛上阿加特
　　　這個蠢貨，害得我給人吊死，結束我的一生，您有沒有從
　　　這裡頭得到什麼教訓啊？您永遠不會知道我是怎麼墜入愛
　　　河了。那個美麗又憂鬱的女孩在大宅院裡當女傭，我則是
　　　在大宅院裡當僕人，不過您永遠不會知道故事的結局了，
　　　因為我就要被吊死了，他叫做丹妮絲，我非常愛她，從此
　　　我沒再愛上過別人，不過我們彼此才認識半個月，主人，
　　　您可以想像嗎？就只有半個月，半個月而已，因為我那時
　　　候的主人，我的主人也就是丹妮絲的主人，把我送給布雷
　　　伯爵，布雷伯爵又把我送給他那個當連長的大哥，連長大
　　　哥又把我送給他那個在吐魯斯當代理檢察長的外甥，後
　　　來，檢察長又把我送給杜維爾伯爵，然後杜維爾伯爵把我
　　　送給貝盧瓦侯爵夫人，她後來跟一個英國人跑了，這事在
　　　當時還滿轟動的，不過在她跟人家跑掉以前，她還來得及
　　　把我推薦給馬第連長，沒錯，主人，就是他，每次都說一
　　　切都是上天注定的，馬第連長後來把我送給艾希松先生，
　　　艾希松先生讓我到亦思蘭小姐家工作，主人，就是您包養
　　　的那個亦思蘭小姐，不過她又乾又瘦又歇斯底里，經常惹
　　　得您受不了，每當您受不了的時候，我就會用我開扯淡的
　　　本領逗您開心，因為您非常喜歡我，所以我老的時候，您
　　　一定還是會給我一口飯吃，因為您答應過我，我也知道您
　　　會說到做到，我們本來就永遠離不開對方，我們兩人存在
　　　的意義是分不開的，雅克為了主人而存在，主人為了雅克
　　　而存在。可是現在我們卻分開了，就為了這麼一件蠢事！
　　　真是要命哪，主人，您自己要被那個渾蛋欺騙，關我什麼
　　　事！為什麼為了您心地好、品味差，我就得給人吊死！上
　　　天注定的事為什麼這麼蠢哪！噢，主人，在天上寫我們故
　　　事的那傢伙，一定是個很爛的詩人，是所有詩人裡頭最爛
　　　的詩人，是爛詩人之王，是爛詩人的皇帝！

◎**此時小葛庇從 E4 進，站上 C 台後再衝向雅克。**

小葛庇：雅克？

雅克：（沒看葛庇）滾開，別煩我！

小葛庇：雅克，是你嗎？

雅克：通通滾開，少來煩我！我在跟我的主人講話！

小葛庇：天殺的，雅克，你不認得我啦？

（小葛庇抓住雅克，把他的頭轉向自己。）

雅克：葛庇……

小葛庇：你的手為什麼被綁住了？

雅克：因為我就要被吊死了。

小葛庇：把你吊死？不可能的……我的好朋友！幸好這個世界上
還有人記得他們的朋友！

（小葛庇鬆開縛在雅克手上的繩索；然後把雅克轉過來面對自
己，將雅克擁在懷裡；雅克在小葛庇的懷裡放聲大笑）

雅克：你在笑什麼？

雅克：我剛剛在罵一個爛詩人，說他怎麼會是個這麼爛的詩人，
結果他就急急忙忙把你送過來，好修改一下他的爛詩，不
過我跟你說，葛庇，即使是最爛的詩人也沒辦法幫他的爛
詩寫出比這個更讓人快樂的結局！

小葛庇：你在胡說八道些什麼，我的好朋友，唉，不管這麼多了！
反正我可從來沒忘記過你。雅克，你大概連你給我們帶
來什麼好運都不知道。記得嗎？你後來當兵去了，一個
月以後，我才知道朱絲婷她……

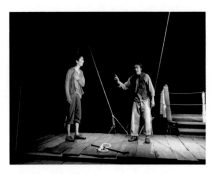

雅克：朱絲婷？她怎麼啦？

小葛庇：朱絲婷她……就快要有……（靜默片刻）好啦！你猜怎
麼著！……她就快要有小孩了。

雅克：就在我去當兵的一個月以後，你們才知道朱絲婷懷孕了嗎？

小葛庇：我父親就沒話說啦。他只好答應讓我娶朱絲婷，而九個
月以後……

雅克：男孩還是女孩？

小葛庇：是個男孩！

雅克：身體有沒有很健康？

小葛庇：這還用說嗎！為了要紀念你，我們給他取名叫雅克！信
不信由你，他甚至跟你長的有點像呢。你一定要來看看
他！朱絲婷會高興得要命！

雅克：我親愛的主人，我們的愛情故事還真像，很可笑吧……

◎小葛庇與雅克從 E2 下場。

◎過場音樂進。

第六場

◎三個光區如同第一幕開場時。

◎場中停滯數秒，過場音樂漸收；一會兒主人從E1進場走
　上A台。

主人：雅克！我可愛的雅克！　自從失去了你，這座舞台就變得像
　　　世界一樣荒涼，而世界也荒涼得像座空蕩蕩的舞台啊……
　　　我願意付出任何代價，只要你能再為我說說刀鞘與小刀的
　　　故事。這個寓言故事很下流，這就是為什麼我會唾棄這故
　　　事，拒絕接受這個故事，還說我就當這個故事不存在，因
　　　為我想要你再重說這個故事呀，而且每次重說的時候，就
　　　好像你從來沒說過那樣……啊，我可愛的雅克，如果我也
　　　能拒絕接受聖圖旺的那些事就好了！……不過，就算我們
　　　可以修改你那些美麗的故事，我自己愚蠢的愛情故事也已
　　　經成為定局，而我也完全身陷其中了，沒有你在身邊，也
　　　沒有你說的那些迷人的大屁股，唉，你不過是動動嘴巴就
　　　說得天花亂墜了…還是你說得對，我們不知道自己要到哪
　　　兒去。我以為我是要去看我那個雜種，沒想到我竟然是去
　　　害死我親愛的雅克。

（雅克從E4進場看見主人。）

雅克：我可愛的主人……

主人：雅克！（衝下A台走向雅克）

雅克：您知道的，客棧老闆娘，也就是那位屁股看起來很可觀的高
　　　貴女士曾經說過：不管少了哪一個，我們兩個都活不下去。
　　　（主人的情緒非常激動；他倒在雅克的懷裡，雅克安慰他）
　　　別這樣，別難過了，快起來告訴我，我們要到哪兒去吧！

主人：難道我們知道我們要到哪兒去嗎？

雅克：沒有人知道。

主人：的確沒人知道。

雅克：那麼，請給我一個方向。

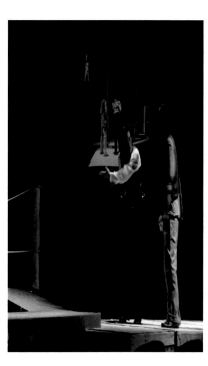

主人：連我自己都不知道要往哪兒去的話，怎麼給你方向呢？

雅克：上天注定，您既然是我的主人，您的任務就是要領導我。

主人：話這麼說是沒錯，不過你忘了還有寫得比較遠的那句話。
　　　主人當然得下命令，不過，雅克得決定主人該下什麼命令。
　　　哪，我等著呢！

雅克：好，那我決定您帶著我……向前走……

主人：（環顧四週）我很願意帶你向前走，不過，向前走，前面是
　　　哪邊？

雅克：我要告訴您一個天大的秘密，人類一向都用這招來騙自己。
　　　向前走，就是不管往哪兒走都行。

主人：往哪兒都行？

雅克：不論您往哪個方向看，到處都是前面哪！

主人：實在太棒了，雅克！太棒了！

雅克：是呀，主人，我也這麼覺得，我覺得這樣很好。

主人：好吧，雅克，我們向前走！

謝幕

◎二人走過獨木橋，爬上Ａ台；燈光漸暗。

◎場燈亮起，音樂聲進。

◎演出人員依序出場謝幕。

◎觀眾在工作人員引導下陸續走出劇場。

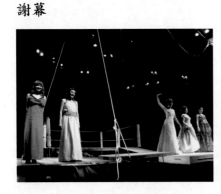

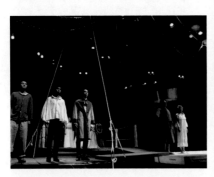

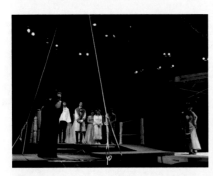

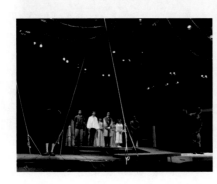

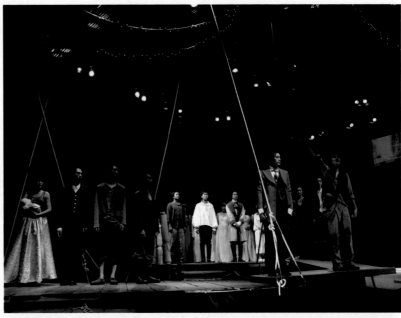

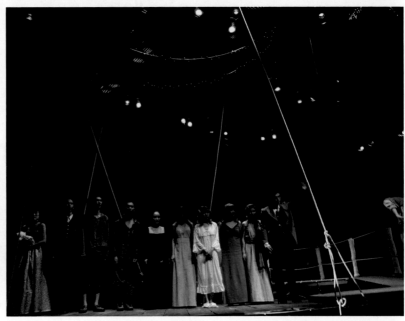

《雅克和他的主人》演出人員表

演出地點／國家劇院實驗劇場

演出時間／中華民國九十三年五月十四日至十六日

演出單位／中國文化大學戲劇系

演　出　人／李天任

演出執行／徐亞湘

劇　　　本／米蘭・昆德拉　Milan Kundera

翻　　　譯／尉遲秀

導　　　演／黃惟馨

藝術指導／王孟超

【工作人員】

舞台監督／羅偉芸

舞監助理／洪斐甄

執行製作／李欣怡

排演助理／陳湘閔、江柏珊

行　　　政／鄒韻婷、蕭珮如、溫家琳
　　　　　　謝佳君、劉志強、李維芬
　　　　　　陳品儒、宋芳葦、陳建寧

舞台佈景／郭凡媞、江仲佩、李亞亭
　　　　　　冉芯怡、唐君豪、劉欣怡
　　　　　　傅范親、張雲喬、蕭谷秦

小　道　具／宋瑋菱、李建德、侯德立
　　　　　　胡惠渝、杜俞徵、楊琇如
　　　　　　呂恩萍

燈　　　光／陳　聿、陳姿均、李軍緯
　　　　　　李志丞、丁文泠、陳郁雯
　　　　　　林局陵、張英挺、許書瑋

音　　　效／江奇霓、陳佩玉、潘秀玲
　　　　　　張意菁、陳彥鈞、王冠傑

服　　　裝／洪英財、李欣怡、李聚慧
　　　　　　陳曉慧、陳琮文、駱皓怡
　　　　　　劉光華、鄭如彤、陳向柔

化　　　妝／李硯梅、李佩珊、林佑亭
　　　　　　黃文菁、周芝綾、董伊雪

劇照錄影／陳曉慧、陳姿均、洪斐甄

【演　　員】

雅克／葉少強(A)、黃振尉(B)

主人／黃民安(A)、李永彥(B)

客棧老闆娘／楊宣慧

聖圖旺騎士／林局陵

拉寶梅蕾侯爵夫人／李湘陵

阿爾西侯爵／陳彥鈞

小葛庇／唐君毫

老葛庇／張英挺

朱絲婷／冉芯怡

阿加特／江仲佩

母親／劉光華

女兒／張雲喬(A)、李亞亭(B)

狄德羅／李軍緯

年輕詩人／李建德

法官／李軍緯

阿加特父親／李永彥(A)、黃民安(B)

阿加特母親／傅范親

賓客／胡惠渝、駱皓怡、李亞亭(A)、張雲喬(B)

農民／李建德、黃振尉(A)、葉少強(B)

工作人員／呂恩萍、宋瑋菱、杜俞徵

參考書目

米蘭・昆德拉（Milan Kundera）作品

【台灣出版】：

《笑忘書》；呂嘉行譯，林白出版社，1988。

《緩慢》；嚴慧瑩譯，時報出版；1996。

《生活在他方》；景凱旋、景黎明譯，時報出版；1992。

《不朽》；王振孫、鄭克魯譯，時報出版；1991。

《生命中不能承受之輕》；韓少功譯，時報出版；1995。

《雅克和他的主人》；尉遲秀譯，皇冠出版社；2003。

《生命中不能承受之輕》；尉遲秀譯，皇冠出版社；2004。

《小說的藝術》；尉遲秀譯，皇冠出版社；2004。

《無知》；尉遲秀譯，皇冠出版社；2003。

《笑忘書》；尉遲秀譯，皇冠出版社；2002。

《賦別曲》；吳美真譯，皇冠出版社；2000。

《可笑的愛》；邱瑞鑾譯，皇冠出版社；1999。

《身分》；邱瑞鑾譯，皇冠出版社；1999。

《玩笑》；黃有德譯，皇冠出版社；1996。

《可笑的愛》；陳蒼多譯，皇冠出版社；。

【大陸出版】：

《玩笑》；蔡若明譯，上海譯文出版社，2003。

《好笑的愛》；余中先、郭昌京譯，上海譯文出版社，2004。

《生活在別處》；袁筱一譯，上海譯文出版社，2004。

《告別圓舞曲》；余中先譯，上海譯文出版社，2004。

《雅克和他的主人》；郭宏安譯，上海譯文出版社，2003。

《笑忘錄》；王東亮譯，上海譯文出版社，2004。

《不能承受的生命之輕》；許鈞譯，上海譯文出版社，2003。

《小說的藝術》；董強譯，上海譯文出版社，2004。

《無知》；許鈞譯，上海譯文出版社，2004。

《被背叛的遺囑》；余中先譯，上海譯文出版社，2003。

《慢》；馬振騁譯，上海譯文出版社，2003。

《身份》；董強譯，上海譯文出版社，2003。

《不朽》；王振孫、鄭克魯譯，上海譯文出版社，2003。

《欲望玫瑰》；高興、劉恪譯，書海出版社，2002。

《認》；孟湄譯，遼寧教育都版社，2001。

【香港出版】：

《小說的藝術》；孟湄譯，牛津大學出版社；1986。

《被背叛的遺囑》；孟湄譯，牛津大學出版社；2002。

迪德羅(Denis Diderot)作品：

《宿命論者雅克和他的主人》；黃有德譯，皇冠出版社，1994。

《迪德羅小說選》；吳達元、袁樹仁、匡明譯，人民文學出版社，2001。

《狄德羅經典文存》；上海大學出版社；2002。

其他：

巴赫金　《小說理論》；白春仁、曉河譯，河北教育版社，1998。
　　　　《文本──對話與人文》；白春仁、曉河、周啟超、潘月琴、黃枚等譯，
　　　　河北教育版社，1998。
　　　　《詩學與訪談》；白春仁、顧亞鈴譯，河北教育版社，1998。

艾曉明　《小說的智慧──認識米藍・昆德拉》；時代文藝出版社，1992。

伍蠡甫、胡經之　《西方文藝理論名著選編》上、中、下卷；北京大學出版社，1985。

李風亮、李豔　《對話的靈光──米藍・昆德拉研究資料輯要（1986─1996）》；中
　　　　國友誼出版社，1998。

何之安　《導演基礎知識講話》；黃河文藝出版社，1985。

姚一葦　《戲劇論集》；台灣開明書局，1981。

彭少健　《詩意的冥想──米藍・昆德拉小說解讀》；西泠出版社，2003。

楊　敏　《東歐戲劇史》；文化藝術出版社，1996。

韓少功　《閱讀的年輪──米藍・昆德拉之輕及其他》；九州出版社，2004。

Bogart, Anne　《A Director Prepares: Seven Essays on Art and Theatre》；Routledge，
　　　　2001.

Cole, David　《Acting as Reading》；The University of Michigan Press，1992.

Garner, Jr. Stanton B.　《The Absent Voice》；The University of Illinois Press，1989.

Giannachi, Gabriella & Luckhurst, Mary　《On Directing: Interviews with Directors》；
　　　　Faber and Faber，1999.

Kiebuzinska, Christine　"Jacques and His Master: Kundera's Dialogue with Diderot."
　　　　Comparative Literature Studies v.29 n.1 (1992).

Mitter, Shomit 《Systems of Rehearsal: Stanislavsky, Brecht, Grotowski and Brook》；
Routledge，1992.

Sabatine, Jean 《Movement Training for the Stage and Screen》；Back Stage Books，
1995.

Spolin, Viola 《Improvisation for the Theater》；Northwestern University Press，1999.

Stavans, Ilan "Jacques and His Master: Kundera and His Precursors."；The Review of
Contemporary Fiction v.9 n.2 (Summer 1989).

Turner, J. Cjifford 《Voice & Speech in the Theatre》；A & C Black，1993.

國家圖書館出版品預行編目

愛情的想像：雅克和他的主人之自由變奏 / 黃
惟馨著. -- 一版. -- 臺北市：秀威資訊科
技, 2005[民 94]
　　面；　公分. -- (美學藝術類；AH0007)
參考書目：面
ISBN 978-986-7263-51-3(平裝)

1. 戲劇 - 西洋

984.3　　　　　　　　　　　　94013042

美學藝術類　　AH0007

愛情的想像—雅克和他的主人之自由變奏

作　　者 / 黃惟馨
發 行 人 / 宋政坤
執行編輯 / 林秉慧
圖文排版 / 張慧雯
封面設計 / 莊芯媚
數位轉譯 / 徐真玉　沈裕閔
圖書銷售 / 林怡君
網路服務 / 徐國晉
出版印製 / 秀威資訊科技股份有限公司
　　　　　台北市內湖區瑞光路 583 巷 25 號 1 樓
　　　　　電話：02-2657-9211　　　傳真：02-2657-9106
　　　　　E-mail：service@showwe.com.tw
經 銷 商 / 紅螞蟻圖書有限公司
　　　　　台北市內湖區舊宗路二段 121 巷 28、32 號 4 樓
　　　　　電話：02-2795-3656　　　傳真：02-2795-4100
　　　　　http://www.e-redant.com

2006 年 7 月 BOD 再刷
定價：1200 元

讀 者 回 函 卡

感謝您購買本書，為提升服務品質，煩請填寫以下問卷，收到您的寶貴意見後，我們會仔細收藏記錄並回贈紀念品，謝謝！

1.您購買的書名：＿＿＿＿＿＿＿＿＿＿＿＿＿＿＿＿

2.您從何得知本書的消息？

　　□網路書店　　□部落格　　□資料庫搜尋　　□書訊　　□電子報　　□書店

　　□平面媒體　　□ 朋友推薦　　□網站推薦 □其他＿＿＿＿＿＿

3.您對本書的評價：(請填代號　1.非常滿意 2.滿意 3.尚可 4.再改進)

　　封面設計＿＿＿　版面編排＿＿＿　內容＿＿＿　文/譯筆＿＿＿　價格＿＿＿

4.讀完書後您覺得：

　　□很有收獲　　□有收獲　　□收獲不多　　□沒收獲

5.您會推薦本書給朋友嗎？

　　□會　　□不會，為什麼？＿＿＿＿＿＿＿＿＿＿＿＿＿＿＿＿＿＿

6.其他寶貴的意見：＿＿＿＿＿＿＿＿＿＿＿＿＿＿＿＿＿＿＿＿＿＿＿

　　＿＿＿＿＿＿＿＿＿＿＿＿＿＿＿＿＿＿＿＿＿＿＿＿＿＿＿＿＿＿

　　＿＿＿＿＿＿＿＿＿＿＿＿＿＿＿＿＿＿＿＿＿＿＿＿＿＿＿＿＿＿

　　＿＿＿＿＿＿＿＿＿＿＿＿＿＿＿＿＿＿＿＿＿＿＿＿＿＿＿＿＿＿

讀者基本資料

姓名：＿＿＿＿＿＿＿＿＿＿＿　年齡：＿＿＿＿　性別：□女 □男

聯絡電話：＿＿＿＿＿＿＿＿　E-mail：＿＿＿＿＿＿＿＿＿＿

地址：＿＿＿＿＿＿＿＿＿＿＿＿＿＿＿＿＿＿＿＿＿＿＿＿＿＿＿

學歷：□高中(含)以下　　□高中　　□專科學校　　□大學

　　　□研究所(含)以上 □其他＿＿＿＿＿＿＿＿

職業：□製造業 □金融業 □資訊業 □軍警 □傳播業 □自由業

　　　□服務業 □公務員 □教職　□學生 □其他＿＿＿＿＿＿

--

(請沿線對摺寄回,謝謝!)

秀威與 BOD

BOD（Books On Demand）是數位出版的大趨勢，秀威資訊率先運用 POD 數位印刷設備來生產書籍，並提供作者全程數位出版服務，致使書籍產銷零庫存，知識傳承不絕版，目前已開闢以下書系：

一、BOD 學術著作—專業論述的閱讀延伸
二、BOD 個人著作—分享生命的心路歷程
三、BOD 旅遊著作—個人深度旅遊文學創作
四、BOD 大陸學者—大陸專業學者學術出版
五、POD 獨家經銷—數位產製的代發行書籍

BOD 秀威網路書店：www.showwe.com.tw
政府出版品網路書店：www.govbooks.com.tw

永不絕版的故事‧自己寫‧永不休止的音符‧自己唱